1 MONTH OF FREE READING

at

www.ForgottenBooks.com

By purchasing this book you are eligible for one month membership to ForgottenBooks.com, giving you unlimited access to our entire collection of over 1,000,000 titles via our web site and mobile apps.

To claim your free month visit:

www.forgottenbooks.com/free352204

ISBN 978-0-266-69359-8
PIBN 10352204

Südseekunst.

Beiträge zur Kunst des Bismarck-Archipels und zur Urgeschichte der Kunst überhaupt.

Aus dem Königlichen Museum für Völkerkunde zu Berlin

mit Unterstützung des Reichs-Marine-Amts

herausgegeben von

Dr. Emil Stephan,

Marine-Stabsarzt.

Mit 13 Tafeln, 2 Kartenskizzen und zahlreichen Abbildungen im Text.

Berlin 1907.
Dietrich Reimer (Ernst Vohsen).

H.D. Oc. Mel. St 43 8
Duplicate Fd.
Read. *Jim* 7, 1941

Druck von J. J. Augustin in Glückstadt.

Den Manen Rembrandts

Dem herrschenden Geschlechte gilt die Kunst als ein müßiges Spiel, gut genug, um eine leere Stunde auszufüllen, aber, soweit das Spiel nicht honoriert wird, völlig wertlos für die ernsten und wesentlichen Aufgaben des Lebens. Eine theoretische Betrachtung der Kunst vollends muß unserem praktischen Ernste als ein doppelt nichtiges Treiben erscheinen, als ein Spielen mit einem Spiele, das eines rechten Mannes gradezu unwürdig ist. Wenn dieses Vorurteil nicht so mächtig wäre, so würde die Kunstwissenschaft längst gezeigt haben, wie nichtig es ist.

Ernst Grosse, Die Anfänge der Kunst.

Die Kunst ist eine der wichtigsten Urkunden eines Volkes. . . . Ihr Studium ist einer der höchsten Zweige der Menschheitgeschichte und einer der wichtigsten, weil die Kunst mit ihrem Volke dauernd verbunden bleibt. Selbst körperliche Merkmale sind nicht dauerhafter als der Stil der dekorativen Kunst.

Flinders Petrie. Address to the Anthropological Section, British Association, Ipswich Meeting 1895.

Vorwort.

Als Schiffsarzt von S. M. Vermessungsschiff Möwe hatte ich im Jahre 1904 Gelegenheit zu ethnographischen Studien im Bismarck-Archipel. Alles was sich auf die bildende Kunst der besuchten Inseln bezieht, ist in vorliegendem Buche vereinigt. Die übrigen Ergebnisse sind in einer anderen Monographie: „Neu-Mecklenburg" von Stephan und Graebner dargestellt. Die Herausgabe beider Bücher wurde dadurch ermöglicht, daß nach Vortrag des Generalstabsarztes der Marine, Herrn Dr. S c h m i d t, bei dem Herrn Staatssekretär des Reichs-Marine-Amts, Exzellenz v o n T i r p i t z, das Reichs-Marine-Amt einen beträchtlichen Zuschuß zu den hohen Herstellungskosten leistete, während der Verleger keine Mühe scheute, die Werke meinem Wunsche entsprechend auszustatten. Für diese Förderung möchte ich auch öffentlich meinen Dank aussprechen.

Mein Buch verfolgt einen doppelten Zweck. Den Ethnographen von Fach übergebe ich eine ziemliche Menge neuen Materials und hoffe außerdem, manches zur Klärung strittiger Fragen beizutragen. Den gebildeten Laien, der den Fragen der Kunst Interesse entgegenbringt, möchte ich in eine ihm bis dahin wohl nicht näher bekannte Welt des Kunstschaffens einführen und ihm zugleich einen Einblick in ein besonders schwieriges Feld der ethnographischen Wissenschaft gewähren, worüber auch in gelehrten Kreisen die irrtümlichsten Vorstellungen verbreitet sind. Allerdings wird es noch jahrelanger geduldiger Einzelarbeit bedürfen, bis wir allgemein gültige Gesetze für die primitive Kunst aufstellen können, erstens weil große Gebiete überhaupt noch nicht untersucht sind, und zweitens weil sich jeder genaueren Untersuchung auch bisher für einfach gehaltene Verhältnisse als recht verwickelt erweisen.

Die Literatur habe ich nur so weit angeführt, als sie schwerer zugängliche Schriften betrifft oder zum Verständnis meiner Ausführungen unbedingt er-

forderlich ist; im übrigen sind die Quellen nur genannt. Auf diese Weise ist es dem Fachmanne nahezu erspart, Bekanntes noch einmal lesen und das Neue erst aussondern zu müssen, und der Laie vermag sich leicht über jene Fragen zu unterrichten, die ihn näher interessieren.

Aus freudig bewegtem Herzen ist mein Buch unter den Palmen der Südsee erstanden, und eine stets wachsende Liebe zu meinem Stoffe hat mir unter dem kälteren Himmel der Heimat die Feder geführt. Vielleicht darf ich darum hoffen, daß das kleine Werk nicht in den Bibliotheken verstaubt, sondern lebendig wirkt und Freude weckt, wo es aufgenommen wird.

Berlin, den 15. Juli 1906. **Emil Stephan.**

Inhalt.

Verzeichnis der Abbildungen.

Dem Buche liegt meine ziemlich umfangreiche Sammlung zugrunde, die sich jetzt im Berliner Museum für Völkerkunde befindet. Jede Kunstsammlung läßt sich von zwei Hauptgesichtspunkten aus beschreiben: entweder behandelt man den Stoff rein wissenschaftlich, wie es der Katalog einer Galerie tut, oder man faßt ihn von der ästhetischen Seite auf, wofür als Beispiel das bekannte Buch des Grafen Schack über seine Gemälde-Sammlung gelten möge. Eine nur wissenschaftliche Behandlung von Kunstwerken, so berechtigt und notwendig das Kunstwissen ist, halte ich für recht unbefriedigend, denn das eigentliche Wesen des Kunstwerkes fängt grade dort an, wo die Wissenschaft aufhört. Beschreiben wir die vorliegende Sammlung nur wissenschaftlich, so wird die Kenntnis der ethnographischen Gegenstände ein wenig erweitert, eine Sache, die im besten Falle einige Gelehrte angeht. Gehen wir aber auch auf den geistigen und ästhetischen Gehalt der Sammlung ein, so gelingt es uns vielleicht, unsere Erkenntnis zu vertiefen und unser Gefühl zu bereichern, und das ist von allgemeinem Werte.

Es ist schwierig, sich mit der Sammlung vertraut zu machen, weil bei der Beschreibung der einzelnen Gegenstände die vielen Hinweise auf die beigefügten Tafeln und die im Texte verstreuten Abbildungen ein häufiges Umschlagen erfordern. Wer sich diese Mühe aber nicht verdrießen läßt, dürfte durch das wirkliche Eindringen in eine fremde und aufs höchste überraschende Welt einen ungleich höheren Genuß haben als von einer dilettantisch oberflächlichen Beschäftigung mit dem Stoffe. Indes genügt vielleicht beim ersten Lesen eine flüchtigere Durchsicht des Abschnittes „Was wird geschmückt?“. Ferner möchte ich vorausschicken, daß ich unter „Kunst“ nicht schon das einfache Hervorheben der natürlichen Eigenschaften eines Dinges verstehe, z. B. seiner Glätte, seines Glanzes, seiner lebhaften Farben, auch nicht das Zusammenfügen einer Anzahl begehrter Gegenstände zu einem Schmuck, also etwa das ursprünglichste Kunsthandwerk, sondern nur solche Schöpfungen, die ihre Entstehung einer Tätigkeit der menschlichen Phantasie verdanken.

Emil Stephan, Südseekunst.

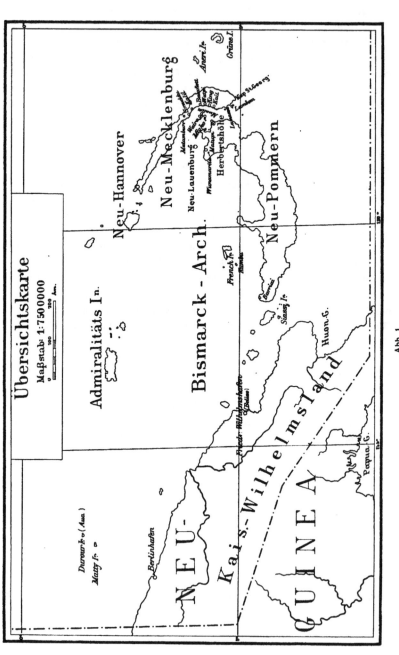

Übersichtskarte

Maßstab 1:7500000

0 100 200 km.

Admiralitäts In.

Neu-Hannover

Neu-Mecklenburg

Bismarck - Arch.

Neu-Pommern

Herbertshöhe

Neu-Lauenburg

Kais.-Wilhelmsland

NEU-

GUINEA

Friedr.-Wilhelmshafen

Berlinhafen

Abb. 1.

Die Verständigung mit den Eingeborenen erfolgte nur bei dem Stamme der Barriai[1]) in ihrer eigenen Sprache, sonst durch Pidgeon-Englisch.[2]) Ich vermied es sorgfältig, etwas in die Leute „hineinzufragen", sondern brach ab, wenn ich nicht ungezwungen Antworten erhielt und wiederholte meine Fragen zu andrer Zeit oder bei anderen Leuten. Erhaltene „Deutungen" nahm ich immer erst dann an, wenn sie mir zu verschiedener Zeit unabhängig von verschiedenen Leuten bestätigt wurden. Dieses Verfahren kostet bedeutend mehr Mühe und Geduld als jenes, das mir ein braver Schunerkapitän, „Kuriositätensammler" und praktischer Förderer der Völkerkunde empfahl: „Ick frog de Kirls immer blot enmol, denn wenn ick se tweemol frog, denn segg se mi immer wat anners!" Meine ursprüngliche Absicht, zu jeder künstlerischen Darstellung das mir angegebene Vorbild zu beschaffen, konnte ich wegen Zeitmangels leider nur zum Teil ausführen. Um Mißverständnissen vorzubeugen, bemerke ich von vornherein, daß die Kunstwerke meiner Sammlung nicht „Originale" in jenem Sinne sind, den unsere Kunstsprache mit diesem Worte verbindet, sondern nur mehr oder weniger geschickte Wiederholungen überkommener Vorwürfe, über deren Alter nichts bekannt ist.

Herkunft der Sammlung.

Die Stücke der Sammlung verstreuen sich, wie aus der nebenstehenden Karte 1 ersichtlich ist, über ein Inselgebiet, dessen entfernteste Punkte, Kap St. Georg auf Neu-Mecklenburg im Osten und die Insel Durour[3]) im Westen etwa 1300 km[4]) auseinanderliegen, das heißt eben so weit wie Sylt und Quessant. Die meisten Stücke stammen von der Westküste Neu-Mecklenburgs von der Ortschaft Umuddu bis zur Insel Lambom. Die Strecke ist etwa 120 km lang und entspricht der Entfernung von der dänischen Grenze bis Büsum. Die Landschaften und die Orte dieser Küste sind auf Karte 2 dargestellt[5]), und mit diesem Gebiete, als dem eigentlichen Arbeitsfelde von S. M. S. Möwe, be-

1) S. meinen Aufsatz: Beiträge zur Psychologie der Bewohner von Neu-Pommern. Globus Bd. 88. 1905. S. 205.

2) S. Stephan und Graebner „Neu-Mecklenburg" S. 20.

3) Thilenius nennt die Insel Hunt, Parkinson Huhn oder Huon. Herr Hellwig, der Durour besucht hat, kennt den Namen Hunt nicht, sondern hat, einer schriftlichen Mitteilung zu Folge, stets nur die Form Huhn oder Huhl gehört, und zwar bei den Nachbarn, nicht auf der Insel selbst. Bis zur sichern Bestimmung des Eingeborenen-Namens sei daher die bisherige geographische Bezeichnung beibehalten.

4) Alle Angaben beziehen sich auf die Luftlinie.

5) Der Leser wolle sich die auf den beiden Karten verzeichneten Namen einprägen, da sie sehr häufig vorkommen werden.

schäftigt sich eingehend die schon erwähnte Monographie Neu-Mecklenburg. Von Herbertshöhe, dem Sitze des Gouverneurs auf Neu-Pommern, ist die Küste Neu-Mecklenburgs nicht ganz so weit entfernt wie Helgoland von Cuxhaven. Die Barriai wohnen von Herbertshöhe 450 km (= Rotterdam—Sylt) und von Friedrich-Wilhelmshafen 300 km entfernt (Rotterdam—Abbeville an der Somme-Mündung). Von Friedrich-Wilhelmshafen bis zur Insel Durour ist ein Weg von mehr als 500 km (Abbeville—Quessant). Es scheint mir wichtig, daß man sich mit Hülfe von bekannten Strecken eine klare Vorstellung von den Entfernungen der einzelnen Orte bildet, denn auf diese Weise bekommt

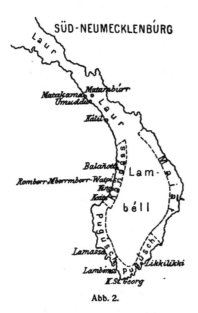

Abb. 2.

man am besten einen Begriff von der ebenso verwirrenden wie reizvollen Mannigfaltigkeit der verschiedenen Kulturen des Bismarck-Archipels. Bei der primitiven Schiffahrt der Insulaner findet ein Verkehr nur statt zwischen der Gazelle-Halbinsel, Neu-Lauenburg und Neu-Mecklenburg, ferner zwischen den Barriai und den Bewohner der French- und Siassi-Inseln. Vielleicht steht Friedrich-Wilhelmshafen noch in irgend einer Verbindung mit Berlinhafen. Von den drei genannten Verkehrsgruppen steht, heutzutage wenigstens, keine mehr mit den andern in Beziehung. Nur Verschlagungen kommen ab und zu vor, wie die in King gefundenen Bootstrümmer beweisen, die aus der Gegend von Berlinhafen stammen.[1]

Von den auf Neu-Mecklenburg besuchten drei Landschaften ist Laur am schwächsten vertreten, weil es schon am längsten europäischem Einflusse ausgesetzt und seiner ursprünglichen Erzeugnisse fast ganz beraubt war. Die beiden südlichen Landschaften, Kandaß und Pugusch, haben bedeutend mehr beigesteuert. Eine Aufzählung im einzelnen erübrigt sich hier, da der gesamte materielle und geistige Kulturbesitz der genannten Landschaften in „Neu-Mecklenburg“ zusammmenhängend geschildert ist.

[1] S. Abb. 91 und 92 S. 111 und 112.

Auf Neu-Lauenburg wurden erworben

in Mioko einige Bootaufsätze (Taf. VI 5, 6) und ein Kinderkahn (Abb. 17 S. 14), dessen Aufsatz auf Taf. VI 7 in natürlichen Farben wiedergegeben ist,

in Mualim, einer kleinen Insel nördlich von Mioko, zwei Kanustützen (Taf. I/II 24 und 25) und

in Waira an der Nordostküste der Hauptinsel einen Bootaufsatz (Taf. VII 2).

Mit noch weniger Stücken ist die Gazelle-Halbinsel vertreten.

Aus Matupi stammen zwei Kokosflaschen (Taf. V 11 und 12) und aus Wunamarita die Schwimmhölzer eines großen Fischnetzes (Taf. X 7—9 und Abb. 95 S. 115).

Auf den French-Inseln hat die Möwe nicht angelegt, doch war der French-Insulaner Káloga als Arbeiter an Bord und hat hier auf meine Veranlassung ein Bootmodell (Taf. VIII 2) und ein Ruder (Taf. XII 4) angefertigt.

Das Wenige, was die Barriaï bei ihrer Anwerbung aus der Heimat mitgenommen hatten, einen Halsschmuck, einen Kamm und eine Kalkbüchse mit Spatel (Taf. V 2—4) schenkten sie mir, das Übrige schnitzten und malten sie für mich an Bord der Möwe, wohin sie vom Gouvernement als Arbeiter geschickt waren.[1]) Diese Stücke sind eine Schale (Taf. IV), ein Taroschaber aus Schweinsknochen (Taf. V 1), drei Bootmodelle (Taf. VIII/IX 3—5 und Abb. 103 S. 127) und zwei Ruder (Taf. XII 1 und 2).

Von dem gleichfalls an Bord befindlichen Siassi-Insulaner Aitogarre erhielt ich einen aus seiner Heimat stammenden Kamm (Taf. V 5) und an Bord arbeitete er mir ein Bootmodell (Taf. VIII 1 und Abb. 101 S. 126).

Auf der kleinen Insel Beliao bei Friedrich-Wilhelmshafen wurden zwei Kämme und zwei Bambus-Büchschen erworben (Taf. V 6—9 und Abb. 83 S. 101).

In die Gegend von Berlinhafen gehören die in King gefundenen Bootstrümmer (Abb. 91 S. 111 und 92 S. 112).

Die Stücke[2]) von der Insel Durour stammen aus dem Nachlaß eines Thielschen Händlers und wurden in Matupi erstanden. Hier kommen in Betracht ein Tragholz (Abb. 29 S. 22), ein Stock (Abb. 47 S. 33), das Modell einer Kokosraspel (Abb. 53 S. 37) und die auf Taf. XI 7 dargestellte Keule und zwei Ruder, die ich an Bord der Möwe durch zwei Eingeborene von Durour mti Schnitzereien versehen ließ.

Eine Charakteristik der Gewährsleute, die mir die Erklärungen lieferten, findet sich teils in dem erwähnten Aufsatz im Globus, teils in „Neu-Mecklenburg",

[1]) S. Globus Bd. 88. 1905. S. 205,
[2]) Ebenda,

Was wird geschmückt?

Während die Plastik selbständig auftritt, ist die Relief- und die Flächen-
kunst stets „angewandt", das heißt sie dient immer der Verzierung irgend
welcher Gegenstände. Es gibt nur wenige Dinge, die nicht in irgend einer
Weise künstlerisch verziert werden, und wir gewinnen am besten eine Über-
sicht über die Bedeutung, die die Kunst im Leben dieser Primitiven spielt,
wenn wir uns vergegenwärtigen, was sie alles schmücken. Bei dieser Zu-
sammenfassung ist außerdem zu berücksichtigen, daß nur von einer kleinen
und vergleichsweise kunstarmen Küstenstrecke alle Kunsterzeugnisse ver-
treten sind, während von andern Gegenden nur aufs Gratewohl hin einige
Stücke erworben werden konnten. Diese Lücke ist um so empfindlicher, als
es sich grade um Landschaften mit einer reichen und eigenartigen Kunstübung
handelt. So ist Hausschmuck nur von Neu-Mecklenburg vertreten und
zwar in Gestalt von Säulen, Taf. I/II 1—9. Hausbemalung sehen wir auf einer
Baumhütte aus King (Abb. 4 und 5 S. 8/9), in halb schematischer Darstellung
von zwei Hütten auf Neu-Lauenburg (Abb. 8 und 9 S. 10/11). Ein Balkenfries
fand sich in einem Junggesellenhause von Lambom (Abb. 7 S. 10) und bei
den Barrial sind Hausfriese nach einer Darstellung (Taf. IV 3) und Aussage
von Pore wenigstens zu vermuten. Zum künstlerischen Schmuck der Kleidung
im weiteren Sinne gehören die Stickereien der Regenkappen aus Neu-Mecklen-
burg (Taf. III 1—14); ein Stück (Taf. III 15) ist auf meine Veranlassung von
einem Barriai bestickt worden, denen also diese Fertigkeit gleichfalls bekannt
sein muß. Von verzierten Waffen stammen weitaus die meisten Stücke eben-
falls aus Neu-Mecklenburg (Abb. 6 S. 10), einige Speere wohl aus Neu-Han-
nover (Abb. 21 S. 17) und Aneri (Abb. 50 S. 33), ein Stock (Abb. 47 S. 33) und
eine Keule (Taf. XI 7) aus Durour. Geräte und Werkzeuge waren ab-
gesehen von dem Schwimmholz einer Haifalle[1]) und einem Drillbohrer aus
Laur (Abb. 23 S. 18) in Neu-Mecklenburg ohne künstlerischen Schmuck. Solcher
findet sich auf zwei Kokosflaschen aus Matupi (Taf. V 11 und 12), mehreren
Schwimmhölzern von einem Schleppnetze aus Wunamarita (Taf. X 7—9),
Kämmen aus Barriai, von den Siassi-Inseln und aus Beliao (Taf. V 3, 5, 6 und 7),
einem Taroschaber aus Barriai (Taf. V 1), zwei Bambus-Büchsen aus Beliao
(Abb. 83 S. 101), einem Tragholz (Abb. 29 S. 22) und einer Kokosraspel (Abb. 53
S. 37) von Durour. Hierher gehört auch die auf Taf. IV abgebildete Schale,
die zwar aus Lambom stammt, aber von dem Barriai Pore beschnitzt ist. Zum

[1]) Neu-Mecklenburg S. 66.

künstlerisch verzierten Hausrat zählen drei Betten aus der Landschaft Kandaß (Abb. 36 S. 26, Taf. I 26 und XIII 6). Der reichste Schmuck ist auf Boote, Bootzubehör und Ruder verwendet (Taf. VI, VII, VIII, IX, X, XI, XII und Abb. 16, 24, 101, u. a). Bei diesem Reichtum fällt die jetzt schon recht weit gediehene Verarmung der Gazelle-Halbinsel an künstlerischem Schmuck besonders in die Augen. Die Boote von Durour entbehren, wie aus anderen Berichten hervorgeht, bei aller Trefflichkeit des Baues und größter Eleganz der Formen, eigentlich künstlerischer Verzierungen. Tanz- und Kultgerät ist leider auch nur aus Neu-Mecklenburg vorhanden und erfreut sich mannig-

Abb. 3. VI. 23724.[1]) 69 cm lang, 53 cm hoch.
Nr. 1. Einbaumverzierung (Bugaufsatz) *kie* aus Kalil. *(kie* kleiner schwarzer Strandvogel Ceix solitaria.) Die Spitze heißt auch *gomgomo na bakók* = Schnabel des Vogels *bakók*. Das geschnitzte Dreieck a tot = Schmetterling. — Nr. 2. VI. 24136. 54,5 cm lang, wie 1, Schnabel nur bedeutend spitzer.

faltigen Schmuckes (Taf. I/II 11—21, VI 8—10, X 10, 12 und 13, XIII 1—5 und Abb. 13, 14, 37, 42, 43, 45, 46, u. a.). Dasselbe gilt vom künstlerischen Schmuck des eigenen Körpers, soweit er als Tatauierung,[2]) Bemalung und als Ziernarben auftritt (Abb. 100 S. 117).

Was wird dargestellt?

Was wird dargestellt?

Als ich mir die Verzierungen der geschilderten Gegenstände erklären ließ, fand sich die äußerst merkwürdige Tatsache, daß die Eingeborenen jedes

[1]) Diese Angaben beziehen sich auf die Nummern der Berliner Sammlung.
[2]) Über diese Schreibart s. Krämer „Die Samoa-Inseln" Bd. 2 S. 63.

„Ornament“, jedes „Muster“ und jede „Kontur“ mit dem Namen
eines bestimmten Gegenstandes bezeichneten. Das waren Zeiten
reinster Entdeckerfreuden, wo mir jeder Tag ungeahnte Welten erschloß, und

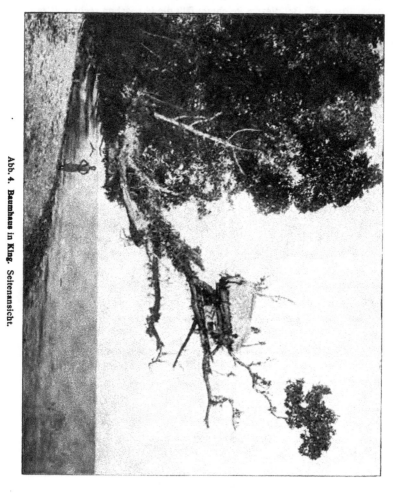

Abb. 4. Baumhaus in King. Seitenansicht.

es mir nur mit Mühe gelang, kühl und vorsichtig zu bleiben. Ob wir in den
künstlerischen Darstellungen bewußte Nachbildungen der Außenwelt oder auf
andern Wegen entstandene Schöpfungen zu erblicken haben, in die mit Hülfe

einer lebhaften Einbildungskraft nachträglich der heutige Sinn hineingelegt
worden ist, kann erst später erörtert werden. Vorläufig wollen wir von unser
gewohnten ornamentalen Betrachtungsweise absehen, und, weil es durchaus der
Vorstellung und dem Denken der Eingeborenen entspricht, stets die Wendung
gebrauchen: Diese Figur stellt den und den Gegenstand dar, z. B. die Ein-

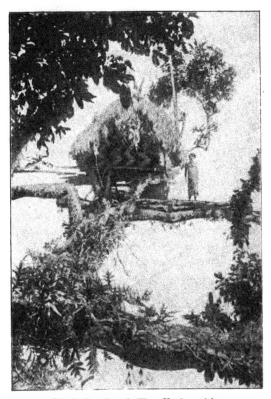

Abb. 5. Baumhaus in King. Vorderansicht.

baumaufsätze Abb. 3 stellen Vogelköpfe und das Dreieck auf dem linksstehenden
stellt einen Schmetterling dar.

Immer dieses Vorbehaltes eingedenk, können wir zunächst fragen, welche
Stoffe dargestellt werden und uns zu einer Gruppierung der künst-
lerischen Vorwürfe wenden.

1. Tierdarstellungen.

Säuger. Auffallenderweise werden der Hund und das Schwein, die beiden einzigen höheren Säugetiere und neben dem Huhn die alleinigen Haustiere, niemals dargestellt,[1]) obwohl sie im Leben der Insulaner eine äußerst wichtige Rolle spielen, die Hunde bei der Jagd auf verwilderte Schweine und die Schweine als der leckere Abschluß jedes größeren Festes. Eine Erklärung für diese Tatsache vermag ich nicht zu geben, aber es ist wohl nicht anzunehmen, daß die Kunstentwicklung im Bismarck-Archipel schon vor Einführung jener Tiere zum Stillstand gekommen ist, so daß sie nicht mehr in den künstlerischen Formenschatz übergegangen sind. Abb. 6 ist die Verzierung eines Speeres aus King und die weißen Zacken bedeuten die Arme des fliegenden Hundes (bǎaka). Darstellungen des Känguruhs fanden sich nur auf Lamassa und zwar an einem Monaufsatz[2]) (Taf. VI 2) und als plastisch geschnitzte Tanzhölzer, von denen eines Taf. VI 10 abgebildet ist.

a

Vögel. Bedeutend zahlreicher sind die Darstellungen von Vögeln und Teilen von solchen. Jedesmal wurde ein bestimmter Vogel genannt, wenn es auch nur selten gelang, den wissenschaftlichen Namen festzustellen. Die in Süd-Neumecklenburg außerordentlich häufige Zickzacklinie wird fast ausschließlich als daula, Fregattvogel bezeichnet.[3])

Vögel.

Abb. 6.
VI. 24 096. Verzierung eines Speeres, in King erworben. a = bǎaka, Flügel des fliegenden Hundes.

Abb. 7. Hauptbalken eines Junggesellenhauses auf Lambom.
Kreuzweise fortlaufend mit Kandaß umwickelt, die dreieckigen Felder rot ausgemalt.

Abb. 8.
Malerei an einem Hause in Waira auf Neu - Lauenburg.

Nach Haddon[4]) spielt er auch in der Kunst von Neu-Guinea und auf den Salomonen eine große Rolle, aber nur sein gebogener Schnabel. Für Haddons Angabe, daß er der Heilige Vogel des westpazifischen Ozeans sei, fanden sich

1) Vergl. S. 120.
2) Die Mon sind Plankenboote aus Neu-Mecklenburg.
3) S. Brehms Tierleben, Vögel, Bd. III S. 570.
4) Evolution in Art. S. 49.

auf Neu-Mecklenburg keinerlei Anzeichen; auch unter die Stammesvögel[1]) gehört er nicht. Zum ersten Male sah ich das *daula*-Motiv an dem Baumhause in King[2]) (Abb. 4 und 5), woran es abwechselnd mit roter und schwarzer Farbe auf naturfarbenem hellen Grunde ausgeführt war. Die Ähnlichkeit der Bemalung mit dem Anstrich eines Schilderhauses in unsern Kolonien war so auffallend, daß ich die Bemalung anfangs für einen Scherz hielt. Das Muster stand aufrecht, während es sonst meist liegend angebracht war, z. B. auf einem Totenzaun in Matupi, einem Hausbalken auf Lambom (Abb. 7) und an verschiedenen Häusern auf Neu-Lauenburg. In Waira sah ich neben der Tür eines Hauses zwei Felder, die von oben bis unten in nebenstehender Weise bemalt waren (Abb. 8) und als *daule* bezeichnet wurden. Auch hier waren die Farben schwarz,

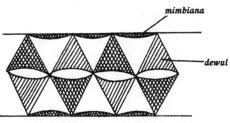

mimbiana

dewul

Abb. 9. Hausmalerei aus der Nähe von Waira. (schematisch).

weiß und rot. In Inollo bei Waira war ein ganzes größeres Haus so bemalt und zwar in sehr lebhaften Farben. In derselben Gegend sah ich die folgende Hausmalerei (Abb. 9). Nachdem ich eine ganze Anzahl Leute gefragt hatte, erfuhr ich von einem älteren Manne die beiden Namen. *Dewul* soll ein großer Wasservogel sein, *mimbiana* seine kragenartige Zeichnung um den Hals. Obwohl in dem Wörterbuche von Brown und Danks[3]) keines der beiden Worte enthalten ist, zweifle ich nicht, daß *dewul* nur eine andere Form für *daule* ist,

Abb. 10. Mutmaßliche Erklärung zu Abb. 9.

zumal da auf der kleinen Inselgruppe 3 verschiedene Mundarten gesprochen werden. Der Deutung mußte wohl die in Abb. 10 wiedergegebene Vorstellung zu Grunde liegen. Das von Röwer wohl in der Nähe der Blanchebucht photographierte Häuschen zu Ehren eines Toten (Abb. 86 S. 108) enthält ein gemaltes Brett, auf dem sich nach der Deutung von Turan aus Matupi unter anderem auch Flügel des Fregattvogels finden (Abb. 87 S. 108).

Als Stickerei findet sich der Fregattvogel auf mehreren Regenkappen (Taf. III 3, 4, 13 und 14, s. die Tafelerklärung). Auch auf Waffen begegnen wir

[1]) Neu-Mecklenburg. S. 106. [2]) Desgl. 97. [3]) Dictionary and Grammar of the Duke of York-Island, New Britain Group. Leider nur hektographiert erschienen.

ihm mehrfach, z. B. auf einer Keule (Taf. II 28), deren Verzierung in Abb. 11 näher erläutert ist, ebenso auf einem Schilde aus King (Taf. XIII 8). Vom Hausgerät ist ein Bett aus Balañott damit verziert, wie Abb. 12 zeigt.

Ferner begegnen wir ihm auf je einem Ruder aus Lamassa und aus Kait (Taf. X 3 und 4), einer Tanzklapper aus Lamassa,[1] einer Tanzaxt aus Lamassa (Taf. II 18 und

Abb. 11. (Taf. II 28.)

a. kalñiss = lunúss = biñbiñitt Entenmuschel Taf. VII 11.

b. añóll = kiombo Tafel VII 12.

c. ndaul = Fregattvogel.

Abb. 11), einer Tanzmaske aus King (Tafel XIII 3) und einem Totenkahn aus King (Abb. 12).

Außerdem dient das *daula* - Muster als Ziernarbe auf dem Oberschenkel der Weiber[2] und als solche ist es auf einem Ruder aus Lamassa (Taf. X 3) dargestellt.

Der Vogel *kle* oder *ke* (Ceix solitaria) ist ein flinker Strandläufer von der Größe eines Stares, mit ähnlichen Bewegungen wie eine Bachstelze aber von schwarzer Farbe. Von ihm ist entweder der Kopf (Abb. 3 S. 7) oder der Fuß dargestellt (Taf. III 10b und Abb. 19 S. 15).

Schnabel und Kralle des Fischräubers *ta-*

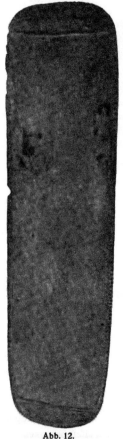

Abb. 12. VI. 23760. 2,27 cm lang, unten 61 cm breit. **Bett** *kámbulu* aus **Balañott.** — Ohne Hobel, nur mit eisernen Deisseln hergestellt. Der Baum *rau*, aus dem die Betten gemacht werden, hat strebepfeilerartige Auswüchse, etwa von der Dicke des Bettes, die sich nach oben rasch verjüngen. Daher die schmale und nach dem Fußende zu noch schmaler werdende Form des Bettes.

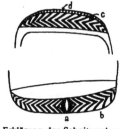

Erklärung der Schnitzereien:
a. Mond im ersten und im letzten Viertel.
b. paño na kandáss Kandaßblätter.
c. kambondaulai Flügel des Fregattvogels.
d. Entenmuschel.

Abb. 12.

[1] Neu-Mecklenburg, Taf. II/III 21. [2] Desgl. S. 45.

rañgau (Pandion haliaëtus) (Taf. X 8 u. 9) schmücken die Schwimmhölzer[1]) eines großen Schleppnetzes aus Wunamarita auf der Gazelle-Halbinsel und haben eine zauberkräftige Nebenbedeutung.[2])

Bei den nun folgenden Darstellungen war nicht zu ermitteln, auf welche Vögel sie sich bezogen. Eine Speerschnitzerei (Abb. 15 b) wurde als Kamm gedeutet, der quer über den Schnabelansatz einer Taubenart zieht. Alle übrigen Vögel finden sich als Schmuck von Booten. Das Einbaummodell aus Kait (Abb. 16) trägt einen beinahe naturgetreu ausgeführten Vogel, der Schild Taf. XIII 7 mehrere stark stilisierte Vogelflügel.

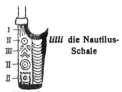

lilli die Nautilus-Schale

Abb. 13.
Taf. II. Nr. 18.
I 2 Deutungen:
a. *laintörr* Fischgräten.
b. *pitlukluk* Tatauierung auf den Schläfen der Männer.
II *kiombo* (Taf. VII 12).
III *ndaul.*

Abb. 14. VI. 23815. 3,40 m lang. Totenkahn aus King.
Die Zickzackmuster *daula.*

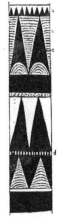

a. *luñuss* = Entenmuschel.
b. *giriñ-giriñ na ngal* = geriffelter Kamm, der über den Schnabel einer Taubenart zieht.
c. *morrmorr* = Malerei beim Tanze.
d. *tambaro* = Gürtel, (auch gemalt).

Abb. 15.
Verzierung eines Speeres aus Balañott.

Der Barriai Selin erklärte die Bemalung eines von ihm gefertigten Bootmodells (Erklärung zu Taf. VIII 3 c) als Brust und Flügel des kleinen Vogels *oallin,* der Barriai Pore die Gallionsfigur seines Bootmodells (Taf. IX 4 a und b) als den Fischräuber *sa̤mṳ̈t* und die Schnitzerei auf dem Ausleger (Taf. IX 4 d) als den Schwanz des Vogels *kalkal.* Der Siassi-Insulaner Aitogarre behauptete, am Aufbau seines Bootmodells (Taf. VIII 1 b) den Strandvogel *sillili* mit seinem wippenden Schwanze dargestellt zu haben. Ist es bei diesen Kunstschöpfungen noch möglich, die von den Eingeborenen angegebene Deutung mit der Darstellung zur Deckung zu bringen, so kann davon bei den Bootaufsätzen Tafel VI 1, 2, 5 und 6 wohl nicht mehr die Rede sein. Nur der

[1]) Vgl. Abb. 95 S. 115. [2]) Genaueres nicht zu ermitteln. Vgl. S. 65.

„Mund" erinnert noch an ein Tier und als Vogelköpfe können sie nur dann noch erkannt werden, wenn man die eigentümlichen Umbildungen verfolgt, die die Einbaumverzierungen durchmachen können.[1])

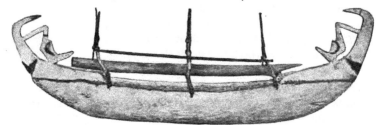

Abb. 16. VI. 23719. 1 m lang. Einbaummodell aus Kait.

Als Vogelfedern wurden bezeichnet in Mioko ein Teil des Schnitzwerkes der Bootaufsätze Taf. VI 5 und 6 und zwar wurden Hahnenfedern und Federn des Vogels *pikka* unterschieden (s. Tafelerklärung), von dem Barriai Pore eine Darstellung auf seiner Eßschale (Taf. IV 2 j) und von Selin ein Teil der Malerei auf seinem Bootmodell Taf. IX 5 b.

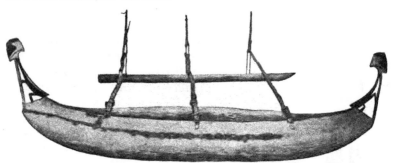

Abb. 17. VI. 23720. 1,84 m lang. Kinderkahn mit Ausleger aus Mioko.

a. Haupthaar *kambumúrr.*
b. Auge *matana.*
c. Kinn *añjana.*
d. Ohr *taliana.*

null, Kopf des Bootaufsatzes.

Reptilien und Amphibien. Kenntlich dargestellt sind ein Leguan und ein Frosch Taf. VI 8 und 9, beides bunt bemalte Tanzhölzer aus Lamassa, ferner eine Eidechse auf einem Kinderkahn (Abb. 17) aus Mioko, (s. auch Taf. VI 7) wo das Tier in geschickter Weise aus dem ansteigenden Teil des Bootaufsatzes

ptilien und
mphibien

[1]) S. S. 105.

geschnitzt ist und den eigentlichen Kopf des Aufsatzes tragen hilft. Stark stili-
sierte Froschdarstellungen haben Kaloga und Aitogarre auf ihren Boot-
modellen angebracht (Taf. VIII 1c und 2b, d), während der „Frosch" auf dem
Häuptlingsstabe aus Kait kaum noch als solcher zu erkennen ist (Abb. 18).
Ein Gegenstück zur Darstellung einzelner menschlicher Gliedmaßen
(s. S. 31) bilden die Froschbeine. Als solche wurden die geschwungenen

a. *rokrok* = Frosch.
b. *pempäme* = ein Tier aus
 dem Walde, vergl. ¡
c. *lufiu* = Entenmuschel
 (Taf. VII 11).

Abb. 18. VI. 24364. Verzierungen von einem Häuptlings-Stabe (?) aus Kait.
Für alle übrigen Verzierungen wußte man keine Deutungen anzugeben. — Die
Schnitzereien sind außerordentlich unregelmäßig und schlecht ausgeführt.

Schnitzereien an den Kämmen aus Beliao bezeichnet (Taf. V 6 und 7) und ebenso
wurde eine Schnitzerei genannt, die ich am vordern Kasteneinsatz eines großen
Bootes im Dorfe Massai (zwischen der Astrolabe-Bai und Finschhafen und
mehrfach in Friedrich-Wilhelmshafen) gesehen habe.[1]) Wahrscheinlich ist
dieser Vorwurf über einen größeren Teil von Neu-Guinea verbreitet. An-
gedeutet findet er sich auf dem Häuptlingsstabe aus Kait. — *Snake* bezeichnet

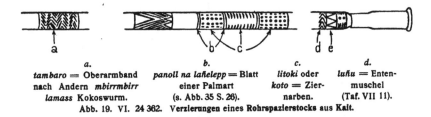

a.	*b.*	*c.*	*d.*
tambaro = Oberarmband nach Andern *mbirrmbirr lamass* Kokoswurm.	*panoll na lafielepp* = Blatt einer Palmart (s. Abb. 35 S. 26).	*litoki* oder *koto* = Zier- narben.	*lufiu* = Enten- muschel (Taf. VII 11).

Abb. 19. VI. 24 362. Verzierungen eines Rohrspazierstocks aus Kait.

im Pidgeon-Englisch Eidechse, Schlange, Raupe, Wurm, und es ist daher, wenn
mir nicht bestimmte Tiere von den Eingeborenen gebracht wurden, im Folgen-
den nicht sicher zu sagen, was in den Darstellungen gemeint ist. Außerdem
liegt ja in der äußeren Form dieser Tiere und namentlich auch in der Art ihrer
Bewegungen vieles Gemeinsame. Deutlich ausgeprägt finden wir die „Schlangen-

[1]) Vgl. Abb. 52 S. 36.

linie" auf dem gemalten Bett aus King (Taf. XIII 6), auf einer gestickten Regen-
kappe aus Kait (Taf. III 6), auf dem Kamm aus Barrial und von Siassi (Taf. V 3
und 5), dem einen Büchschen aus Beliao (Taf. V 9), auf Kalogas Ruder (Taf. XII
4ac) auf Aitogarres und Pores Bootmodellen (Taf. VIII 1ca, 1dc — unvoll-
kommen auf 1ba — und Taf. IX 4ed) und auf Pores Schale Taf. IV 1h. Zier-
narben = *Snake* auf dem Oberarm der Weiber (s. Abb. 31 S. 24) wurden als
sui-sui, Tausendfuß (Abb. 30 Nr. 5 S. 23), die Schnitzerei auf einem Spazier-
stock aus Kait (Abb. 19 S. 15) und auf einer Tanzklapper[1]) aus Lamassa als
Kokoswurm bezeichnet.

Stickereien auf einer Regenkappe aus Kait sollen das Rückgrat einer Ei-
dechse (Taf. III 5) und solche auf Regenkappen aus Lamassa die gemusterte
Haut eines Wassertieres darstellen (Taf. III 11 und 12).

Fische. Fische. Mehr oder weniger treue Fischdarstellungen sind zwei Tanz-
hölzer aus Lamassa (Taf. II 20 und 21), von denen namentlich der Hai vorzüg-
lich beobachtet ist, die Schnitzerei auf einem Ruder aus Lamassa (Taf. X 2) und
von Durour (Taf. XI 1bb), ferner die Schnitzerei auf Pores Schale (Taf. IV 1c),
auf Kalogas und Selins Booten (Taf. VIII 2a und VIII 3d), endlich die Malerei
auf Selins Boot (Taf. VIII 3a) und Selins Bleistiftzeichnung (Abb. 22 S. 17).

Stärker, ja bis zur Unkenntlichkeit stilisiert sind die „zwei Fische mit
Eingeweiden" auf einem Ruder aus Kait (Taf. X 5b), der Fisch *siss* auf einer
Haussäule aus Lamassa (Taf. I 5 und Abb. 38 S. 28), eine auf verschiedenen
Einbaumaufsätzen (z. B. Taf. VII 4—6) wiederkehrende, leicht erhabene
Schnitzerei, die sowohl auf Neu-Mecklenburg wie auf Neu-Làuenburg und in
Matupi als der kleine Fisch *kalpepe, kalbebe* und *kal palo päk* bezeichnet wird,
ein Stück der Schnitzerei in einem Bootaufsatz aus Mioko (Taf. VI 5), eine
Tiefschnitzerei auf einer Kokosflasche aus Matupi (Taf. V 12c) und die meisten
Fischdarstellungen von Selin, Pore und Aitogarre, deren Kunst schon
deutlich nach Neu-Guinea hinüberzeigt. Solchen schwer aus dem Zusammen-
hang heraustretenden und mit Beiwerk überhäuften Fischdarstellungen be-
gegnen wir auf Selins Ruder (Taf. XII 2c) und Boot (Taf. IX 5b a, b), auf
Pores Schale (Taf. IV 1d, 2i und 3f), wo die eine Schnitzerei als der fliegende
Fisch bezeichnet wurde. Auch der schon erwähnte große Fisch auf Pores
Schale (Taf. IV 1e) gehört hierher.

Ebenso sind einzelne Teile von Fischen dargestellt. So erklärte Aitogarre
ein gemaltes „Ornament" auf seinem Boot (Taf. VIII 1ad) als Fischkiemen und
Kaloga eine Schnitzerei auf seinem Ruder als „Kopfknochen des Fisches

[1]) Neu-Mecklenburg, Taf. II/III 21.

igáñ" (Taf. XII 4ad). Auf dem Schilde aus King (Taf. XIII 8) ist der Kopf des Fisches *lal* und seine Gräten, auf einem Bogen aus Laur (Abb. 26₃ S. 19) und dem Schwimmholz einer Haifalle[1]) sind (höchstwahrscheinlich) Haikiemen dargestellt. Als „Bauchflosse" *bito no mbarung* wurde der kleine spitze Vorsprung an verschiedenen Einbaumaufsätzen (Taf. VII 1 und 2), als Schwanzflossen von Fischen die Enden der Kämme von den Siassi-Inseln und aus Beliao (Taf. V 5, 6 und 7) und Malereien auf Kalogas und Selins Boot gedeutet (Taf. VIII 2bb und 3aa). In die Randleisten eines Einbaumes auf Lambom waren auf jeder Seite mehrere mit roter Farbe ausgemalte Figuren geschnitzt (Abb. nebenstehend), die als Rückenflossen des Fisches *sussukú* bezeichnet

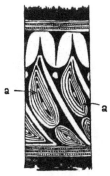

Abb. 20. Rückenflosse des Fisches *sussukú*.

Abb. 21. VI. 24378. Speer, in Kalil erworben, wahrscheinlich aus Neu-Hannover.
a. *baláña* = Fischeingeweide.

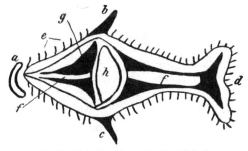

Abb. 22. Bleistiftzeichnung des Barriai Selin.
Nat. Größe. Fisch *ia*.

a. *ilábola* = Kopf.	e. *idlele gerléilei* Schuppen.
b. *idlele gadai* Rückenflosse.	f. *itúa-tua* Wirbel u. Gräten.
c. *idlele gáddeo* Bauchflosse.	g. *itautau* d. Fleisch z. Essen.
d. *iǔǔi* Schwanzflosse.	h. *iapa* Eingeweide.

wurden. Fischgräten sind auf einer Regenkappe aus Kalil (Taf. III 3), einer Tanzaxt aus Lamassa (Taf. II 18 und Abb. 13 S. 13[2]), auf dem Schilde aus King (Taf. XIII 8) und auf Selins Ruder (Taf. XII 2c2) dargestellt. Fischeingeweide finden wir auf einem Speer aus Laur (Abb. 21 s. oben), einem Ruder aus Kait (Taf. X 5b), der Zeichnung Selins (Abb. 22 s. oben) und seinem Ruder (Taf. XII 2c3) und auf Pores Schale (Taf. IV 1d und e). Auf Lambom erklärte man eine Anzahl roter Streifen, die senkrecht von einem Rande eines Totenkahnes um den Boden zum andern Rande gezogen waren, als die Zeichnung der Haut des

1) Neu-Mecklenburg Abb. 61 S. 66.
2) Über die 2 Deutungen siehe S. 13.

Emil Stephan, Südseekunst.

Fisches *tintablaň*. Das in Polynesien weit verbreitete Haizahnmotiv traf ich nur in Laur und zwar auf einem Drillbohrer (Abb. 23 s. unten) und auf einem Bogen (Abb. 26 S. 19). Von dieser Darstellung wird noch an anderer Stelle die Rede sein (S. 94).

Insekten, Tracheaten u. Crustaceen.

Insekten, Tracheaten und Crustaceen. Außer einer einigermaßen naturgetreuen Schmetterlingsdarstellung auf einer Trommel aus Kalil (Taf. III 23) und auf Pores Bootmodell (Taf. IX 4 c) treffen wir nur noch stilisierte

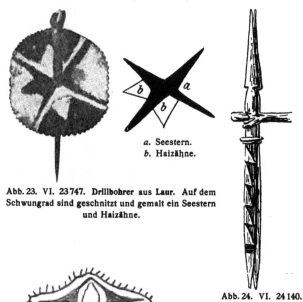

a. Seestern.
b. Haizähne.

Abb. 23. VI. 23 747. Drillbohrer aus Laur. Auf dem Schwungrad sind geschnitzt und gemalt ein Seestern und Haizähne.

Abb. 25. Ohrwurm *semaña - maña*
(s. Taf. XII 3). Bleistiftzeichnung
von Selin (nat. Größe).

Abb. 24. VI. 24 140.
85 cm hoch.
Ende *liss* eines Aus-
legerteils von einem
Einbaum aus King. Die
Dreiecke stellen
Schmetterlinge dar.

Schmetterlinge oder Teile davon, die sämtlich von Neu-Mecklenburg oder von Neu-Lauenburg stammen. Die einfachen Dreiecke auf dem Bootaufsatz (Taf. VII 3), dem Bogen 26ı und einem Auslegerteil, die sämtlich aus Kalil stammen, d. h. wie das Haizahnmotiv aus Laur, werden dort als *tot* = Schmetterlinge bezeichnet. Der Figur liegt die Vorstellung eines mit zusammengefalteten Flügeln sitzenden von der Seite gesehenen Falters zu Grunde. Dasselbe scheint bei dem Bootaufsatz aus Mioko (Taf. VI 6) der Fall zu sein,

während Schmetterlingsfühler auf dem aus Kait stammenden, nur von Pore weiter beschnitzten, Ruder (Taf. XII 1 bʜ) und auf einem Bootaufsatz aus Lamassa (Taf. VII 5) dargestellt sind. — Das Horn von Oryctes Rhinoceros (Taf. VII 14) ist auf Mañins Schild (Taf. XIII 7 a c) geschnitzt, und der Barriai Pore bezeichnete eine Schnitzerei auf seiner Schale als Skorpion (Taf. IV 1 a). Ein äußerst merkwürdiges und nur bei den Barriai beobachtetes Motiv ist die Darstellung des in den Tropen weit verbreiteten Ohrwurmes, Chelisoches morio F., bei den Barriai *semaña-maña* genannt, der Taf. XII 3 nach einer Photographie in natürlicher Größe und nebenstehend (Abb. 25) in einer Bleistiftzeichnung Selins abgebildet ist. Wir sehen ihn auf dem Taroschaber in Knochen (Taf. V 1), auf Pores und Selins Ruder (Taf. XII 1 a b und 2 e) in Holz geschnitzt und auf Selins Boot (Taf. VIII 3 b a) gemalt.

Einen Krebs hat Pore auf seiner Schale dargestellt (Taf. IV 2 c). — Eine der für Neu-Mecklenburg und Neu-Lauenburg charakteristischen Formen von Einbaumaufsätzen (Taf. VI 3 a, b und VII 1, 2) wird als *kalkalai na kukú* = Schere eines Taschenkrebses bezeichnet, der Taf. VII 10 nach der Natur abgebildet ist. — Als Spuren eines „Einsiedlerkrebses (Taf. III 18) im Sande" deuteten Weiber aus Umuddu ein

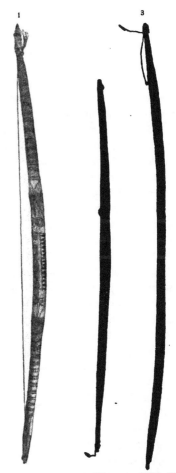

Abb. 26. VI. 23704—6. Bögen aus Kalil. 96, 82 und 99 cm lang. 1. Die schwarzen Dreiecke in der Mitte = *tot*, Schmetterling, die Striche daneben = ein Blatt. Darüber und darunter je ein Gesicht, das in irgend einer Beziehung zum Duk-Dukkult steht. Die Querbänder = *kie*. Bedeutung? (*kie* ist ein Strandvogel [s. S. 12]). 2. Die Rhomben in der Mitte = *talisse*, eine Frucht (Taf. III 19). Die Winkel darüber und darunter *gargára na báiowa* (*baiowa* = Hai, *gargara* wahrscheinlich Kiemen. 3. Die Dreiecke = *añissána baiowa* Haizähne.

2*

Stickmuster, das Taf. III 3, und **Aguru** aus Barriai eines, das Taf. III 16 dargestellt ist.

Während in der Landschaft Laur ein spitzwinkliges, mehr oder weniger gleichschenkliges Dreieck als „Schmetterling" oder als „Haizahn" bezeichnet wird, herrscht in Pugusch und Kandaß (s. Abb. 2) für dasselbe „Ornament" ausschließlich die Benennung *luñúss* = *kalñgíss*. Mit diesem Namen werden sowohl die Entenmuscheln, Lepas anserifora, (Taf. VII 11) wie ihre Schutzschilde bezeichnet.[1]) Die Schilde, deren Form auf dem Bilde deutlich hervortritt, sind es grade, die hier in Betracht kommen. Wir sehen sie auf einem Bett aus Kait (Taf. I 26 und Abb. 36 S. 26) und einem aus Balañott (Ab. 12 S. 12), einer Regenkappe (Taf. III 5) und zwei Rudern aus Kait (Taf. X 4, 5), einem Speer aus Balañott (Abb. 15a), einem Klopfholz aus Watpi (Taf. II 27) zum Anlocken der Weiber[2]), auf einer Maske (Taf. XIII 3f) und einem Ausleger aus King[3]), einem Spazierstock (Abb. 19 S. 15) und einem Häuptlingsstabe (Abb. 18 S. 15) aus Kait und endlich auf folgenden Gegenständen aus Lamassa: Einer Keule (Abb. 11 S. 12 und Taf. II 28), einem Häuptlingsstab und einem Tanzholz (Taf. II 10 und 21) und zwei Stirnbinden (Taf. X 12 und 13). Auch aus Mioko ist *loñú* einmal vertreten und zwar in dem Bootaufsatz Taf. VI 5d.

Seetiere niederer Art. (Muscheln, Schnecken und dergleichen). Ein Gegenstück zum *luñuss*-Motiv ist die Benennung von spitzwinkligen Dreiecken nach den Zacken der Muschel *golomada íaua* = Tridacna gigas (Taf. V 13) bei den Barrial und auf den French-Inseln. Wir treffen sie auf **Selins** zweitem Boot (Taf. IX 5c), auf **Pores** Ruder (Taf. XII 1bg)[4]) und auf **Kalogas** Boot (Taf. VIII 2a). — In Kandaß, Pugusch und auf Neu-Lauenburg wurde mir der Verschlußdeckel (Taf. VII 12) der Muschel *kiombo* oder *añóll* (Turbo pethiolatus) als Vorbild für Spiralen oder konzentrische Kreise gebracht oder genannt; so bei einem Bootaufsatz aus Watpi (Taf. VII 1), bei einem Bett (Taf. I 26) und zwei Rudern aus Kait (Taf. X 4 und XII 1bi), bei einer Keule (Abb. 11 und Taf. II 28), einem Ruder (Taf. X 1 und 3b) und einer Stirnbinde aus Lamassa (Taf. X 13), je einem Bootaufsatz aus Waira (Taf. VII 2) und Mioko (Taf. VI 6) und bei der Backen-Tatauierung eines Mannes in Lamassa, die angeblich in

(Marginalie:) Seetiere niederer Art.

[1]) Krämer fand bei Marshallinsulanern auf Schulter und Unterarm nebenstehende Tatauierung als *longā* bezeichnet, was völlig unserm *longú* oder *lungúss* entspricht. In Kandaß erhielt ich verschiedentlich für diese Verzierung auch den Namen *binbiñit*. Nur ein einziges Mal wurde dieses Wort als „Hahnenkamm", sonst stets als gleichbedeutend mit *luñuss* erklärt.

[2]) Neu-Mecklenburg, Liebeszauber. S. 123.

[3]) S. Abb. 24 S. 18. Kein Unterschied gegen den S. 18 erwähnten.

[4]) Um ein „Auge" angeordnet.

Mioko ausgeführt war. Lediglich als Vorlage für Ziernarben und als Tatauier-
muster für Weiber wurde in Kandaß und Pugusch, öfter auch auf Neu-Lauen-

Abb. 27. Hütte in Kalil.

burg und einmal in Kalil, die Schale der Schnecke *gompúll,* Spirula peroni
genannt (Abb. 30 Nr. 1 S. 23).

Viel weiter verbreitet sind Darstellungen des Seesterns. Ein auffallend
vielstrahliger „Seestern" schmückte eine Hütte in Kalil (Abb. 27 s. ob.) und zwei

Ruder, die von Durour-Insulanern beschnitzt sind (Taf. XI 1d und 4b)[1]) Nur 4 statt der gewöhnlichen 5 Strahlen zeigt der „Seestern" auf dem Bohrer aus

Laur (Abb. 23 S. 18) und die typische Seesterndarstellung der Barriai, die am besten aus Selins Zeichnung (Abb. nebenstehend) ersichtlich ist, aber auch auf Selins 2. Boot (Taf. IX 5bc) und auf Pores Boot (Taf. IX 4bₐ) und Ruder (Taf. XII 1ag) wiederkehrt.

Abb. 28. Seestern *tamagogo*. Bleistiftzeichnung d. Barriai Selin. Nat. Größe.

Korallenäste (Taf. III 21) sind auf einem Ruder (Taf. XII 1bk) und auf Modellen zu Einbaumaufsätzen (Taf. VI 3 und 4) aus Kait, ferner auf Aitogarres Boot (Taf. VIII 1àb), Äste und Stielplatte einer Koralle auf einem Schilde aus King (Taf. XIII 7be und t) dargestellt. Einen Seeigel sehen wir auf auf einem Ruder aus Kait (Taf. XII 1bj), einen Polypen (?) mit Saugnäpfen auf Kalogas Ruder (Taf. XII 4b), den Rückenschulp eines Tintenfisches (Taf. III 20)

Abb. 29. VI. 23575. **Tragholz von Durour.** Aus sehr hartem, hellem, nicht poliertem Holze, mit Brandmalerei verziert, 0,97 m lang. Nahe am Ende je ein ringförmiger Einschnitt. Es dient zum Tragen von Körben über der Schulter. — Das Gerät heißt *árrāna*, die stumpfen Enden *umúna*, der Einschnitt *ramo oóna*, die Tupfen *anúto*, die Ringstreifen *ína ena éína*. *ína* heißt Fisch. Welcher Fisch gemeint ist, konnte ich nicht ermitteln.

auf Mañins Schild aus King (Taf. XIII 7ae und 7bₐ). Als *kalañ* = „Perlmuttmuschel" wurde die Umrahmung der Schnitzereien auf je einem Bootaufsatz aus Watpi und Waira (Taf. VII 1 und 2) bezeichnet.[2]) Diese Umrahmung würde bei 1 den Umrißlinien der halb-, bei 2 denen der ganzgeöffneten Muschel entsprechen. Die Leute von Aua erklärten unregelmäßig angeordnete mit glühender Kokosschale in eine Keule (Taf. XI 7) und in ein Tragholz (Abb. 29 s. ob.) eingebrannte Tupfen als die Zeichnung der Schnecke *anuto* = Conus litoralis (Taf. XI 8).

Nicht näher zu bestimmen waren folgende Seetiere: Auf Kalogas Boot ein auf Fischen lebender Schmarotzer (Taf. VIII 2bc), auf Aitogarres Boot eine kleine Seemuschel (Taf. VIII 1aₐ) und endlich auf Pores Schale eine Seemuschel (Taf. IV 2h) und wahrscheinlich eine Seescheide (1c) und eine

[1]) Vielleicht handelt es sich hier um Seespinnen.

[2]) *kalañ* bedeutet auch „Mond", doch wurde mir ausdrücklich versichert, daß die Muschel *kalañ* gemeint sei.

Seegurke (3a). Hier erfolgte die Bestimmung mit Hülfe von bunten zoologi-
schen Tafeln und ist daher nicht ganz sicher.

Abb. 30. Tatauiervorlagen.

Nr. 1. VI. 24 208. Schnecke *gompúll.* Spirula peroni. Das Muster an der Nase und
am Kinn. — Nr. 2. Galipnuß. Das Muster an den Augenbrauen. — Nr. 3. VI. 24 210.
Dona tilissó Blatt von Terminalia catappa. Muster auf der Wange der Frau B. —
Nr. 4. VI. 24 209. Farnblatt *sur na pulañ.* Filixart. Muster auf der Wange der
Frau A. — Nr. 5. VI. 24 236. Tausendfuß. Ethmostigmus sp. Muster zu den Zier-
narben auf den Armen.

2. Pflanzendarstellungen.

Während es ein allgemeines Gesetz zu sein scheint, daß reine Jägervölker Pflanzendar-
sich auf die künstlerische Darstellung von Tieren beschränken, finden wir bei stellungen.
den hier in Betracht kommenden Insulanern, die hauptsächlich von Ackerbau

und Fischerei leben, auch Pflanzen dargestellt. Ganz allgemein läßt sich sagen,
daß niemals ganze Bäume oder Pflanzen und auch niemals Blüten als Vorwurf
dienen. Die Darstellung der Blütenrispen von Cordyline terminalis *(fuatsi)*
(Taf. XI 2) auf Durour (Schnitzereien der Leute aus Aua auf dem Ruder Taf. XI

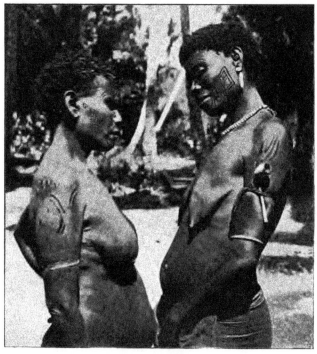

Frau A. Frau B.
Abb. 31. **Tatauierte Frauen aus King.**
Frau A. trägt auf der rechten Backe ein Farnblatt (Abb. 30 4), am Kinn und an der
Nase eine Schneckenschale (Abb. 30 1), über den Augen eine Galipnuß (Abb. 30 2),
Frau B. auf der linken Backe ein Baumblatt (Abb. 30 3). Die übrigen Muster sind
dieselben wie bei Frau A.

1 a c), bildet nur scheinbar eine Ausnahme, da nicht sowohl die einzelne kleine
Blüte sondern der ganze Blütenquirl nachgebildet wird. Der von Kerschen-
steiner[1]) aufgestellte Satz: „Wenn in der Kunst eines Volkes die Pflanzen auf-

[1]) Die Entwicklung der zeichnerischen Begabung. 1905,

treten, so ist sie überhaupt keine primitive Kunst mehr" — kann also nicht allgemeine Gültigkeit beanspruchen.

Bei den Pflanzen- und Fruchtdarstellungen aus Neu-Mecklenburg fällt zunächst auf, daß nur drei, nämlich Frucht und Blatt von Terminalia (Taf. III 19 und Abb. 30₃ und Abb. 58), die Galipnuß und eine Farnart (Abb. 30), den drei Landschaften Laur, Kandaß und Pugusch angehören. Das Blatt dient als Tatauiermuster und als Vorlage für Ziernarben, die Frucht ist dargestellt auf einer Trommel (Taf. III 23c) und einem Bogen aus Kalil (Abb. 26₂ S. 19), auf einer Regenkappe aus Umuddu (Taf. III 4 c) und einer aus Kait (Taf. III 8).

Abb. 32.
VI. 24 105. ¹/₆ nat.
Größe. Speer aus
Lambom.

Abb. 33. VI. 24 358. Farn *wulai* aus
Lamassa. Die jungen Sprossen Vor-
lage zu dem Tanzholz (Taf. II 19).

Abb. 34. VI. 24 351. Farn
gomó-gomó Selaginella-Art.
Aus Watpi. Vorbild zu dem
Farn auf dem Bootaufsatz
Taf VII 1.

Die Galipnuß gehört zu den Tatauiermustern und findet sich sonst nur noch einmal auf einer Regenkappe aus Lamassa (Taf. III 15), doch erregt die Benennung *liss (talisse)* = *ínui* (Galipnuß) die Vermutung, daß hier ganz allgemein eine Frucht schlechthin gemeint ist. Als drittes Tatauiermuster ist eine Farnart (Abb. 30₄ S. 23) zu erwähnen.

Auf Kandaß und Pugusch sind beschränkt die Nachbildungen des Baumschwamms *balbal* (Taf. I 22), einer Polyporus Art, der Frucht (Taf. I 23) von Barringtonia racemosa (genannt *pau*) und von Taroknollen. Als „*balbal*" wurden kreisrunde Wulste mit scharfer Kante an verschiedenen Säulen (Taf. I 2 und 5),

einem Häuptlingstabe (Taf. II 10) und mehreren Tanzhölzern (Taf. II 12—14)
sowie auf einem Speere aus Lambom bezeichnet (Abb. 32 S. 25).

Die Frucht *pau* finden wir auf demselben Speere und auf verschiedenen
Schnitzwerken aus Lamassa: einer Haussäule (Taf. I 5), einem Häuptlingstabe
(Taf. II 10 und Abb. 46 S. 32) und auf zwei Tanzhölzern (Taf. II 13 und 14, s. auch
Abb. 45 S. 32), Taroknollen auf einem Tanzholz aus Lamassa (Taf. II 14) und
einen halben Taroknollen auf der Haussäule aus King (Taf. I 1 und Abb. 39 S. 28).

Die Spirallinien auf dem Bootaufsatz aus Watpi (Taf. VII 2), auf der Feld-
flasche aus Matupi (Taf. V 12b) und auf einem Tanzholz aus Lamassa (Taf. II 19)

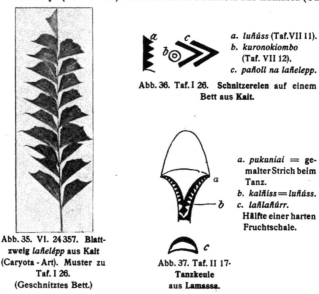

a. *luñúss* (Taf. VII 11).
b. *kuronokiombo*
(Taf. VII 12).
c. *pañoll na lañelepp.*

Abb. 36. Taf. I 26. Schnitzereien auf einem
Bett aus **Kait.**

a. *pukuniai* = ge-
malter Strich beim
Tanz.
b. *kalñiss* = *luñúss.*
c. *lañlañúrr.*
Hälfte einer harten
Fruchtschale.

Abb. 35. VI. 24357. Blatt-
zweig *lañelépp* aus Kait
(Caryota - Art). Muster zu
Taf. I 26.
(Geschnitztes Bett.)

Abb. 37. Taf. II 17·
Tanzkeule
aus **Lamassa.**

wurden als „junge Farnsprossen" gedeutet (Taf. VII 9). Dasselbe war der Fall
bei den konzentrischen Kreisen auf dem Brett in einem Totenhäuschen von
der Gazelle-Halbinsel (Abb. 87 S. 108)[1]. Der unter Nr. 33 abgebildete Farn wurde
mir als Vorlage zu dem Tanzholz, der unter 34 dargestellte als Vorbild zu der
Schnitzerei auf dem Bootaufsatz aus Watpi (Taf. VII 1) gebracht.

Als Blätter einer kleinen Farnart wurden mir von einem Mann aus Matupi
die gemalten Zacken am Rande eines Brettes aus einem Totenhäuschen be-
zeichnet (Abb. 87 e S. 108).

[1] Vergl. S. 32 und 92 über das „Augenornament".

Auf einem Bett (Taf. I 26 und Abb. 36) und einem Spazierstock aus Kait sind die Blätter einer Caryota-Art (Abb. 19 S. 15), auf dem Bett aus Balañott (Abb. 12 S. 12) die Blätter der Calamus-Palme Kandaß dargestellt. Auf einem Büchschen aus Beliao (Taf. V 8) finden wir Blätter des Alang-Alang-Grases (Taf. V 10 und Abb. 83 A S. 101) und den groben Bast, der die Blätter der Kokospalme nahe am Stamme umkleidet (Taf: V 8 und 9). Kaloga nannte ein Muster auf seinem Boote ein Tapioka-Blatt (Taf. VIII 2a) und Selin Zickzacklinien auf seinem Ruder (Taf. XII 2a1) Stacheln des Pandanusblattes.

Botanisch nicht zu bestimmen waren folgende Früchte und Blätter: Die Hälfte einer harten Fruchtschale auf einer Tanzkeule aus Lamassa (Abb. 37 und Taf. II 17), ein Blatt auf einem Bogen aus Kalil (Abb. 26 S. 19), eine Schlingpflanze als Schwimmholz aus Wunamarita (Taf. X 7), Luftwurzeln auf Kalogas Ruder (Taf. XII 4aa), die Frucht des Baumes *wokatamandi* auf Kalogas Boot (Taf. VIII 2ba), zwei Blätter auf Aitogarres Boot (Taf. VIII 1ac und 1bc) und auf Pores Schale die Ranken einer Schlingpflanze und ein Baumblatt (Taf. IV 2b und g).

3. Darstellung des Menschen und seiner Teile.

Bei der Darstellung des Menschen finden sich vom realistisch aufgefaßten Holzbilde alle Übergänge bis zu Gebilden, die für unsere Anschauung mit Körperteilen nur noch den Namen gemein haben. Als gute Erläuterung kann die Reihe der Haussäulen (Taf. I/II) gelten, von denen nur Nr. 1 aus King, alle übrigen aus den Junggesellenhäusern von Lamassa und Lambom stammen. Dazu kommt die Bildsäule (Taf. II 9), die an einer Längswand des Junggesellenhauses in King festgebunden war und vielleicht Kultzwecken diente, während alle übrigen tragende Stützen waren und einen wesentlichen Teil der Hauskonstruktion bildeten.[1]) Die Säule Nr. 1 aus King ist vom Großvater des jetzigen Häuptlings Palong Pulo[2]) geschnitzt und dürfte ebenso wie die Bildsäule Nr. 9 um 1830 oder 40 entstanden sein. Die übrigen Säulen sind jünger, denn sowohl Lamassa wie Lambom sind erst nach 1840 besiedelt worden[3]) und es ist bei dem großen Gewicht der Säulen nicht anzunehmen, daß die Ansiedler sie von ihren Heimatsdörfern mitgenommen haben. Auch spricht ihr Aussehen gegen ein höheres Alter. Europäischen Einfluß, an den man bei 7, 8 und 9 denken könnte, halte ich aber für ausgeschlossen. Die Eingeborenen könnten von unsern Holzbildwerken höchstens Gallionsfiguren an einigen Segelschiffen gesehen haben, und die weisen einen so vollkommen andern Stil auf — meist sind es ideale Frauen-

Darstellung des Menschen.

[1]) S. Neu-Mecklenburg, S. 89. [2]) Desgl., Titelbild. [3]) Desgl., Siedlungsgeschichte.

gestalten von steifer Feierlichkeit — daß sie nicht als Vorbilder in Betracht kommen können. Neben diesen künstlerisch ausgeführten Stücken sind roh behauene Stämme als Balkenstützen verwendet, und aus ihnen sind wohl die andern Säulen (Nr. 1—5) entstanden. Wie aber die Entwicklung vor sich ge-

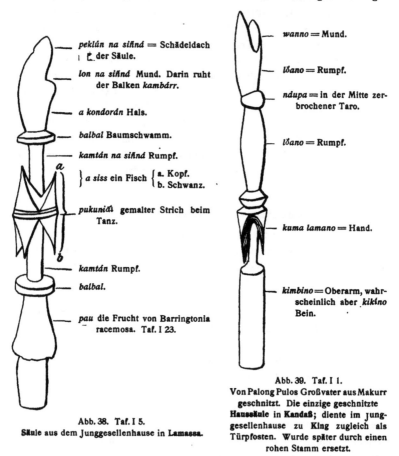

peklún na siñnd = Schädeldach der Säule.

lon na siñnd Mund. Darin ruht der Balken kambárr.

a kondordn Hals.

balbal Baumschwamm.

kamtán na siñnd Rumpf.

} a siss ein Fisch { a. Kopf.
 b. Schwanz.

pukuniá̂ gemalter Strich beim Tanz.

kamtán Rumpf.

balbal.

pau die Frucht von Barringtonia racemosa. Taf. I 23.

Abb. 38. Taf. I 5.
Säule aus dem Junggesellenhause in Lamassa.

wanno = Mund.

lŏano = Rumpf.

ndupa = in der Mitte zerbrochener Taro.

lŏano = Rumpf.

kuma lamano = Hand.

kimbino = Oberarm, wahrscheinlich aber kikíno Bein.

Abb. 39. Taf. I 1.
Von Palong Pulos Großvater aus Makurr geschnitzt. Die einzige geschnitzte Haussäule in Kandaß; diente im Junggesellenhause zu King zugleich als Türpfosten. Wurde später durch einen rohen Stamm ersetzt.

gangen ist, d. h. ob man zuerst realistische oder stilisierte Säulen geschaffen hat, darüber lassen sich auf Grund des vorliegenden Materials und beim gänzlichen Mangel an einer bezüglichen Überlieferung nicht einmal Vermutungen aufstellen.

Nr. 8 stellt einen Mann im Tanzschmuck dar, der auf der Erläuterungs-
tafel näher erklärt ist. Der Kopf ist im Verhältnis zum Rumpfe zu groß, der
Hals zu dick, Arme und Hände sind in starrer Haltung an
den Leib gepreßt, die Daumen sind nach hinten gespreizt.
Die Füße fehlen. Das dicke untere Ende steckt zum größten
Teil in der Erde. Nr. 7 deutet die Arme und den Oberkörper
nur noch flüchtig an und die Ohren stehen falsch. Der
mützenartige Aufsatz auf dem Kopfe bildet mit dem Schädel-
dach zusammen das Lager für den Hauptbalken der Hütte.
In der Beckengegend befindet sich ein als balbal (Taf. I 22)
bezeichneter, die ganze Säule umgreifender Wulst. Bei
Nr. 6 ist auf eine dicke Anschwellung ein kleines, teilweise
stilisiertes Gesicht geschnitzt. Der Säulenschaft ist durch
einen Wulst und 2 Hohlkehlen halbiert und nach oben und
unten springen dicke, giebelartige Leisten vor, die als je
2 Paar Arme bezeichnet werden (Abb. s. nebenstehend) und
Brust oder Rücken zwischen sich fassen. Dieselbe Stilisierung
kehrt dann auf Tanzhölzern wieder. Diese 3 Säulen stammen
aus Lambom, dessen übrige Kultur weiter nach Osten, sei
es auf die Ostküste Neu-Mecklenburgs, sei es auf Aneri oder
andere kleine Inseln hinweist. Die Säulen 5—2 befanden
sich auf Lamassa. Die jüngeren Leute wußten die Teile der
Säulen nicht mehr zu erklären, nur Pallal[1]), dem ältesten
Manne des Dorfes, waren sie noch geläufig. Dabei ergab
sich die merkwürdige Tatsache, daß er, abgesehen von der
als Frucht pau (Taf. I 23) bezeichneten Basis, die wesent-
lichen Teile der Säulen mit den Namen von
Körperteilen benannte (Abb. 38 S. 28), während er
das Beiwerk als balbal, als Malerei beim Tanze und als eine
Fischart bezeichnete. Ein Vergleich mit den vorher in King
gemachten Aufzeichnungen zeigte, daß dort dieselben Be-
nennungen üblich sind (Abb. 39).

Nr. 4 (Abb. 40) trägt am „Rumpf" der Säule 4 Arm-
paare, von denen je 2 als „Schultern" zusammenstoßen. Die
oberen Armpaare sind um 180° gegen die unteren gedreht.
Die Ähnlichkeit zwischen den „Fischen" auf 5 und den

Abb. 40. Taf. I 4.
Säule aus Lamassa.
a, b Darstellung
menschl. Schultern
und Arme.

[1]) S. Abb. 81 S. 89.

„Schultern" auf 4 springt in die Augen; bei 3 war nicht zu erfahren, ob das eine oder das andere gemeint sei. Bei Nr. 2 beschränkte sich die Benennung nach Körperteilen auf einigen Namen am „Kopfe" der Säule (Abb. 41).

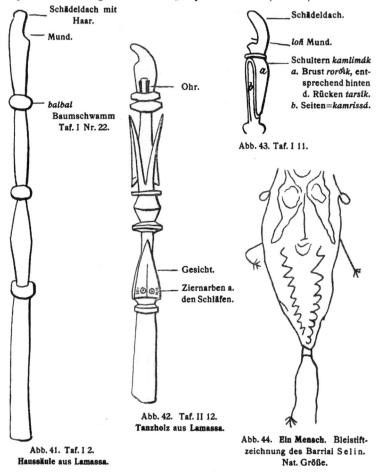

Schädeldach mit Haar.

Mund.

balbal Baumschwamm Taf. I Nr. 22.

Ohr.

Schädeldach.

loñ Mund.

Schultern *kamlimák* a. Brust *rorók*, entsprechend hinten d. Rücken *tarsík*. b. Seiten=*kamrissá*.

Abb. 43. Taf. I 11.

Gesicht.

Ziernarben a. den Schläfen.

Abb. 42. Taf. II 12.
Tanzholz aus Lamassa.

Abb. 41. Taf. I 2.
Haussäule aus Lamassa.

Abb. 44. Ein Mensch. Bleistiftzeichnung des Barriai S e l i n.
Nat. Größe.

Nr. 9, die Bildsäule aus King fällt durch ihren schmächtigen Oberkörper, die steifen Arme und Finger und durch den breiten Wulst auf, der die naturgetreue Darstellung des Körpers abschließt.

Zweifellos in künstlerischem Zusammenhange mit den geschilderten Säulen steht das Tanzholz aus King (Taf. II 16). Der Kopf hat 2 Gesichter und

trägt auf dem schwarzen Haarschopf eine lange steif aufgerichtete Hahnenfeder. Das Doppelpaar der Arme würde in seiner Haltung der Stellung der realistisch durchgeführten Arme bei Nr. 9, 8 und 7 entsprechen und macht die Darstellungen auf Nr. 6, 4 und 11 verständlich. Daß Nr. 6 bei nur einem Gesicht ein Doppelarmpaar hat, stört den Künstler offenbar ebensowenig, wie die um einen Halbkreis verschobene Ansatzstelle der Arme. Sind doch auch bei Nr. 16 die deutlich erkennbaren Beine um 180⁰ gedreht. Mit dieser Deutung stimmt allerdings die des „Säulenmodells" Nr. 11 nicht überein, wo zwischen den „Armen" Brust, Rücken und Seiten unterschieden sind (Abb. 43 S. 30).

Ein Monaufsatz aus Watpi (Taf. VI 1) stellt in starker Stilisierung ein Männchen dar, das ein in der katholischen Mission bei Herbertshöhe erzogener junger Mann als einen „bösen Geist" *(devil)* erklärte, der im Walde haust. — Bei der nebenstehenden Darstellung eines Menschen (Abb. 44 S. 30), die der Barrial Selin auf meine Veranlassung mit Bleistift auf Papier zeichnete, ist europäischer Einfluß mit Sicherheit auszuschließen.[1]) Sie bildet ein interessantes Gegenstück zu den von Karl v. d. Steinen, Ehrenreich, Koch-Grünberg und anderen gesammelten Indianerzeichnungen. Bemerkenswert ist zunächst, daß der Kopf nicht gegen den Rumpf abgesetzt ist, daß dieser sich zu einer Wespentaille verjüngt und hauptsächlich durch die Zeichnung der Rippen charakterisiert ist. Für das Gesicht kennzeichnend sind die von den Augen nach abwärts gerichteten Dreiecke, die bei mageren Menschen dem unteren Augenhöhlenrande entsprechen.[2]) Die symmetrisch nach oben gezogenen Dreiecke wurden an anderer Stelle (Taf. XII 2a) als Gesichtsmaske gedeutet. Äußerst naiv ist die Ansetzung der Ohren und der Gliedmaßen. Der rechte Arm hat 5 Finger, der linke 4, das rechte Bein 5 Zehen, das linke gar keine. Das Gesicht von Abb. 86 S. 108 ist deutlich auf europäischen Einfluß zurückzuführen, nur der übermäßig breite Mund erinnert vielleicht an einheimische Masken (Taf. XIII 1).

Häufiger als der ganze Mensch werden Teile von ihm dargestellt. Deutlich ist das Gesicht auf einer Trommel aus Kalil (Taf. III 22). Stärker stilisiert sind die Gesichtsdarstellungen auf einem Bogen aus Kalil (Abb. 26 S. 19) und mehreren Tanzgeräten aus Lamassa (Taf. II 12, 13 und 15), die sämtlich zum Duk-Duk-Kult in Beziehung stehen und dem Anblick der Weiber entzogen werden. Das Gesicht ist charakterisiert[3]) durch die spitzwinklige Umrahmung, einen Strich als Nase, 2 Augen mit Schläfentatauierung (Abb. 42 S. 30) und auf 15 außerdem durch den runden Stirnschmuck, *binokalañ*, Perlmuttstückchen,

[1]) S. Globus, l. c. [2]) S. auch S. 109.
[3]) Vergl. aber S. 115.

die an einer Schnur vom Haar herunterhängen. Die bereits erwähnte Gesichts-darstellung der Barrial finden wir auf einem Taroschaber, den Pore geschnitzt hat (Taf. V 1). Noch weiter ist die Stilisierung auf dem Tanzstabe Nr. 14, Abb. 45 s. unten, gediehen, wo das Gesicht nur durch die spitzwinklige Wangen-kontur und die auf Taf. II 9 und I 7 ausgeführte Stirn-Haartracht angedeutet ist. Das „Schädeldach" ist auf Abb. 45 und 46 s. unt. vertreten. Die Haartracht an den Schläfen und an der Stirn ist auch in Seitenansicht, und zwar bei Bootauf-sätzen dazu benutzt, um ein Gesicht zu charakterisieren, z. B. auf Taf. VII 6 und in Abb. 17 S. 14. Die Erklärer waren sich niemals einig, ob die Einbaum-verzierungen mit dem helmartigen Aufsatz wie die genannten, einen Menschen oder einen Vogelkopf darstellten, und manche waren der Ansicht, daß beides gemeint sei. — Das Auge finden wir nur auf einem Ruder, das ein Mann aus Aua beschnitzt hat (Taf. XI 1 ae), auf Selins und Pores Ruder (Taf. XII 2 d und

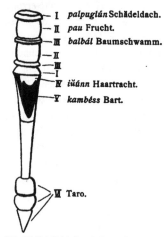

I *palpuglán* Schädeldach.
II *pau* Frucht.
III *balbál* Baumschwamm.
II
III
I
IV *iüánn* Haartracht.
V *kambéss* Bart.

VI Taro.

Abb. 45. Taf. II 14. Tanzholz aus Lamassa.

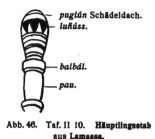

— *puglán* Schädeldach.
— *luñúss.*

— *balbál.*
— *pau.*

Abb. 46. Taf. II 10. Häuptlingsstab
aus Lamassa.

XII 1 bb1) mit dem unteren Rand der Augenhöhle und auf dem letzteren Ruder auch mit den Zacken von Tridacna gigas. Die Seltenheit dieses Vorkommens scheint auf einen Mißbrauch zu weisen, den manche Ethnographen mit dem „Augenornament" getrieben haben. In Balañott sah ich einen Mann, der unter jedem Auge eine Tatauierung aus 3 kurzen senkrechten Strichen trug, die er *nulúrr* d. h. Tränen nannte. Als „Ohr" wurde eine hell gemalte Stelle am oberen Ende des Tanzstabes Taf. II 12 und Abb. 42 S. 30 bezeichnet. Zu den als „Arme" benannten Schnitzereien (Abb. 40 u. 43 [?] S. 29) gesellt sich ein Motiv auf Pores Ruder, darstellend einen Menschenkopf mit Armen (Taf. XII 1 bb3) und „Männerarme" auf Palong Pulos Schild (Taf. XIII 8). Aitogarre erwähnt zweimal Adern und zwar auf seinem Kamme (Taf. V 5a) und auf seinem Boote

(Taf. VIII. 1dd) Die Hand ist außer auf mehreren Säulen (Taf. I/II 7, 8, 9) nur noch auf zwei Regenkappen (Taf. III 7 und 11) dargestellt. Die Stickerei zeigt nur 3 oder 4 Finger.

Ein Stock aus Aua (Abb. 47) läuft in einen Penis aus. Dies und eine Haussäule von Lambom sind die einzigen Darstellungen der Geschlechtsorgane.[1]

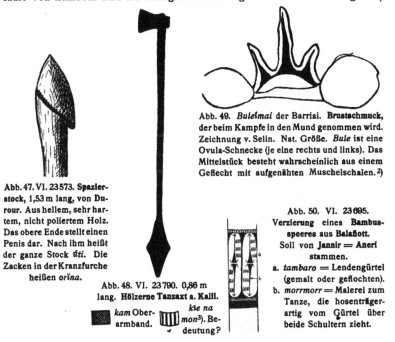

Abb. 49. *Buleïmai* der Barriai. **Brustschmuck**, der beim Kampfe in den Mund genommen wird. Zeichnung v. Selin. Nat. Größe. *Bule* ist eine Ovula-Schnecke (je eine rechts und links). Das Mittelstück besteht wahrscheinlich aus einem Geflecht mit aufgenähten Muschelschalen.[2]

Abb. 47. VI. 23573. **Spazierstock**, 1,53 m lang, von Durour. Aus hellem, sehr hartem, nicht poliertem Holz. Das obere Ende stellt einen Penis dar. Nach ihm heißt der ganze Stock *úti*. Die Zacken in der Kranzfurche heißen *orïna*.

Abb. 50. VI. 23695. Verzierung eines **Bambusspeeres** aus Balañott. Soll von **Jannir = Aneri** stammen.

a. *tambaro* = Lendengürtel (gemalt oder geflochten).

b. *morrmorr* = Malerei zum Tanze, die hosenträgerartig vom Gürtel über beide Schultern zieht.

Abb. 48. VI. 23790. 0,86 m lang. **Hölzerne Tanzaxt a. Kalil.** *kam* Oberarmband. *kie na mon*[3]). Bedeutung?

4. Darstellung von Schmuck und Geräten.

Darstellung des Schmuckes. Recht mannigfaltig ist die künstlerische Darstellung des Schmuckes und der Gegenstände des täglichen Gebrauches. Auf zwei in Balañott erworbenen Speeren finden wir einen Gürtel (Abb. 15 S. 13 und Abb. 50 s. oben), auf der Dukduk-Axt (Taf. II 15) und auf einer Maske aus King (Taf. XIII 3) einen Stirnschmuck, auf dieser und auf der Haussäule (Taf. II 8) auch eine Stirnbinde, auf einem Taroschaber der Barriai einen Halsschmuck (Taf. V 1 und 2), auf einer Tanzaxt aus Kalil ein Oberarmband (Abb. 48 s. oben), *(Darstellung von Schmuck.)*

[1] S. S. 121. — [2] Ähnliche Stücke sind aus Neu-Guinea und vom westlichen Neu-Pommern bekannt und im Berliner Museum mehrfach vorhanden. — [3] Hat offenbar weder mit dem Vogel *kie* noch mit dem Plankenboot (Mon) etwas zu tun.

auf Aitogarres Kamm einen Kopfschmuck (Taf. V 5c) und auf seinem Boote
ein Schmuckholz, das beim Tanze ins Oberarmband gesteckt wird (Taf. VIII 1 bb).
Selin hat einen Brustschmuck aufgezeichnet (Abb. 49 S. 33) und Pore hat ihn
auf seinem Ruder dargestellt (Taf. XII 1 bd). Selins 2. Boot zeigt einen Stirn-
schmuck (Taf. IX 5bf), sein Ruder eine Gesichtsmaske (Taf. XII 2a), Kalogas
Ruder die Augen einer Tanzmaske und die Schnitzerei an dieser (Taf. XII 4 aef),
Pores Schale ein Schmuckholz ins Oberarmband und einen Kopfputz (Taf. IV
1f und 3c). Ein Teil der Malerei auf einem Toten-Häuschen von der Gazelle-
Halbinsel (Abb. 86 und 87 S. 108) wurde mir als *tupuan* bezeichnet, ein Tanz-
schmuck, nach Bley auch für die ganze 2. Person beim Dukduk gebraucht.

Körperbemalung hat als Vorbild gedient bei den „Lendengürteln" auf
einem Speer aus King und aus Balañott (Abb. 50) bei Tupfen[1]) auf dem Tanz-
schmuck Taf. X 10, bei den Verzierungen der Maske aus King (Taf. XIII 3d)
und der Haussäule von Lambom (Taf. II 8), als farbige Linie oder als schmaler
Wulst *(pukuniai)* auf der Säule 5 aus Lamassa und auf der Tanzkeule (Taf. II
17 und Abb. 37 S. 26) sowie auf einem Bootaufsatz aus Lamassa (Taf. VII 6), als
„Hundenase" auf einer Kokosflasche aus Matupi (Taf. V 12) und bei einer Ver-
zierung am Auge auf Pores Schale (Taf. IV 3g). — Ziernarben finden sich
auf zwei Spazierstöcken aus Kait (Abb. 19 S. 15), einer Tanzklapper aus Lamassa[2])
auf Aitogarres Kamm (Taf. V 5d), Männerziernarben auf dem Ruder Taf. X 6b
und Weiberziernarben[3]) auf dem Ruder Taf. X 5 aa, Tatauierungen auf den
schon erwähnten Gesichtern der Tanzstäbe und der Tanzaxt aus Lamassa (Taf. II
12, 15 und 18).

von Geräten. Von Geräten sind dargestellt ein Netz auf den Mon-Aufsätzen aus Watpi
und Lamassa (Taf. VI 1 und 2), auf einem Ruder aus Lamassa (Taf. X 3) und
einem Ruder, das ein Aua beschnitzt hat (Taf. XI 1 aa),[4]) ein Hüttenfries der
Barriai auf Pores Schale (Taf. IV 3b) und ein Gerät aus der Hütte, höchst-
wahrscheinlich Kopfbänkchen, auf Pores Ruder (Taf. XII 1 ae), eine Panpfeife
auf einer Regenkappe aus Kait (Taf. III 7), ein geflochtenes Schlußstück für
Muschelgeldschnüre (Taf. VII 15 und 16) auf Palong Pulos Schild (Taf. XIII 8),
ein Geflecht aus Kokosblatt (Taf. XI 5), das beim Tanze gebraucht wird, auf
einem Ruder der Aua (Taf. XI 4a), ein Taroschaber (Taf. V 1) auf Pores
Schale (Taf. IV 2k) und einige Waffen auf den von den Leuten aus Aua be-
schnitzten Rudern, nämlich die auf Taf. XI 3 abgebildete Haizahnwaffe (Taf. XI

[1]) Sie sind unterwegs leider verwischt.
[2]) Neu-Mecklenburg Taf. II/III 21.
[3]) S. aber Seite 117.
[4]) Auch das Gitterwerk unter dem Dach einer Hütte in Kalil (Abb. 27) wurde als „Netz"
bezeichnet.

1 bc) die Speere (Abb. 51 s. unten) auf den Rudern (Taf. XI 1 b e und 4 d) und die Widerhaken der Speere ebenfalls auf einem Ruder (Taf. XI 1 b d).

5. Darstellung von Naturvorgängen, Landschaft und Handlung.

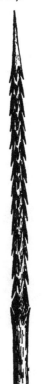

Naturvorgänge und Landschaft. Der Mond im ersten und im letzten Viertel ist auf dem Kopfende des Bettes aus Balañott (Abb. 12 S. 12) dargestellt, Sterne nach der Deutung eines Bukajungen auf M a ñ i n s Schild (Taf. XIII 7 a und b) und auf P o r e s Ruder (Taf. XII 1 a f) die Sonne auf einer Kokosflasche aus Matupi (Taf. V 11). Einen Vorwurf, an den sich meines Wissens noch kein europäischer Künstler herangewagt hat, Wellen mit Meerleuchten, treffen wir in den Malereien der Barriari auf S e l i n s und P o r e s Booten (Taf. IX 4 a und 5 a). Zwei parallele Streifen auf seinem Ruder (Taf. XII 1 a d) erklärte P o r e als die Dachtraufe einer Hütte und die Leute aus Beliao deuteten einige Muster auf ihren Bambus-Büchschen (Taf. V 8 und 9) als Landschaftsbilder: stilles, tiefes Wasser, Regen auf See, die ein leichter Windhauch erzittern macht, windbewegte See und Felsen, an denen die Brandung in die Höhe schlägt. Darüber wird später (S. 102) noch eingehend gesprochen werden.

Versuche eine Handlung darzustellen sind nur durch zwei Beispiele vertreten: Ein Hauptbalken der Plattform von S e l i n s Boot zeigt in plastischer Schnitzerei, wie ein großer Fisch einen kleinen verzehren will (Taf. VIII 3 d), und P o r e erklärte einen Abschnitt der Schnitzerei auf seinem Ruder (Taf. XII 1 b a und b) als einen Mann, der mit seinen Händen einen Fisch greift.[1]) Eine Schnitzerei auf einem in Kait erworbenen Ruder (Taf. X 6) wurde dort als

Abb. 51. VI. 23568. Holzspeer mit vier Zeilen Widerhaken aus Durour. Länge 2,06 m. Aus hartem, dunkelbraunem Holz, mäßig geglättet, nicht poliert. Der Speer heißt δri-δri.

„Kampf eines Skorpions mit einem Taschenkrebse" gedeutet, doch stammt das Ruder sicher aus Buka und die Darstellung ist das für die Ruder der Buka charakteristische Männchen.[2])

[1]) S. S. 86.
[2]) S. Ribbe. 2 Jahre unter den Kannibalen der Salomon-Inseln. S. 61.

Auf den Erläuterungen der Tafeln finden sich außerdem noch eine An-
zahl von einheimischen Namen, deren Bedeutung ich nur ungenau oder gar
nicht ermitteln konnte, ebenso manche Muster, von denen nicht einmal die
Eingeborenen-Namen zu erfahren waren. Vielleicht können spätere Reisende
feststellen, welche Dinge mit den aufgezeichneten Worten gemeint sind oder
die Bedeutung der ganz unbekannten Muster aufklären. Strittige Deutungen
endlich, wie z. B. die des bemalten Bettes aus King (Taf. XIII 6) und der Boots-
trümmer aus Neu-Guinea (Abb. 91 S. 111) werden uns wichtige Aufschlüsse
liefern über die Frage, was wir überhaupt unter der Bedeutung der Dar-
stellungen zu verstehen haben.

Arten der Technik.

Da die beigefügten Tafeln und Abbildungen nur unvollkommen zeigen,
mit welchen Mitteln die geschilderten Motive ausgeführt sind, ist es nötig, auch

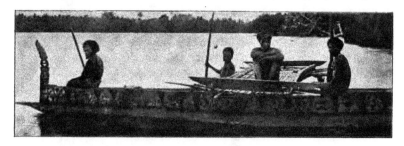

Abb. 52. Bemaltes Boot aus Beliao.

auf ihre Herstellung einzugehen. Ein weiterer Grund hierfür ist, daß sich an die
Fragen der Technik wichtige theoretische Erörterungen über den Ursprung der
Kunst knüpfen.

Malerei. Reine Malerei ist verhältnismäßig selten. Wir finden sie auf dem Bett
aus King (Taf. XIII 6), dem Bootaufsatz aus Waira (Taf. VII 2), auf einem Tanz-
holz aus Lamassa (Taf. II 19), am Baumhause von King (Abb. 4 und 5 S. 8/9),
an verschiedenen Hütten auf Neu-Lauenburg (Abb. 8 und 9 S. 10/11) und auf der
Gazelle-Halbinsel, an den Totenkähnen aus King (Abb. 14 S. 13) und aus Lam-
bom und an einigen Rudern aus Kandaß und Pugusch (Taf. X 1, 3 und 4). Was
der abgeschrägte rote Anstrich der Ruderspitzen,[1] der zuweilen mit einer
weißen Linie abgesetzt ist, bedeuten soll, habe ich trotz aller Bemühungen nicht

[1] Nach Ribbe kommt dieselbe Bemalung auch auf den Rudern von Buka und Bougain-
ville vor.

erfahren können. Reine Malerei ist ferner auf manchen Teilen der Bootmodelle vorhanden z. B. Taf. VIII 1b, 1c, 1d, 2a, 3c und Taf. IX 4a und 5a.

Abb. 52 stellt ein bemaltes Auslegerboot aus Beliao bei Friedrich-Wilhelms-hafen dar, das leider bei ungünstiger Beleuchtung photographiert werden mußte, weshalb die Deutlichkeit des Bildes zu wünschen übrig läßt. Selins Blei-stift-Zeichnungen (Abb. 22, 25, 38, 44 und 49 auf S. 17, 18, 22, 30 und 33) ge-hören nur in uneigentlichem Sinne hierher. Die Technik der Malerei ist äußerst einfach. Die gewöhnlichen Farben sind ge-brannter Korallenkalk, gebrannte rote Erde und verkohltes Holz. Diese Farben werden in Kokos-schalen mit Wasser verrührt und mit dem Finger oder irgend ei-nem Stäbchen aufgetragen. Zum Gelbfärben dienen in King die frischen Wurzelknollen der Pflan-zen *eaño* (Curcuma longa), in Pugusch die Rinde des Baumes *pakorr* (botanisch?). Die blaue Farbe ist Berliner Blau.

Mit Brandmalerei sind die Verzierungen eines Klopfholzes aus Watpi (Taf. II 27) einer Flöte aus Laur[1]) und vielleicht die hellen Tupfen auf einer Stirn-binde aus Lamassa (Taf. X 13) hergestellt. Häufiger scheint diese Technik auf Durour zu sein, wo-her das Tragholz (Abb. 29 S. 22), die Keule (Taf. XI 7) und eine Ko-kosraspel (Abb. 53 s. ob.) stammen.

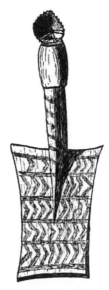

Brand-malerei.

Abb. 53. VI. 23 579. **Modell einer Kokosraspel** *dĭ* **aus Du-rour.** Das Sitzbrett 12,8 cm lang. Das Instrument selbst ist größer, der Arbeitende sitzt auf dem flachen Brette. Sitzbrett und aufsteigender Teil sind aus einem Stück geschnitzt und mit Brandmalerei, *awi*, verziert. Ihre Bedeutung konnte wegen schlechter Verständigung nicht ermittelt werden. Die Querlinien auf dem Sitz-brett heißen *nābŭi*, die Zickzacklinien *pālŭ*, die Quer-linien auf dem Stiele *ĭna* *enǎ* *ĕĭna*.

Auf Durour heißt die Brandmalerei *awi*=Feuer. Das Einbrennen soll nach übereinstimmender Angabe von Leuten aus Watpi und aus Durour mit zuge-spitzter glühender Kokosschale geschehen, die sehr trocken sein muß, weil sie nur dann die genügende Härte besitzt, die zur Herstellung der Spitze erforder-

1) Berliner Sammlung VI. 23810.

lich ist. Die eingebrannten Verzierungen sind immer leicht an ihren unscharfen Rändern zu erkennen, die dadurch entstehen, daß das Holz auch über die beabsichtigte Kontur hinaus mehr oder weniger versengt wird.

Ritztechnik. Im Gegensatz dazu schafft die Ritztechnik ganz scharfe Ränder. Das Muster wird jetzt mit dem Messer — früher wohl mit spitzen Muschelstückchen — in die gelbliche Außenhaut des Bambus eingeschnitten und dann mit dem Ruß des Galipbaum-Harzes eingerieben. Der Ruß wurde in King auf folgende Weise bereitet: Das zerbröckelte Harz[1]) *ndeb* des Galipbaumes wird ins Feuer geworfen und verbrennt mit einem stark aromatischen Rauche. Über das qualmende Harz deckt man einen flachen, mit Speichel befeuchteten Stein, und der Rauch, durch eine über den Herd gedeckte Blätterhaube am Entweichen verhindert, schlägt sich als dicker schwarzer Ruß auf dem nassen Steine nieder wie Lampenruß auf einem Zylinder. Der Ruß, der übrigens auch zum Tatauieren dient, verbindet sich mit der unter der Rinde liegenden Schicht so innig, daß er, grade so wie aus den Tatauier-Narben, nicht mehr entfernt werden kann, während er sich von der unversehrten Rinde leicht abwischen läßt. Auf diese Weise sind einige Speere aus Balafiott hergestellt, die aus Lambell stammen sollen (Abb. 50 S. 33) und ein Speer aus Laur (Abb. 21 S. 17), der wahrscheinlich in Neu-Hannover gefertigt ist, ebenso die Bögen aus Kalil (Abb. 26 S. 19). Dem äußeren Anschein nach sind die Büchschen aus Beliao (Taf. V 8 und 9) in derselben Weise hergestellt, doch habe ich darüber keine Erkundigungen eingezogen. Das einzige Beispiel von Knochenschnitzerei ist Selins Taroschaber (Taf. V 1). Für künstlerische Muschel und Schildpattschnitzerei liefert Abb. 54 S. 39 einige Beispiele. Die Schildpattschnitzerei Nr. 1 steht vereinzelt da, während sie im nördlichen Neu-Mecklenburg und auf einigen andern Inselgruppen, z. B. den Salomonen, häufig ist und sich in manchen Stücken bis zu einer staunenswerten Vollendung erhebt.

Relief- Am meisten verbreitet ist die Reliefschnitzerei und zwar sowohl das schnitzerei. einfarbige wie das mehrfarbige Hoch- und Tiefrelief. Die Hochreliefs sind meist naturfarben, die Tiefreliefs gewöhnlich mit gebranntem und pulverisiertem Muschelkalk eingerieben. Ein sehr einfaches Relief entsteht dadurch, daß in regelmäßiger Wiederkehr Stücke der Rinde ausgeschnitten werden, während diese sonst stehen bleibt, wie es der Ausleger aus King zeigt (Abb. 24 S. 18). Beispiele für das Vorkommen einfarbiger Reliefs liefern: die Kanustützen aus Mualim (Taf. I/II 24 und 25 und Abb. 89/90 S. 110), die Betten Abb. 12 S. 12, Taf. I 26 und Abb. 36 S. 26, die Tanzgeräte Taf. II 15 und 17, die Keule aus Lamassa (Taf. II 28), der Häuptlings-Stab (Abb. 18 S. 15) und die Spazierstöcke (Abb. 19

[1]) Berliner Sammlung VI. 24 206. — Eine andere Angabe s. Neu-Mecklenburg S. 49 Anm. 9.

S. 15) aus Kait, die Einbaumausleger (Abb. 24 S. 18) aus Laur und Kandaß, der Kamm und der Kalkspatel aus Barriai und die Kokosflaschen aus Matupi

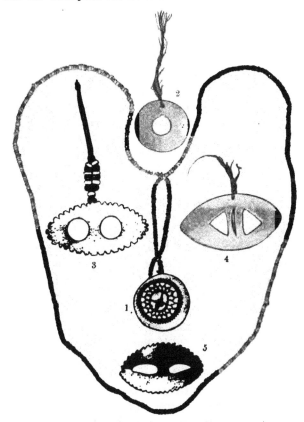

Abb. 54. Hals- und Stirnschmuck.

Nr. 1. VI. 23835. Länge der Kette 2×38,7 cm. Durchmesser der Muschelscheibe 3 cm. Halsschmuck aus Laur. Perlen europäisch. Schildplattauflage gleicht denen von der Nordostküste von Neu-Mecklenburg. — Nr. 2. VI. 23822. 2,2 cm Durchmesser. Stirnschmuck *binokalañ* aus King. Wird am Stirnhaar befestigt. Gefertigt aus Perlmutt oder aus *nilili*. (Nautilus pompilius.) — Nr. 3. VI. 23824. Größter Durchmesser 4,1 cm. Die Zacken des Randes *kirkirongóss*. Sonst wie 2. Die Löcher *mato*. — Nr. 4. VI. 23825. 4,1 cm Durchmesser. Die Verzierungen *pipissoi* bedeuten angeblich nichts. — Nr. 5. VI. 23823. Durchmesser 3,4 cm. Wie 4.

(Taf. V 3, 4, 11 und 12), die Bootaufsätze Taf. VII 1, 3, 4, 6 und von den Rudern die auf Taf. X 1, 2, 3, 6, ferner die von den Durour-Insulanern, von S e l i n ,

Pore und Kaloga beschnitzten Ruder (Taf. XI und XII). — Mehrfarbige Reliefs finden sich auf dem Kamm Aitogarres und den Kämmen aus Beliao (Taf. V 5—7), den Bootaufsätzen aus King und Mioko (Taf. VII 5 und 7), auf Bug und Heck von Aitogarres Boot (Taf. VIII 1a), den Rudern aus Kait (Taf. X 4 und 5) und dem Drillbohrer aus Laur (Abb. 23 S. 18). Die Schnitzerei der Masken aus King und Kait (Taf. XIII 3 und 4) und der Bootaufsätze (Taf. VI 1—7 und Abb. 3 S. 7) bildet den Übergang zur freien

Plastik. Plastik. Dazu gehören die Tanzstäbe aus Lamassa (Taf. II 11—14 und 20, 21, Taf. VI 8—10), die Haussäulen aus Kandaß und Pugusch (Taf. I/II 1—9), der Stock aus Aua (Abb. 47 S. 33), der Gallionsvogel an Pores Boot (Taf. IX 4), die Fischdarstellung an Selins Boot (Taf. VIII 3d) und eine Schildkröte, die Aitogarre geschnitzt hat.[1]) Sie dient nach seiner Angabe auf den Siassi-Inseln als Rudergriff.

Stickereien. Eine eigenartige und theoretisch sehr wichtige Stellung nehmen die Stickereien von Neu-Mecklenburg ein, die wohl die primitivsten Erzeugnisse dieser Art Kunst darstellen. Welcher Abstand zwischen ihnen und jenen farbenprächtigen Gemälden, die Chinesen und Japaner mit Nadel und Faden auf Atlas und Seide zaubern! Die Stickereien der Neu-Mecklenburger finden sich auf Regenkappen, deren Herstellung zuerst geschildert werden muß. Man wählt eine Anzahl Pandanus-Blätter, die eine Länge von mehreren Metern erreichen, entfernt die stachligen Zacken an den Rändern und schneidet die Blätter gleich lang (Abb. 55).

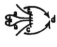

Abb. 55. Schema zur Anfertigung der Regenkappe.

Dann näht[2]) man das erste Blätterpaar a mit einer fortlaufenden Hohlnaht zusammen, knickt sie und klappt sie in der Pfeilrichtung b um, bis sie fets aufeinander liegen. Nun legt man von außen ein zweites Blätterpaar c an und näht die 4 Lagen wieder mit einer Hohlnaht zusammen. Jetzt klappt man das zweite Blätterpaar in der Pfeilrichtung d um und fährt so fort bis zum letzten Blätterpaare, wodurch eine Matte entsteht, deren Seiten sich etwa wie 2:3 verhalten, und deren Streifen sich dachziegelartig decken. Wenn der freie Rand des letzten Blätterpaares noch offen ist, wird die Matte in der Mitte der langen Seite geknickt und der freie Rand des letzten Blätterpaares gewöhnlich mit Languettenstichen[3]) oder mit einer doppelten überwendlichen Naht abgeschlossen, seltener und zwar nur in Laur mit einer mehrfachen

[1]) Berliner Sammlung VI. 24 436.

[2]) Als Nadel dient ein oben durchbohrter und unten spitz geschliffener Knochen vom fliegenden Hunde (Taf. III 17), als Faden ungedrehte Pflanzenfaser.

[3]) Die Erklärung der verschiedenen Sticharten verdanke ich Frau Professor Futterer und Frl. Kilz.

Reihe von Heftstichen. Auf diese Weise ist die Matte in eine Kappe verwandelt, deren obere Kante eben geschildert ist (Abb. 56). Die vorderen Kanten,
also jene, wo die Blätter quer zur Faserrichtung durchtrennt sind, werden in
Kandaß und Pugusch stets mit einem 1—2 cm breiten Pandanusstreifen abgeschlossen (s. Abb. 59 S. 43), der mit verschiedenartigen Stichen, meist Flachstichen, über der Kante befestigt wird, während in Laur die Vorderkanten durch
Languettenstiche gerichtet werden (Abb. 58a). Die unteren Kanten werden von

Abb. 56. VI. 24 196. **Regenkappe aus Kait.** (Taf. III 5.) 29 : 25 cm.

dem nicht weiter verstärkten ersten Blätterpaare gebildet und die hintere Kante
ist die Knickungsstelle der ursprünglichen Matte. Bei diesen Kappen ziehen
die einzelnen Streifen wagerecht, und das Wasser kann an ihnen ablaufen wie
an einem Schindeldach.[1]

[1] Die Kinderkappen dienen noch einem andern Zweck: Die Mütter streichen mit den
Fingernägeln an den Blättern herunter und erzeugen so ein einförmiges Geräusch, das die
Kinder beruhigt und einschläfert.

Zwei Kappen aus King[1]) für Erwachsene sind aus Matten entstanden,
deren Seiten sich wie 1:5 verhalten. Bei ihnen ist die Knickungsstelle zur
oberen Kante geworden, der Anfang der Matte (das erste Blätterpaar) zu den
Vorderkanten und das letzte Blätterpaar ist mit Heftstichen zur Hinterkante
vereinigt. Dort, wo die Blätter senkrecht zur Faserrichtung durchtrennt sind,
also an den unteren Kanten, ist die Sicherung durch Überwindlingstiche er-
reicht, die über je eine auf beiden Seiten aufgelegte stärkere Faser geführt sind.

Abb. 57. Vorderkante der **Regenkappe Taf.** III 3.[2])
a ist Languettenstich, *b* Vor- oder Heftstich, *c* einfacher und *d* doppelter Gräten-
stich. Die Bedeutung von *a* und *b* vermochte ich nicht zu erfahren; *c* bedeutet
Fischgräten und *d* die Spuren eines Einsiedlerkrebses im Sande.

Die einzelnen Blattstreifen stehen hier senkrecht, aber auch an ihnen läuft das
Wasser sehr gut ab.

Mit Ausnahme eines Stückes aus Kalil[3]) sind die Regenkappen der Er-
wachsenen schmucklos. Grade bei ihnen, die am meisten gebraucht werden

[1]) Berliner Sammlung Nr. 24191 und 92.
[2]) Der Unterschied gegen die Tafel beruht darauf, daß jedesmal eine andere Seite der
Regenkappe aufgenommen worden ist. [3]) Berliner Sammlung VI. 24183.

und wegen ihrer Größe dem Einreißen am leichtesten ausgesetzt sind, zeigt sich, daß Hohlnähte und einfache Heftstiche genügen, um die Kappen gebrauchs-

Abb. 58. Vorderkante der **Regenkappe** Taf. III 4.

a ist wiederum Languettenstich, alles übrige sind Heft- oder Vorstiche, nur in verschiedener Stellung und Anordnung. Die Bedeutung von *a* und *b* war auch hier nicht zu erfahren, *c* und *d* wurden als *talisse,* d. h. Frucht von Terminalia litoralis (Taf. III 19) bezeichnet.

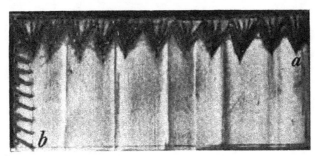

Abb. 59. Ober- und Vorderkante der **Regenkappe** Taf. III 5.

An der Vorderkante *a* befinden sich Flachstiche mit gelben, schwarzen und roten Fäden, die Oberkannte *b* ist durch eine doppelte überwendliche Naht abgeschlossen. *a* soll die Entenmuschel, *b* das Rückgrat einer Eidechse darstellen.

fähig und dauerhaft zu machen. Wenn also die Kinderkappen mit mannigfachen Mustern bestickt sind, wie aus der Erläuterung zur Taf. III 1—14 hervorgeht, so kann es sich nur um einen Schmuck handeln, und es ist gewiß ein anmutiger

Zug, daß die Mütter in all ihrer Armut es verstanden haben, für ihre Trage-
kinder, die sie den ganzen Tag mit sich herumschleppen, auch mit den dürf-
tigsten Hülfsmitteln etwas zu schaffen, das nicht bloß nützlich sondern auch
schön ist.

Aus der Erläuterung der Taf. III ergibt sich, daß die verschiedenen Stick-
muster bestimmte Gegenstände darstellen sollen, z. B. die Flügel des Fregatt-
vogels, Krebsspuren im Sande und Fischgräten (Nr. 3), die Frucht von Termi-

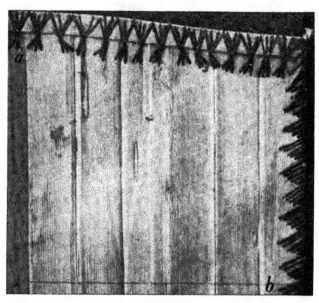

Abb. 60. Ober- und Vorderkante der **Regenkappe** Taf. III 7.
An der Vorderkante *a* finden wir wieder den Flachstich und an der Oberkante *b*
eine doppelte überwendliche Naht, die auf der Kante ein Kreuz bildet. *a* besteht
aus roten und schwarzen Fäden und stellt angeblich die Mittelhand mit Fingern, *b*,
aus roten oder gelben Fäden bestehend, eine Panpfeife dar.

nalia litoralis (Nr. 4), das Rückgrat einer Eidechse und die Entenmuschel (Nr. 5)
oder Hände und Panpfeifen (Nr. 7). Alle diese „Ornamente“ sind gradlinig, und
technisch betrachtet liegen ihnen die auch in unsrer Nähkunst üblichen Stich-
arten zu Grunde, wie die beigegebenen Abbildungen (57—61) zeigen.

Die genannten Sticharten kehren auch auf den übrigen Kappen wieder
und sind meist so fein ausgeführt, daß die Außen- und die Innenseiten gewöhn-
lich gleich aussehen.

Vielleicht entspricht nun jede Stichart einem bestimmten Muster, so daß dieses einfach den Namen der betreffenden Stichart angeben würde. Auch das ist nicht der Fall. So ist z. B. mit der doppelten überwendlichen Naht einmal das „Rückgrat einer Eidechse" (Nr. 5) und einmal eine „Panpfeife" (Nr. 7), mit dem Flachstich sowohl die „Entenmuschel" (Nr. 5) wie die „Hand" (Nr. 7), mit dem Heftstich die Frucht *talisse* und ein anderes Muster mit nicht ermittelter Bedeutung (Nr. 4 c und b) dargestellt. Also auch hier zeigt sich bei aller Einschränkung durch das Material das sogenannte Ornament keineswegs sklavisch

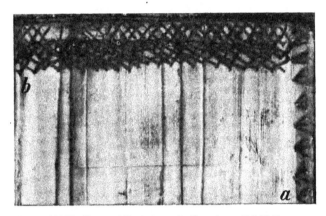

Abb 61. Ober- und Vorderkante der **Regenkappe** Taf. III 11.
Die Oberkante *a* ist durch Flachstiche abgeschlossen, die Vorderkante *b* weist Kreuz-
stiche auf, die so dicht gearbeitet sind, daß sie auf den sichtbaren Außenseiten der
Kappe wie Hexenstiche erscheinen. *a* soll Hände, *b* die Hautzeichnung eines
Wassertieres bedeuten.

von der Technik abhängig und erstrebt durch Anwendung bunter Fäden eine noch größere Freiheit.

Die Technik des Bindens spielt bei solchen Völkern, denen Nägel un- Binden. bekannt sind, eine große Rolle, denn sie bietet fast die einzige Möglichkeit, größere Teile zu einem Ganzen zu vereinigen. Demgemäß finden wir sie mit verschwindend wenigen Ausnahmen im Bismarck-Archipel beim Haus- und Bootbau, bei der Herstellung von Zäunen, bei der Befestigung der Stein- und Muschelklingen am Stiel, an einigen Geräten wie Netzen und Drillbohrern[1]),

[1]) Genaueres für Südwest-Neu-Mecklenburg in den betreffenden Kapiteln von Neu-Mecklenburg.

aber ein Blick auf die beigefügten Abbildungen (62—64 s. unt.) zeigt, daß bei den Stücken der Sammlung nicht nach den Gesetzen des Rythmus und der Symmetrie gebunden wird, sondern einzig und allein nach dem Gesichtspunkt der Zweckmäßigkeit, das heißt der größten Haltbarkeit. Die einzige Abweichung bildet die Art, wie die senkrechten Latten der Seitenwand eines Junggesellenhauses auf Lambom an den Hauptbalken befestigt waren. An Stelle der sonst willkürlich[1]) geführten Streifen der Schlingpflanze *kandass* waren hier die Kandaßstreifen doppelt herumgelegt und schnitten sich in regelmäßigen Ab-

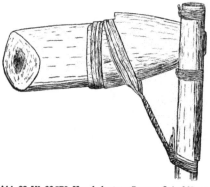

Abb. 62. VI. 23576. **Muschelaxt aus Durour.** Schaftlänge 69 cm, Futter und Klinge 27 cm lang. Der Schaft aus weichem Holz, die Tridacnaklinge durch ein Holzfutter fast senkrecht zum Schaft befestigt. Das Holzfutter ist an seinem unteren Ende fest mit Rotang umwickelt und ebenso an den Schaft befestigt. Oberhalb und unterhalb der Stelle, wo das Futter in den Schaft eingelassen ist, befindet sich ebenfalls eine Rotangumwicklung. Da Rotang nach den Angaben meiner Gewährsleute auf Durour nicht vorkommt, muß dort ein anderes Mittel zum Binden verwendet werden.

Abb. 63. VI. 23577. Deissel mit Tridacnaklinge aus Durour. Schaftlänge 57 cm. Klinge mit Fassung 21,5 cm lang.

Abb. 64. VI. 23746. 52,5 cm lang. Axt *lontárr* aus Lamassa zum Bau der Plankenboote. Klinge aus Eisen, früher wohl aus Muschel. Umwicklung mit Pech oder Harz verschmiert.

ständen (Abb. 7 S. 10). Dadurch entstanden zwei übereinander liegende Zickzacklinien. Die dreieckigen Räume zwischen den Kandaßstreifen waren mit rotem Ocker ausgemalt und die Zickzacklinien wurden wie schon S. 11 erwähnt, als Fregattvogel, *daula*, bezeichnet.

Von der Technik des Flechtens wird später und in anderem Zusammenhang die Rede sein.

[1]) Neu-Mecklenburg. Hausbau S. 90.

Verschiedene künstlerische Darstellungen (s. Abb. 30 u. 31 S. 23 u. 24) sind Tatauierung. mit Hülfe der Tatauierung gewonnen. DieTechnik konnte nur in Neu-Mecklenburg beobachtet werden und wird dort in folgender Weise geübt. Auf einem flachen Steine wird etwas Holzasche zerbröckelt und mit Wasser zu einem Brei verrieben. In diesen taucht man ein beliebiges Holzstäbchen und zeichnet damit die Muster aufs Gesicht. Senkrecht zu den Linien des Musters ritzt man mit einer Glasscherbe (früher mit einer Muschel oder einem spitzen Steine) seichte Wunden von $1/2$ cm Länge in die Haut und erhält sie durch öfteres Abwischen frisch blutend. In diese Wunden wird mit dem Finger oder mit einem Stäbchen ein anderer Ruß eingerieben, dessen Bereitung bereits auf S. 38 geschildert ist.

Von der wahren Bedeutung der Darstellungen.

Wenn wir die Kunstwerke unsrer Sammlung im ganzen überblicken, ge-
winnen wir, abgesehen von einer Anzahl plastischer Gebilde, durchaus den
Eindruck eines ornamentalen Stiles, das heißt einer Kunstübung, die, nur
von den Gesetzen des Rythmus und der Symmetrie eingeengt, durch das will-
kürliche Spiel mit einfachen Linien mannigfache Gebilde erzeugt, die einzig
und allein der freischaffenden Phantasie ihre Entstehung verdanken, in der
Außenwelt kein Vorbild haben und lediglich den Zweck verfolgen, dem Be-
schauer zu gefallen. Zu unser großen Überraschung ergab sich aber, daß die
Eingeborenen jede uns als ein bloßes „Ornament" erscheinende Verzierung mit
dem Namen eines Dinges aus der sie umgebenden Welt belegten. Froh, aus
dem Munde der Künstler selbst die Erklärung gefunden zu haben, könnten wir
uns ja damit begnügen, wie das tatsächlich manche Reisende getan haben. Aber
bei den meisten von uns wird sich doch ein Bedenken erheben: das Mißver-
hältnis zwischen der Darstellung und dem ihr angeblich zu Grunde liegenden
Vorbilde ist fast immer so groß, daß man an einen unmittelbaren Zusammen-
hang zwischen beiden kaum glauben kann. Liegt es nicht viel näher, anzu-
nehmen, daß der Name für die primitive Verzierung nur übertragen, oder, wie
unsere Sprache den Vorgang so anschaulich und treffend bezeichnet, „bildlich"
gebraucht ist? Wir hätten z. B. ein aus drei Linien gebildetes Ornament, das
wir nach einer Eigenschaft der betreffenden Figur als „Dreieck" bezeichnen,
während es, zufolge einer ganz entfernten Ähnlichkeit des Umrisses, in Laur
„Schmetterling" oder „Haizahn" (S. 18), in Kandaß und Pugusch „Entenmuschel"
(S. 20) und bei den Barriai und den French-Insulanern „Zacke von Tridacna
gigas" (S. 20) oder Saugnapf eines Meertieres (S. 22) heißt. Das wäre also die-
selbe Sprachwendung, die den früheren bayrischen Helm mit einer „Raupe"
verziert sein ließ. Zu Ermittlungen dieser Art gehört eine so genaue Kenntnis
nicht nur der lebenden Sprache sondern auch ihrer Entwicklung, wie sie für

die Südseesprachen fehlt und bei dem Mangel einer schriftlichen Überlieferung wahrscheinlich niemals zu erlangen sein wird. Es ist mir nicht bekannt, ob eine philologische Geschichte der deutschen Bezeichnungen für die einfachsten Formgebilde (s. S 91) schon geschrieben ist. Worte wie Dreieck, Viereck und ähnliche tragen deutlich den Stempel einer späten Entstehung. Sollten sich ältere, anschaulichere Worte dafür finden, so dürfen wir vielleicht annehmen, daß sie auch bei unsern Vorfahren zur Bezeichnung von „Ornamenten" dienten, und bekämen dann einen Fingerzeig, wie diese entstanden sein könnten. — Sehr wünschenswert wäre eine solche Untersuchung, die sich auf möglichst viele primitive Völker erstreckte. Krämer[1]) berichtet, daß auf Samoa ein eigentliches Wort für Punkt fehlt. Es wird ersetzt durch *togitogi* = mit der Axt eine Marke am Holz machen. Dieses entspricht offenbar dem neu-mecklenburgischen Worte *litoki,* das dieselbe Bedeutung hat und außerdem für tatauieren, schneiden, schnitzen und für „Linie" gebraucht wird. „Linie" wird auf Samoa mit *áso* = Dachsparren ausgedrückt. Wie viele Gebildete mögen bei uns wissen, daß der „Punkt" seinen Namen der Ähnlichkeit mit einem Insektenstiche *(pungere)* verdankt. Der Zimmermann hat wohl gelernt, wie man einen „Kreis" zieht, aber er weiß nicht, daß mit diesem Worte ursprünglich die „herumstehende Gemeinde" bezeichnet wurde, und er versteht es, auf dem Balken, den er der Länge nach zersägen soll, mit einer geschwärzten Schnur eine grade „Linie" zu schlagen, ohne zu ahnen, daß „Linie" vor Zeiten die „Leine" selbst bedeutete. Um wie viel weniger dürfen wir von einem naiven Südsee-Insulaner, der vielleicht überhaupt nicht abstrakt zu denken vermag, solche Aufschlüsse erwarten. Dieser Weg führt also nicht zum Ziele.

Wollen wir in den Geist jener fernen, fremden Kunst eindringen, so bleibt nichts übrig, als unsre eigene Kunst zum Vergleich heranzuziehen, obwohl sie auf den ersten Blick gar nichts mit der Südseekunst gemein zu haben scheint. Aber wir wissen doch manches über die seelischen Vorgänge beim Kunstschaffen unsrer eigenen Rasse, und deshalb möchte ich das Zurückgreifen auf die abendländische Kunst nicht bloß als ein ergötzendes aber im Grunde müßiges Spiel betrachtet wissen. Erweist sich mein Gedanke als fruchtbar, gelingt es vielleicht gar, für die Südseekunst dieselben Wurzeln nachzuweisen wie wir sie für unsere eigene Kunst kennen, dann wäre zugleich eine wichtige Stütze für die Anschauung gewonnen, daß die Menschheit, trotz aller Verschiedenheit der Rassen, in ihrem ursprünglichen Denken und Fühlen übereinstimme. Allerdings ist es von vornherein klar, daß wir das künstlerische Schaffen niemals völlig begreifen

[1]) Die Samoa-Inseln Bd. II S. 85.

werden. Trösten wir uns darüber mit Goethes[1]) Worten: „Das Höchste, wozu
der Mensch gelangen kann, ist das Erstaunen, und wenn ihn das Urphänomen
in Erstaunen setzt, so sei er zufrieden; ein Höheres kann es ihm nicht ge-
währen, und ein Weiteres soll er nicht dahinter suchen: hier ist die Grenze."

Linie und
Material-
einwirkung.
Wenn die Kunstwissenschaft die Ornamentik als „künstlerisch freies Spiel
mit Linien" erklärt, so setzt sie voraus, daß Linien vorhanden sind. Hier scheint
mir zu allernächst eine reinliche Scheidung der Begriffe notwendig, weil man
sonst durch den Sprachgebrauch und die Gleichheit des Aussehens verführt,
ihrem Wesen nach ganz verschiedene Dinge für identisch hält, und so die
ohnehin verwickelten Verhältnisse noch weiter verwirrt. Dieser Zweck er-
fordert es, einige allgemeine Bemerkungen vorauszuschicken, obwohl der Ge-
dankengang der weiteren Betrachtung erst allmählich auf sie hinführen wird.
Setzt man einen Schimpansen oder ein einjähriges Kind vor ein Stück Papier
und gibt ihnen einen Bleistift in die Hand, so werden bei beiden genau so wie
durch den Anblick einer Frucht Bewegungsantriebe ausgelöst, die infolge der
besonderen Eigenschaften von Papier und Bleistift zu einfachen Abstrichen des
weicheren Materials auf dem härteren führen. Diesen mechanischen Ab-
strichen mangelt jegliche Bedeutung und es ist ein grundsätzlicher
Fehler, sie mit dem Namen „Linien" zu bezeichnen. Daher schadet es
auch der Klarheit, wenn man diesen Vorgang als die erste Stufe des kindlichen
Zeichnens betrachtet, wie es Levinstein, dem Engländer Lukens folgend, in
seinem schönen Buche „Kinderzeichnungen" tut (S. 6). Dasselbe gilt von Levin-
steins folgenden Worten: „Ehe noch das Kind mit Schiefer- und Bleistift um-
geht, zeigt es darstellerische Anlagen. Jedweder, der mit kleinen Kindern zu
tun gehabt hat, weiß, daß ein Kind einen Stab, Ast oder Stock hinter sich
herschleift und mit Freude die dadurch in den Gartensand geritzte Linie be-
obachtet."[2]) Ähnliche Vorgänge wie die hier geschilderten könnten sich bei Ur-
menschen abgespielt haben, wenn uns auch jeder Anhalt fehlt, welche künst-
lerischen Hülfsmittel ihnen bekannt waren. Prähistorische Funde beweisen
den Gebrauch des roten Ockers schon bei den ältesten Höhlenbewohnern.
Nehmen wir an, daß ein Troglodyt, durch die rote Farbe angelockt, ein Stück
Ocker betastet habe. Dieses färbte seine Finger und damit fuhr er, ohne sich
etwas zu denken, auf einem weißen Kiesel herum.[3]) So entstanden vor seinen
Augen Striche, die sinn- und regellos durcheinander liefen. Auf dieser Stufe,
die dem Affen, dem Kinde und wahrscheinlich auch dem Urmenschen gemein-
sam sind, darf man nur von „Materialeinwirkungen" sprechen. Dazu

[1]) Eckermanns Gespräche mit Goethe. 18. Februar 1829.
[2]) Kinderzeichnungen S. 3. [3]) S. S. 71.

würden außer Farbabstrichen auch Ritze oder Schnittkerben in Stein, Knochen oder Holz sowie Kritzeleien im Sande gehören.

Der Affe bleibt auf der Stufe der bloßen Materialeinwirkung stehen, denn es kann als einer der wenigen allgemein gültigen Sätze der Kunstwissenschaft gelten, daß kein Tier irgend eine Form von Kunst besitzt. Beim Menschen hingegen setzt ein der bloßen Materialeinwirkung seinem innersten Wesen nach verschiedener Vorgang ein, und zwar lehrt die Überlegung und die Erfahrung, daß dies auf zwei Wegen geschehen kann: Es ist denkbar, daß ein Genie unter den Primitiven in der Materialeinwirkung die stets gleichbleibende Form, die einzelne Linie oder gar einfache lineare Gefüge wie Winkel, Drei- oder Vierecke entdeckte, die er jederzeit mit Bewußtsein und mit Absicht wiedererzeugen und nach den seinem Hirn innewohnenden Gesetzen des Rythmus und der Symmetrie miteinander verbinden konnte. Bisher ist kein Volk bekannt geworden, dessen Kunst ausschließlich durch Zusammenfügen einzelner Linien zu erklären ist. Die Möglichkeit[1]), daß ein Teil der Kunst bei manchen Stämmen durch eine halb unbewußte, halb beabsichtigte Synthese entstanden ist, läßt sich theoretisch nicht abweisen, aber es gibt keine objektiven Zeugnisse für diese Annahme, und wir können uns damit begnügen, sie erwähnt zu haben. Zum mindesten der überwiegend größte Teil der Kunstentwicklung aller Völker hat jedoch auf einem anderen Wege stattgefunden, den wir noch heute bei unsern Kindern verfolgen können. Das Gekritzel der Kinder, das heißt die bloße Materialeinwirkung, führt nämlich nicht zum ornamentalen Linienspiel, sondern macht den ungeheuren Sprung zur Schilderung der Natur. Das Wesentliche bei dieser Art der Entwicklung ist die beabsichtigte Darstellung der Außenwelt, als deren Symbol ein plastisches Gebilde oder die Umrißlinie erscheint. Jeder solcher künstlerischen Darstellung liegt also der nämliche nicht näher zu erklärende seelische Vorgang — das Urphänomen im Goetheschen Sinne — zu Grunde: Überall erscheint die Natur als gegenständlich, jedes Ding ist mit einem bestimmten, nur ihm eigentümlichen Inhalte erfüllt. Erst in dem Augenblicke, wo sich, an ganz verschiedenen Orten und zu ganz verschiedenen Zeiten, auch noch heute und in alle Zukunft, in einem menschlichen Gehirn unbewußt die Form vom Inhalt eines Dinges trennt, und sich das Bestreben regt, der geschauten Form Dauer zu verleihen, entsteht die Kunst. Die viel umstrittene Frage, ob die Plastik oder die zeich-

Das Urphänomen in der Kunst.

[1]) Vgl. S. 68 und 95.

nende Kunst älter ist, verliert ihre Bedeutung, wenn wir dem Problem bis auf
die Wurzel nachspüren, denn jeder Kunstäußerung muß der erwähnte seelische
Vorgang der Trennung von Form und Inhalt vorausgehen. Ob die Dar-
stellung der Form plastisch oder flächenhaft erfolgt, dürfte hauptsächlich von
dem jeweils gegebenen Material abhängen. Daß ein Gegenstand durch eine
Umrißlinie schwieriger auszudrücken sei als durch plastische Wiedergabe, ist
ein Aberglaube, denn beide erfolgen nach dem gleichen psychischen Gesetze
und die Beobachtung von Kindern bestätigt diese Annahme.

Seltenheit regelmäßiger Formen.
 Betrachten wir die Natur mit unbefangenen Augen, so ergibt sich die
überraschende Tatsache, daß es in ihr fast nur gebrochene und unregelmäßige
Formen, also für die Kunst ebensolche Linien gibt. Allerdings ist diese Einsicht
nicht leicht für Menschen, die in einem mit Senkblei und Winkelmaß erbauten
Hause geboren und groß geworden sind, die einen großen Teil ihrer Weltkenntnis
durch die viereckigen Fenster ihrer achteckigen Zimmer erworben haben und ihre
Erholung einem säuberlich abgesteckten Garten oder Park — im besten Falle
dem eigenen — verdanken. In der Natur ist ein ähnliches Liniengewirr die
Regel, wie wir es auf Pores Schale (Taf. IV) sehen. Einige Beispiele für
regelmäßige Umrißlinien sind die menschliche Pupille, die Sonne und der Mond
in seinen verschiedenen Formen. Am allerseltensten aber ist die grade Linie,
dieser Ausbund aller Langweile, dieses spindeldürre, blutleere Ding, das uns
nur deshalb keinen Schrecken mehr einjagt, weil wir von frühester Jugend an
den gespenstischen Anblick gewöhnt sind. Immer schon die dem Menschen
zunächst fremde Trennung von Inhalt und Form vorausgesetzt, wird man viel-
leicht den Horizont der Heide oder der Steppe, der Wüste oder des Meeres da-
für halten. Aber man besinne sich genauer: Wo gibt es eine Heide, deren Ein-
förmigkeit nicht durch Bäume oder Sträucher unterbrochen ist? Wer Steppen-
ritte gemacht hat, erinnert sich, daß Millionen Grashalme vor seinem Auge
standen, aber niemals eine grade Linie. Welche Wüste ist ohne Felsen, wandernde
Sandhügel oder sonstige Bodenschwankungen? Und das Meer, das ewig ruhe-
lose, wird dem naiven Menschen gewiß niemals als grade Linie erscheinen. Wo
die grade Umriß-Linie wirklich in der Natur vorhanden ist, da vermutet man
sie nicht, wie sich später zeigen wird.

Herleitung der Linie aus der Technik.
 Die mehr oder weniger klare Einsicht in die befremdliche Tatsache, daß
regelmäßige Linien in der Natur nahezu vollkommen fehlen, während sie in
der Kunst fast allgemein verbreitet sind, hat wohl auch zu den verschiedenen
Theorien über ihre Herkunft und ihre Einführung in die Kunst Anlaß gegeben.
Die bekannteste ist die Herleitung der Linie aus verschiedenen Arten
der Technik, und zwar ist diese Theorie sowohl von Archäologen wie von

Ethnographen vertreten und ausgebaut worden. Als man den Inhalt der dilu- vialen Höhlen Frankreichs und der Schweiz kennen lernte,[1]) fand man auf den Mammut- und Renntierknochen unter andern Spuren menschlicher Tätigkeit auch rohe Einkerbungen und Kratze. Diese erklärte man für die einfachste Form der Linie und leitete aus ihrer bewußten Anordnung nach den auch dem Höhlenmenschen schon innewohnenden Gesetzen der Symmetrie und des Rythmus die primitive Ornamentik her. Die aus der Steinzeit stammende Technik, die Axtklingen und Speerspitzen mit Tiersehnen oder mit Fasern an den Schaft festzubinden, erblickte man in Ornamenten der Bronzezeit wieder, die sich bei den genannten Instrumenten grade an Stellen fanden, wo sie die alte Herstellungsart gebieterisch forderte, die neue Waffe aber nur noch als gefälligen Schmuck trug.[2]) Am fruchtbarsten erwies sich eine von Gottfried Semper aufgestellte und von Conze vervollständigte Theorie. „Seit Mitte der sechziger Jahre war die ganze Kunstlehre souverän von dem Grundsatze beherrscht, daß Flächenverzierung und Flächenornamentik mit Textilornamentik schlechtweg gleichbedeutend sei."[3]) In diesem Sinne nennt Ranke[4]) die textilen und die keramischen Künste „die Mutterkünste aller Ornamentik" und behauptet Kekulé[5]), daß im Anfang keine Kunst, sondern bloß Handwerk war. Eine weitere Stütze fand diese Theorie in der Betrachtung der primitiven Töpferei, als sich ergab, daß die ursprünglichen Töpfe über geflochtenen Körben geformt wurden, die ihre Flechtmuster ebenso im Ton hinterließen wie die Finger und Fingernägel des Töpfers. Auch hierfür finden sich Beispiele bei Haddon[6]), und Wörmann[7]) sagt: „Für das Bronzezeitalter werden wir das Hauptgewicht auf die Entwicklung der reinen Zierformen, der Ornamente legen. Das Ornament bleibt im wesentlichen geometrisch, . . . und die Verzierungen führen einerseits die gradlinigen Muster der steinzeitlichen Keramik weiter, entwickeln andrerseits aber, der Rundungslust der Metalle entsprechend, grade die gebogene Linie . . . zu den leitenden Elementen der Ziermuster."

[1]) Näheres darüber siehe in Wörmanns Geschichte der Kunst Bd. I und in Hoernes Urgeschichte der Kunst in Europa.
[2]) Haddon l. c. Taf. I S. 340. Ich zitiere hier und im folgenden nicht Haddons „The Decorative art of British New-Guinea" Cunningham Memoir X Royal Irish Academy 1894, sondern sein 1895 erschienenes Buch: Evolution in Art, weil es den Gegenstand von weiteren Gesichtspunkten aus behandelt.
[3]) Riegl, Stilfragen S. IX.
[4]) Anfänge der Kunst. Sammlung wissenschaftlicher Vorträge von Virchow und v. Holtzendorff 1879 S. 204.
[5]) Nach Riegl S. 14.
[6]) l. c. Taf. II und III.
[7]) l. c. Bd. I S. 33.

Von den deutschen Ethnographen hat sich Max Schmidt[1]) am eingehend-
sten mit der Flechttechnik und ihrem Einfluß auf die Kunst beschäftigt. Er
machte seine Beobachtungen bei mehreren Stämmen Zentralbrasiliens und fand
dort eine durchgehende strenge Übereinstimmung der Malereien mit den
Flechtmustern jener Stämme. So äußert er sich z. B.[2]): „Am häufigsten be-
gegnen wir mehr oder weniger realistisch dargestellten Fischfiguren auf den
Oberflächen verschiedener Gebrauchsgegenstände, über deren technischen
Zusammenhang mit den rein geometrischen Figuren der Geflechtmuster kein
Zweifel bestehen kann." Trotz seiner ausgezeichneten Beweisführung ist er
weit davon entfernt, die gewonnenen Ergebnisse zu verallgemeinern, wie
es die erwähnten Archäologen getan haben. Schmidts Forschungen sind
um so wichtiger, als sie bei denselben Indianerstämmen angestellt wurden,
deren Kunstschöpfungen durch Karl von den Steinen[3]) weiterer Kreisen be-
kannt geworden und in alle Bücher, die sich mit der primitiven Kunst be-
schäftigen, übergegangen sind. v. d. Steinen hatte damals festgestellt, daß man z. B.
eine Raute als den Mereschufisch, das ihn umgebende Linienwerk als ein Netz,
ein aufrechtes Dreieck als die hängende Fledermaus und ein liegendes als den
Schamschurz der Weiber bezeichnete, und war der Überzeugung, daß die Malerei
wirklich das darstellen sollte, was die Benennung angibt. „Fische im Netz —
sagt der Bakaírí. Der Ausdruck ist keineswegs bildlich, sondern entspricht einem
Fischnetz. — „Trotz des rein ornamentalen Charakters der Figur, die in unserm
Sinn den Ausdruck „Abbildung" völlig verbietet, ist der Indianer sich auf das
Entschiedenste noch der konkreten Bedeutung bewußt."[4]) „Die Beziehung zum
originalen Vorbild ist gradezu das, was dem Indianer die Freude an der Zeichen-
kunst gibt, wie übrigens sehr natürlich ist. Das Vergnügen am dargestellten
Objekt ist am deutlichsten beim Weiberdreieck."[5]) Später hat er seine An-
schauungen geändert und äußert sich zu der vorliegenden Frage folgender-
maßen:[6]) „In der primitiven Dekorationskunst spielen die „suggerierten Motive"
eine große Rolle, die dadurch entstehen, daß gewisse in der Natur oder in der
Technik schon gegebene Formen die künstlerische Gestaltungskraft heraus-
fordern. Sie treten am deutlichsten bei dem plastisch arbeitenden Kunst-
handwerker auf, dem das Runde, Bauchige den Leib, Ansätze die Beine oder
Flügel, rundliche Enden den Kopf von Tier- und Menschenfiguren suggerieren.

[1]) Max Schmidt „Indianerstudien" bei Dietrich Reimer, Zeitschrift für Ethnologie 1904
S. 490 und Globus.

[2]) „Indianerstudien" S. 389.

[3]) Unter den Indianern Zentral-Brasiliens. [4]) Ebenda S. 262. [5]) Ebenda S. 264.

[6]) Nach dem Correspondenzblatt für Anthropologie, Ethnologie und Urgeschichte, 1904
Nr. 10. Wegen der Entlegenheit der Quelle so ausführlich zitiert.

Die so entstehenden Dekorationsmotive können durch Stilisierung natürlich eben so gut wie primäre figürliche Darstellungen zu zoomorphen Derivaten verarmen, indem aus den Körperteilen wieder Zacken, Vorsprünge und geometrische Gebilde werden. In gleicher Weise haben die beim Schnüren, Flechten und Weben, namentlich die bei der diagonalen Anlage entstehenden Zickzacke, Dreiecke und Stufenrauten mit zentralem Kreuze als Muster, die einen traditionellen Besitz des Stammes darstellen und zu den Nachbarstämmen übergehen können, den Ausgangspunkt für zahlreiche Beispiele des sogenannten „Symbolismus" der nordamerikanischen Ethnologen geliefert, d. h. der Erscheinung, daß jedes Ornament auch der einfachsten Form bei den meisten Stämmen etwas Bestimmtes bedeutet. Derselbe Symbolismus findet sich in Südamerika. Bei verschiedenen Stämmen haben genau dieselben technisch bedingten Muster verschiedene Bedeutung, ein Beweis, daß die Bedeutung erst in die gegebene Figur „hineingesehen" worden ist. Überall wurden, wofür die Analogien in unserem eigenen Kunsthandwerke geläufig sind, die Flecht- oder Schnürmuster in Schnitzerei, Malerei oder Tätowierung übertragen. Sobald aber diese „plectomorphen Derivate" abgebildet wurden, ging der Künstler aus einem gebundenen in einen freien, über die Einzelelemente in beliebigen Variationen verfügenden Stil über, und so erschienen für den Eingeborenen, der keine mathematischen Begriffe kannte, sofort auch die suggerierten Motive, indem der Bildsinn durch die geläufigsten Assoziationen des Stammes bestimmt wurde. Das Dreieck wurde dem Polynesier der Haifischzahn, dem nordamerikanischen Indianer ein Zelt, dem Schinguindianer das Bast-Dreieck der Frauen. Die von der Ethnologie so vielfach erwiesenen geometrischen Derivate ursprünglich figürlicher Darstellung bleiben völlig zu Recht bestehen, nur ist gelegentlich eine Vermischung eingetreten. So läßt in der Dekoration der Ostpolynesier, die klassische antropomorphe Derivate aufweist,[1]) die Einteilung der ganzen Fläche in Dreiecke, Längsstreifen und Bordüren den älteren Textilcharakter der übrigen Polynesier noch deutlich erkennen; die antropomorphen Derivate haben hier die plectomorphen substituiert. Der Symbolismus der Tätowierung auf Samoa, wo die Rundplastik fehlte, oder auf den Marshallinseln ist dagegen rein textilen Ursprunges." Bei diesem Vortrage unternahm es Karl von den Steinen außerdem zu zeigen, daß in der ganzen Dekorationskunst Südamerikas ein einheitlicher Textilstil der Stufenmuster herrscht. „Neben einer figürlichen Ornamentik mit unzweifelhaften geometrischen Derivaten findet sich hier allenthalben ein auf den diagonalen Flechtstil zurück-

[1]) S. Stolpe a. a. O. und 'v. Luschan: Die Wandlungen der menschlichen Figur usw. in „Deutschland und seine Kolonien im Jahre 1896" (Verlag Reimer) S. 264 und Taf. XXXVII.

gehendes Mustersystem mit Zickzacken, Dreiecken und Rauten mit zentralem Kreuze. Die bekannten Uluri-Dreiecke und Mereschufisch-Rauten des Schingú können gegenüber der einheitlichen Verbreitung jenes Stiles nicht mehr als bildliche Urmotive bestehen bleiben, sondern erscheinen mit sekundärer Bilddeutung ausgestattet. . . . Die bildlichen Motive aber werden in die geometrischen Figuren „hineingesehen", sobald sie aus ihrer Gebundenheit in Malerei oder Schnitzkunst übertragen, selbständige, frei kombinierbare Elemente werden. Der Vorgang entspricht durchaus in Südamerika und Poynesien den gleichen Vorgängen wie in Nordamerika und hat auch seine genaue Parallele in Mythologie und Tradition, wo wir in den Erklärungen der Eingeborenen überall sekundären Deutungen begegnen."

Auf einer wesentlich höheren Stufe der Technik stehen die von Krämer[1]) studierten Kleidmatten der Marshall-Insulaner. Er sagt darüber: „So groß der Unterschied in der Größe der Matten sein mag, so sind sie doch alle nach einem bestimmten Schema angefertigt. Es ist dies ähnlich wie bei der Tatauerung, die freilich noch in viel strengeren Formen gehalten ist, da sogar die Ornamente innerhalb derselben nur wenig oder gar nicht wechseln. Bei den Matten nun ist die willkürliche Behandlung der Ornamente eine große, ja gradezu eine künstlerisch freie, nur die Anordnung derselben hat sich, wie erwähnt, noch in keiner Weise vom Schema losgemacht." Schon bei einem kurzen Aufenthalte auf der genannten Inselgruppe erfuhr er von einer ganzen Anzahl von Mattenmustern die Bedeutung. „So einförmig die Ordnung (der einzelnen Teile der Matte) ist, so vielfältig sind die Ornamente, welche in die Bänder[2]) hineingestreut sind. Es gibt deren so viele, daß ich nur die häufigsten und originellsten herausgegriffen und stilisiert gezeichnet vorgeführt habe." [3])

Hier ist also die Abhängigkeit der Muster von der Flechttechnik entschieden lockrer, ja es ist durch geschickte Benutzung der Flechtstreifen bis zu einem gewissen Grade ein freies Schaffen möglich.

Eigene Beobachtungen im Bismarck-Archipel. Es fragt sich nun, ob unsere Sammlung aus dem Bismarck-Archipel Beispiele liefert, die geeignet sind, die Theorie von der Entwicklung der Kunst aus der Technik zu stützen und ihr sozusagen eine neue Provinz zu erobern. Von diesem Gesichtspunkte aus sollen die einzelnen Arten der Technik noch einmal besprochen werden.

Knochenschnitzereien sind nur zwei vertreten, nämlich zwei Stücke eines Taroschabers (Taf. V 1), die der Barriai Pore auf der Möwe mit einem Taschen-

[1]) Archiv f. Anthropologie 1904. Neue Folge Band II Heft 1.
[2]) Aus denen die Matte zusammengesetzt ist. [3]) Vgl. die ermittelten Bedeutungen mit denen der Stickereimuster von Neu-Mecklenburg. Taf. III.

messer aus dem Unterschenkelknochen eines Schweines geschnitten hat. Das Werk zeigt die ruhige Hand des Meisters, der trotz des ungewohnten Werkzeuges,[1] seine Linien sicher und gewandt zu führen weiß. Von einem primitiven Kerben ist keine Rede, ja die Art und Weise, wie die Epiphyse des Knochens und zugleich der Griff des Gerätes zu einem Gesicht umgeschaffen ist, erinnert von weitem an die geniale Art, wie das berühmte springende Renntier[2] in den Griff eines Dolches aus Renntierhorn hineinkomponiert ist. Das ist ein hochentwickelter Stil, kein tastender Anfang. Ob die Barrial auch primitive Schnitzarbeiten haben, läßt sich nur an Ort und Stelle entscheiden, aber höchste Eile ist geboten, denn auch sie werden nicht mehr lange im Steinzeitalter leben, nachdem erst eine Anzahl von ihnen als Arbeiter und Matrosen im Dienste der Weißen gestanden hat.

Abb. 65.;VI. 23 757. 1,56 m hoch. Tür *bobn bobn* aus Kokosblatt geflochten in King erworben und auch weiter südlich gebraucht.

Unmittelbar durch die Technik des Bindens entstanden ist das Fregattvogel-Motiv in einem Junggesellenhause auf Lambom,[3] das sich an andern Gegenständen vielleicht aus der Flechttechnik herleiten läßt. Vielleicht geht auch ein Teil der bunten Schnitzerei des Schildes Taf. XIII 8 auf Umwicklungen älterer Vorbilder zurück; so lange wir diese aber nicht kennen, lassen sich darüber jedoch nur Vermutungen aufstellen.[4]

Flechtarbeiten sind in der Sammlung leider nur aus Neu-Mecklenburg, Neu-Lauenburg und von Durour vertreten, und zwar handelt es sich in der Hauptsache um Matten, Körbe und Armbänder. Bei den Matten findet sich nur eine Flechtart und zwar das Fiederblattgeflecht,[5] das sich aus dem Blatt der

[1] Die Barrial leben noch in der Steinzeit. Vgl. Globus l. c.
[2] Abgebildet u. a. bei Wörmann l. c. S. 11.
[3] S. Abb. 7 S. 10.
[4] Eine Anzahl mit Rotang bewickelter Schilde aus Neu-Pommern befinden sich in der Berliner Sammlung. S. darüber v. Luschan in den Verhandlungen der Berliner Anthrop. Gesellschaft, 1900, S. 496.
[5] Max Schmidt, Zeitschrift für Ethnologie 1904, S. 492 f. f.

Kokospalme herleitet und dadurch charakterisiert ist, daß von der Mittelrippe aus die Fiedern senkrecht aufeinander verflochten sind. Da jede Fieder immer nur die nächste überschlägt, so tritt nur das einfachste Muster zu Tage, das über-

Abb. 66. Körbe aus Neu-Mecklenburg.

Nr. 1. VI. 23870. 40 cm Durchmesser, 19 cm hoch. Korb *galótt*, in **Kalil** erworben. In den Bergen gefertigt. Wird über Geflügelknochen geflochten. — Nr. 2. VI. 23871. Durchmesser 27 cm, Höhe 11,5 cm. Korb *tuttúk* oder *totók* mit Henkeln aus **Lamassa**. — Nr. 3. VI. 23872. Größter Durchmesser 16,8 cm, Höhe 8 cm. **Geldschale** *wassóm* in **King** erworben. Wird angeblich in den Bergdörfern gefertigt. Geflecht aus *wassóm* (Lygodium, eine Farnart). — Nr. 4. VI. 23874. Durchmesser 6,5 cm, Höhe 2,5 cm. Sonst wie 3. — Nr. 5. VI. 23873. Größter Durchmesser 16 cm, Höhe 3,6 cm. Sonst wie 3 und 4. — Nr. 6. VI. 23876. 21 cm lang, 18,5 cm hoch. **Körbchen** *brät* oder *roboñi* aus **Lamassa**. Aus zwei halben Fiedern eines Kokosblattes geflochten. Wird von Männern am Oberarm getragen (s. Bild S. 88). Das Loch entsteht nur durch das Durchstecken des Armes. — Nr. 7. VI. 23877. 34 cm hoch. **Körbchen** *katúrr* aus **Lamassa**. Aus 1 Fieder eines Kokosblattes geflochten. Von jungen Männern um den Kopf getragen.

haupt erzeugt werden kann. Dasselbe ist der Fall bei den auf gleiche Weise aus schmaleren Blattstreifen geflochtenen Matten[1]), die in Umuddu erworben

[1]) Berliner Sammlung VI. 24178 und 79.

wurden. Da ich solche Matten nur in diesem Dorfe gesehen habe und dort ein farbiger Missionar ansässig war (Samoaner oder Fidjianer) ist es möglich, daß sie gar kein einheimisches Erzeugnis sind.

In Laur, Kandaß und Pugusch werden einfache Körbe (Abb. 66) aus einem Stück Kokospalmenblatt gefertigt und zwar gewöhnlich die viereckige Form (Nr. 6) oder die spitze (Nr. 7). Bei Nr. 6 wird das runde Loch dadurch hergestellt, daß man den Raum zwischen 4 Fiedern allmählich erweitert, bei Nr. 7 wird das Loch durch den aus der Hauptrippe des Blattes gebildeten Bügel und die obersten beiden Blattfiedern gebildet. Die viereckigen Körbe werden am Oberarm, die spitzen um den Kopf getragen und dienen an Stelle von Taschen zum Mitführen von allerhand Kleinigkeiten. Diese Art Körbchen ist sehr flüchtig hergestellt und wenig haltbar. Von den sorgfältig geflochtenen und für die Dauer bestimmten Körben gibt es ebenfalls zwei Arten, von denen in allen Küstenorten übereinstimmend angegeben wurde, daß sie von den Bergstämmen gefertigt werden. Die leichteren Körbe (Nr. 1) sind angeblich über Hühnerknochen geflochten und stammen aus dem Innern von Laur. Das Geflecht besteht aus dünnen Rohrstreifen und gleicht völlig dem unsrer Rohrstühle.

Von außerordentlicher Festigkeit und sorgfältiger Machart sind namentlich Nr. 3—5. Die Art des Flechtens zeigt das nebenstehende Schema. (Abb. 67).

Abb. 67. Geflechtschema zu Nr. 3—5.

Nr. 3 führt in seinem naturfarbenen dunkelgelben Geflecht am untern und obern Rande sowie in der Mitte je einen Streifen aus schwarzem und rotem Rohr, das naturfarben sein soll. Von einer bunten Musterung kann also nicht die Rede sein, wie selbst die Abbildung erkennen läßt.

Auch bei den aus Durour stammenden Stücken, einem Korb und einer Tasche (Abb. 68 u. 69) handelt es sich um Fiederblattgeflechte, bei denen stets nur eine Fieder überschlagen ist, so daß die Musterung wenig deutlich zu Tage tritt. Bei der Tasche sorgen dazwischen geflochtene schwarze Streifen für eine gewisse Abwechslung, doch sind auch sie zu unregelmäßig angeordnet, um ein Muster erzeugen zu können. Von den in der Sammlung enthaltenen Motiven aus Durour könnte allenfalls die in ihrer Bedeutung nicht aufgeklärte Zickzacklinie der Keule auf Taf. XI 7 und auf der Kokosraspel Abb. 53 S. 37 auf das Fiederblattgeflecht zurückgehen.

In Laur, Kandaß und Pugusch ist das Tragen von Oberarmbändern allgemein üblich. Während wir auf andern Inseln die prächtigsten Muster finden begegnen wir hier, wie beim Schmuck dieser Landschaften überhaupt, einer traurigen Armut. Ein Blick auf die folgenden Abbildungen zeigt, daß wir es

auch hier mit einem Fiederblattgeflecht zu tun haben, obwohl das Flechtmaterial aus verschiedenartigen Fasern besteht. Aber sie weisen die Haupteigenschaft des genannten Geflechtes auf, indem sie lediglich aus zwei aufeinander senkrecht stehenden Fasern zusammen-

Abb. 69. VI. 23584. Doppeltasche aus Durour nach Art einer Zigarrentasche, 23 cm hoch, 21 cm breit. Sauber geflochten aus hellem Stroh mit netzförmigen dunklen Streifen dazwischen. Die Tasche heißt *păra*, die dunklen Streifen heißen *wăwe wĕina.*

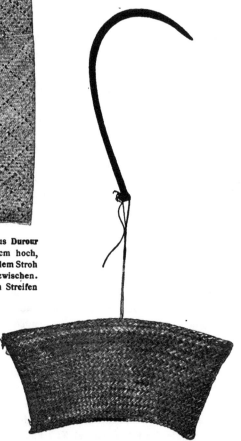

Abb. 68. VI. 23582. Korb aus Durour, 15 cm hoch, oben 57 cm breit, an dem Haken über die Schulter gehängt. Der Korb heißt *răŭ nĭŭ.*

gesetzt sind. Zum Unterschied von den vorher erwähnten Geflechten werden jedoch immer zwei Fasern übersprungen, wodurch die einfache Musterung etwas deutlicher hervortritt. Die Oberarmbänder sind meist einfarbig und ganz regelmäßig geflochten wie Abb. 71 und 72 S. 62.

Nur ein Stück (Abb. 73) weist ein regelmäßiges Muster in Gestalt einer hellfarbigen Zickzacklinie auf dunklem Grunde, ein andres (Taf. X 11) ein

Winkelmuster auf gleichfarbigem Grunde auf. Bei den übrigen sind in das helle Grundgeflecht in unregelmäßiger Anordnung schwarze Streifen eingeflochten (Abb. 74—76).

Von allen den verschiedenen Figuren, die wir in Süd-Neu-Mecklenburg gemalt, geschnitzt und mit so verschiedenen Namen belegt finden, könnten also nur folgende auf die Flechttechnik zurückgeführt werden: die einfache Linie, der Winkel und damit das Dreieck und die Zickzacklinie. Wenn die genannten „Ornamente" sich wirklich von der Flechttechnik hergeleitet haben, so ist es längst vergessen und nichts legt heute mehr Zeugnis von diesem Vorgange ab, so daß wir für den Küstenstrich von Umuddu bis Kap St. Georg ihn mit eben so viel Recht zurückweisen wie annehmen können. Das Vorkommen von Bogen und Kreislinien beweist zum mindesten, daß neben der Flechttechnik noch andere Quellen für die Kunst vorhanden gewesen sein müßten. Wir können also im Hinblick auf Süd-Neu-Mecklenburg nur Haddon beipflichten, der erklärt, die Ableitung künstlerischer Motive von der Flechttechnik sei zwar möglich und für bestimmte Bezirke zutreffend, aber schwerlich dürfe man sie verallgemeinern.

Was die andern Arten der Technik betrifft, die man zur Ableitung der geometrischen Ornamente herangezogen hat, so vermag ich nur über Neu-Mecklenburg, Neu-Lauenburg und den Bezirk um die Blanche-Bucht nähere Angaben zu machen. Die Bastzeugbereitung[1]) ist zwar bekannt, aber der Bast bleibt vollkommen roh, ohne eine Spur von Färbung oder Musterung, die auf manchen Inselgruppen zu hoher Vollendung

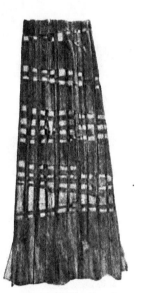

Abb. 70. VI. 23856. 20 cm lang.
Schurz sollók aus Lamassa.

gediehen ist.[2]) Eine einfache Felderung weist ein Weiberschurz[3]) aus Lamassa auf, der jetzt schon nicht mehr gebräuchlich ist (Abb. 70). Er besteht aus einem roten Blatte, das in ziemlich regelmäßigen Abständen geschlitzt und mit weißlichen Blattstreifen durchzogen ist, und von ihm könnten sich Linien und Vierecke hergeleitet haben.

[1]) Neu-Mecklenburg S. 53.
[2]) S. z. B. Krämer, Samoa Bd. II S. 299.
[3]) Die übrigen Weiberschurze zeigen keine Muster. S. Neu-Mecklenburg S. 34.

Abb. 71. VI. 24250. Natürl. Größe. **Oberarmband** *kamm* aus Kalil. Aus hellen Fasern geflochten.

Abb. 72. VI. 23848. Natürl. Größe. **Oberarmband** *tambaro* in King erworben, stammt
angeblich aus Lambell. Geflochten aus einer groben Faser *malmal.*

Abb. 73. VI. 24252. Natürl. Größe. **Oberarmband** *kamm* aus Kalil. Schwarz und gelb gemustert.

Abb. 74. VI. 23844. Natürl. Größe. **Oberarmband** *kamm* in Kalil geflochten und erworben.

Abb. 75. VI. 23845. Natürl. Größe. **Oberarmband** *kamm* in Kalil gefertigt und erworben.

Abb. 76. VI. 24253. Natürl. Größe. **Oberarmband** *tambaro* aus King. Angeblich in Mioko gemacht
aus der Faser *pete.* Durch eingeflochtene schwarze Fasern gemustert.

Als einfache, aber keineswegs grade Linien treten uns Ziernarben entgegen.[1]) Die Tatauiermuster entstehen aus Hautritzungen von etwa $1/2$ cm Länge, die senkrecht zur Richtung der Tatauierlinie verlaufen. Die „Linie" muß also schon dagewesen sein, bevor man daran denken konnte, sie aus Strichen zusammenzusetzen.

Weberei und Töpferei,[2]) „die Mutterkünste aller Ornamentik", sind vollkommen unbekannt.

Auf einem ganz andern Wege hat in den achtziger Jahren des vorigen Jahrhunderts Hjalmar Stolpe die Entstehung einfacher Linien und geometrischer Muster zu erklären versucht.[3]) *Stolpes Verkümmrungstheorie.*

Nach dem er in Polynesien 6 bestimmte ornamentale Hauptprovinzen[4]) abgegrenzt hat, jede mit einer ganz charakteristischen „Ornamentik", fährt er fort: „Obige Übersicht zeigt uns, welche Mannigfaltigkeit in der Ornamentik bei den Polynesiern herrscht. Und doch haben wir hier dieselbe Menschenrasse mit nahe verwandten Sprachen und derselben Kultur vor uns.

Ein eigentümliches Interesse gewährt das Verfolgen der allmählichen Stilveränderungen vom Westen nach Osten. Ein genetischer Zusammenhang läßt sich zwischen den verschiedenen Stilarten zwar nicht nachweisen, aber eine aufwärts sich bewegende Kulturentwicklung ist unverkennbar. Von den einfachen geometrischen Ornamenten im Westen sehen wir, je weiter wir nach Osten kommen, immer höhere und höhere Stilformen auftreten. Je deutlicher uns das Konstante in jeder Stilart entgegentritt, desto unabweislicher drängt sich uns die Überzeugung auf, daß der steten Wiederholung dieser Details, die, als Zierat betrachtet, oft von sehr geringem Werte erscheinen, eine tiefere Ursache zu Grunde liegen muß.

Beim Studium eines großen Ornamentsmaterials findet man oft, daß auf den ersten Blick unbedeutend scheinende Details durch eine Serie von Zwischenformen als Rudimente anderer, aus der Natur entlehnter Vorbilder zu erklären sind. Die Rudimente können mehr oder weniger deutlich sein; allein überall, wo sich ihr Ursprung deutlich feststellen läßt, können sie meiner Auffassung nach keine andere Aufgabe haben, als das Bild, welches ihnen zu Grunde liegt, darzustellen und ins Gedächtnis zurückzurufen. Erst in einem sehr späten Stadium geht ihre ursprüngliche Bedeutung dermaßen verloren, daß sie zu einem bloßen sinnlosen Ornamente herabsinken. . . . Mittlerweile ist es überraschend, wie oft wir in den Ornamentformen der Naturvölker Bei-

[1]) S. z. B. Abb. 31 S. 24. [2]) Auch auf Durour fehlt, nach einer Mitteilung von Hellwig, die Töpferei. [3]) Entwicklungserscheinungen in der Ornamentik der Naturvölker. Wien 1892. Mitteilungen der Anthropologischen Gesellschaft in Wien. S. 21 ff. [4]) S. S. 74.

spiele finden, daß rein lineare Ornamente von Menschen- oder Tierbildern her-
geleitet sind. Die Pflanzenwelt scheint merkwürdigerweise bei den exotischen
Naturvölkern ein viel geringeres Material zur Stilisierung geliefert zu haben.„

Andere Autoren haben ähnliche Ableitungen versucht, aus der vor-
liegenden Sammlung ist ihnen nichts an die Seite zu stellen.

Das Zusammenstellen solcher Reihen ist zwar sehr geistvoll und scharf-
sinnig, ruft aber von einem gewissen Grade ab, der in jedem einzelnen Falle
vom subjektiven Ermessen des Beschauers abhängt, unser
Kopfschütteln hervor, das sich bis zu einer energischen
Ablehnung steigert. Erstens fehlt uns jede Kontrolle
darüber, ob die Muster grade so zusammengehören, wie
wir sie hier an userm Arbeitstische gruppieren. Zweitens

Abb. 77. Verzierung
eines Axtstiels von den
Hervey-Inseln.
(Nach Stolpe.)

aber ist uns jetzt auch viel zu genau bekannt, auf wie ver-
schiedenen Wegen scheinbar ganz gleichartige „Orna-
mente" von völlig verschiedener Bedeutung entstehen
können,[1) so daß wir umsoweniger an denselben Ursprung
ganz verschieden geformter Gebilde zu glauben vermögen. Mir wenigstens,
und ich glaube jedem Unbefangenen, wird die Vorstellung leichter sein, daß
ein entsprechend veranlagter Kopf einige irgendwie entstandene einfachen
Formgebilde[2) in freiem Phantasiespiel zu einem bestimmten Ornamentstil an-
einandergereiht habe, als daß nebenstehende Schnitzerei
vom Stiele einer Axt der Hervey-Inseln die Arme und
Beine einer hockenden menschlichen Figur darstellen
sollten (Abb. 77).

Mystische Zeichen und Eigentums-marken fehlen. Wir haben noch einige andere Theorien über die Ent-
stehung einfacher „Ornamente" kurz zu erwähnen. Die
Ansicht, daß mystische Zeichen, wie Kreuze, Wirbel,
Mäander und dergleichen „Urmotive" als Anfang und
Ausgangspunkt der Kunst zu betrachten seien, stammt aus einer Zeit, wo man
glaubte, die Urmenschen hätten ihre Tätigkeit mit kabbalistischen Spekulationen
begonnen. Trotzdem wir heute von dieser Annahme weit entfernt sind, ver-
dient es hervorgehoben zu werden, daß in unsrer Sammlung mit Ausnahme
des Dukduk-Gesichtes (Taf. II 12, 13, 15 und Taf. III 23) keine Zeichen mit
geheimnisvoller Nebenbedeutung zu finden sind. Nebenstehende bemalte
Schnitzerei (Abb. 78) von einem Einbaum aus Balañott, das gewisse Leute, die
überall Verwandtschaften oder Entlehnungen wittern, sicherlich als Svastika,

Abb. 78. Bemalte
Schnitzerei von einem
Einbaum aus Balañott.

[1) Vgl. S. 104. [2) S. S. 91.

das berühmte „Arierzeichen" erklärt hätten, wurde mir von einem Manne als „*sui-sui*" gedeutet, also zwei Raupen oder Tausendfüße, wie sie auch als Ziernarben vorkommen (Abb. 305 S. 23) und ein andrer erklärte gar: „mean notting, belong white man" — „das bedeutet gar nichts, es stammt von den Weißen". Auf einer Kokosflasche aus Matupi (Taf. V 11) ist die Sonne dargestellt. Daß es sich nicht um das weit verbreitete „Sonnenrad" handelt, geht daraus hervor, daß die Leute von Matupi die Schnitzerei „*mata na kéake*", das Auge des Tages, nennen und Räder höchstens seit 20 Jahren kennen, nämlich seit einige Europäer in der Gegend Pferd und Wagen besitzen.

Ebensowenig habe ich irgendwelche Schrift- oder Eigentumszeichen, Stammesmarken oder Spuren einer Bilderschrift bemerkt und auch keine totemistischen Zeichen. Ich halte es für unwahrscheinlich, daß sie mir entgangen sein würden, wenn sie vorhanden gewesen wären. Diese Beobachtung steht also im Gegensatz zu Grosses Ansicht[1]): „Die meisten künstlerischen Produktionen der Primitiven sind keineswegs rein aus ästhetischen Absichten hervorgegangen, sondern sie sollen zugleich irgend einem praktischen Zwecke dienen; und häufig erscheint dieser letzte sogar unzweifelhaft als erstes Motiv, während dem ästhetischen Bedürfnisse nur nebenbei, an zweiter Stelle, genügt wird. Die primitiven Ornamente z. B. sind, ursprünglich und wesentlich, nicht als Verzierungen, sondern als praktisch bedeutsame Marken und Symbole gedacht und geschaffen. In anderen Fällen wiegt allerdings die ästhetische Absicht vor; aber als einziges Motiv tritt sie, wenigstens in der Regel, nur in der Musik auf." Viel eher scheinen mir die Verhältnisse im Bismarck-Archipel ähnlich zu liegen wie Hoernes[2]) sie für die vorgeschichtliche Höhlenkunst schildert: „Die erhaltenen Arbeiten haben fast nie einen ersichtlichen praktischen Zweck; gewöhnlich sind sie auf flachen oder zylindrischen Knochen- oder Geweihstücken wie rein zum Vergnügen angebracht." In unsrer Sammlung handelt es sich zwar durchweg um verzierte Gebrauchsgegenstände, aber eben die Verzierungen haben niemals einen „ersichtlichen praktischen Zweck". Der Gedanke, daß Nützlichkeitsgründe die Kunst hervorgerufen haben, findet also durch unsere Sammlung keine Stütze.

Fast ebenso vergeblich bemühte ich mich zu erfahren, ob die Leute mit ihren Kunstschöpfungen einen tieferen Sinn verbinden.[3]) Einen solchen möchte man z. B. bei der äußerst merkwürdigen Darstellung des Ohrwurmes, *semaña-maña* (Taf. XII 3), bei den Barriai annehmen, aber keine ihrer Angaben sprach

Profaner
Charakter der
Kunst.

¹) l. c. S. 292. ²) l. c. S. 40. ³) Vgl. S. 13. Anm. 2.

dafür. Sicher ist es nur von dem Gesicht auf einigen Tanzstäben aus Lamassa
(Taf. II 12, 13 und 15), die bei den Dukduk-Tänzen gebraucht und streng vor den
Augen der Weiber verborgen werden. Das Männchen auf einem Monaufsatz aus
Watpi (Taf. VI 1) und ein Kopfschmuck aus King (Taf. X 10) stellen angeblich
einen Bösen Geist dar, der im Walde haust. Über die auf Taf. II 9 abgebildete
Säule war in King nichts Näheres zu erfahren, aber Jonni aus Laur, Selin aus
Barriai und Aitogarre aus Siassi berichteten, daß man in ihrer Heimat um Bild-
säulen herum Tänze aufführe. Die bei Duperrey[1]) abgebildeten „Idole" aus Likki-
likki lassen sich zwanglos als Tanzhölzer (wie Taf. II 19—21 und Taf. VI 8—10)
oder etwas Ähnliches auffassen, und ob diesen eine geheimnisvolle Nebenbe-
deutung innewohnt, ist erst zu beweisen. Die ehrfurchtslose Behandlung, die man
ihnen angedeihen läßt und die Leichtigkeit, mit der man sich von ihnen trennt
und auf Verlangen neue schnitzt, sprechen ebenso wie bei der Bildsäule aus King
dagegen. Bei der Dürftigkeit dieser Ergebnisse ist allerdings zu berücksichtigen,
daß wir über Kult, Religion und Mythologie der in Frage kommen-
den Stämme teils sehr wenig, teils gar nichts wissen. Darum läßt sich
auf Grund der Sammlung und meiner Beobachtungen nur sagen, daß dem
äußeren Anschein nach die Religion auf die Kunst des Bismarck-Archipels
einen sehr geringen Einfluß ausübt. Parkinson[2]) berichtet, daß in den phantasti-
schen Schnitzereien von Nord-Neumecklenburg die Stammesvögel jener Land-
schaften dargestellt seien, aber im Süden der Insel habe ich nichts dergleichen
vorgefunden. Auch vermag ich nicht anzugeben, ob die Darstellungen auf den
Totenkähnen, der Fregattvogel (Abb. 14 S. 13) und die Hautzeichnung des Fisches
tintablañ, mit dem Totenkult in näherer Beziehung stehen. Vorläufig und bis
uns tiefere Forschungen eines Besseren belehren, dürfen wir die Kunst der
untersuchten Stämme als im wesentlichen profan bezeichnen.

Die früher allen Ernstes aufgestellte Behauptung, daß wir es bei den
Kunstschöpfungen der sogenannten „Wilden" mit sinnlosen, kindischen Kritze-
leien zu tun hätten, zeugt von einem solchen Unverstande gewisser Kultur-
menschen, daß wir sie mit der bloßen Erwähnung abfertigen können. Ebenso
können wir die einst herrschende Anschauung,[3]) die Naturvölker seien von einer
früher höheren Stufe der Kultur herabgesunken, mit andern Worten, sie seien
nicht roh sondern verroht, und ihre Kunst sei nur die kümmerliche Entartung
unendlich höherer Formen, für die wissenschaftliche Betrachtung heutzutage
außer acht lassen, da sie sich entweder auf dogmatische Gründe oder allgemeine
Eindrücke stützt, in keinem Falle aber zu beweisen ist.

[1]) l. c. Atlas Taf. 23. [2]) Publ. Ethn. Mus. Dresden. Bd. X.
[3]) Eine Kritik dieser Ansicht s. u. a. bei Grosse l. c. S. 39 ff.

Wir haben gesehen, daß zum mindesten für das Gebiet am St. Georgskanal, Natürliche eine Entstehung der sogenannten Ornamentik aus technischen Vorbildern höchst u. technische Vorlagen. unwahrscheinlich ist, wenn wir nicht zu der willkürlichen Annahme unsere Zuflucht nehmen wollen, daß manche Arten der Technik ganz verloren gegangen und andere stark entartet seien. Aber selbst zugegeben, die „ornamentale" Kunst leite sich von der Technik her, was in jedem einzelnen Falle erst nachzuweisen ist, so besteht doch kein grundsätzlicher Unterschied zwischen der Entstehung eines „Ornamentes" nach einer technischen Vorlage und nach der Natur. Riegl hat dieser Unterscheidung in seinen „Stilfragen" eine solche Bedeutung beigemessen, daß er die Antwort gradezu als einen Prüfstein für die materialistische oder die idealistische Weltanschauung des Untersuchenden betrachtet. Nun liegt die Sache aber folgendermaßen: Auch ein Geflecht- oder ein Töpfereimuster entsteht erst in unserm Bewußtsein genau so wie die Auffassung von der Gestalt irgend eines Gegenstandes der Natur. Bei beiden muß zum Zwecke der künstlerischen Wiedergabe die schon geschilderte Scheidung von Form und Inhalt eintreten und der einzige Unterschied besteht in der Anzahl der Dimensionen der „Vorlage".

Ich glaube, daß man die scharfe Scheidung zwischen den technischen und den natürlichen Vorlagen nur aus zwei Gründen so sehr in den Vordergrund geschoben hat. Erstens schloß man aus einer, bei dem unbewußt aufs mannigfaltigste beeinflußten Kulturmenschen allerdings begreiflichen Selbsttäuschung, daß das „Muster" beim bloßen Anblick ohne weiteres gegeben sei, während sich doch erst ein sehr verwickelter Vorgang in unserm Denken abspielt, bevor es sich vom Material loslöst und als reine Form zum Bewußtsein kommt. Ja die Beobachtung von Kindern und „Wilden" hat sogar ergeben — was für den wirklich naiven Betrachter eigentlich selbstverständlich war —, daß die lebendige Natur, soweit sie zu dem Künstler in enger Beziehung steht und einen großen Teil seines Denkens ausfüllt, viel früher und leichter aufgefaßt wird als das starre und stumme „Muster" und die Pflanze, die grade deshalb in den Zeichnungen der Kinder und der Wilden vernachlässigt wird, weil sie still hält. So erhielt Koch-Grünberg[1]) bei den vielen Handzeichnungen der Indianer nur sehr wenig Pflanzendarstellungen, und ähnlich äußern sich die Beobachter von Kindern.

Noch viel einfacher als bei Geflecht- und andern technischen Mustern scheinen die Verhältnisse bei einem theoretisch ungemein interessanten Falle zu

[1]) Anfänge der Kunst im Urwald S. 34.

liegen, bei der Wiedergabe der Spirale des Deckels von Turbo pethiolatus
(Taf. VII 12 und 13). Hat dort nicht die Natur selbst eine Zeichnung geliefert,
die nur abgezeichnet zu werden braucht: eine dunkle, kaum erhabene Linie auf
weißem, fast ebenem Grunde! Und doch lehrt eine kurze Überlegung, daß auch
dieses denkbar einfachste und leichteste Vorbild erst aufgefaßt und geistig verar-
beitet werden muß, bevor es ein Künstler wiedergeben kann, und daß die Dar-
stellung dieser „einfachen Linie" nicht leichter ist als die eines Menschen oder
Tieres. Man wird die Entstehung der Kunst niemals begreifen, wenn man sich
nicht von unsern Vorurteilen über leichte oder schwere Darstellbarkeit frei macht:
der Primitive und das Kind denken ganz anders darüber als wir. Zweitens
aber hat man sich nicht vorgestellt, mit wie einfachen Mitteln einfache Gegen-
stände der Außenwelt dargestellt werden können. Allerdings setzte das wohl
voraus, daß man die Welt erst einmal durch die naiven Augen der „Wilden"
betrachtete, wie dies im Verlauf unsrer Untersuchung geschehen soll. Halten
wir fest, daß nahezu alle[1]) künstlerische Tätigkeit Nachbildung eines
Vorbildes ist, dann verliert der Streit um die Herkunft der soge-
nannten „Ornamente" von vornherein seine grundsätzliche Bedeu-
tung und wir begreifen, warum wir in den Kunstwerken aller Völker
und aller Zeiten so weitgehende Übereinstimmungen finden, auch
wenn von einer gegenseitigen Beeinflussung keine Rede sein kann.

Aussprüche
der Ein-
geborenen.　　　　Höchst bemerkenswert ist, daß die Eingeborenen des Bismarck-Archipels,
die gewiß keine abstrakten Denker sind, selbst die Überzeugung haben, daß
ihre Kunsterzeugnisse Nachbilder von Vorbildern, oder einfacher ausgedrückt,
eben „Bilder" sind, und daß sie als Vorbild stets die Natur und niemals ein
menschliches Erzeugnis angeben.[2]) Um den Worten nichts von ihrer Naivetät
zu nehmen, setze ich sie wörtlich hierher. Als mir der French-Insulaner Káloga
erklärt hatte, daß er auf seinem Ruder ein Seetier mit Saugnäpfen dargestellt
habe (Taf. XII 4b), wies er auf eine bunte zoologische Tafel, die ich aufgeschlagen
hatte und sagte: „You look him 'long paper. Me kitsch (catsch) him belong na
beach, me look him 'long äm (him), d. h. „Du siehst das Tier in deinem Buch,
ich fange es am Strande und sehe an ihm, was ich darstelle." Als Tompuan
aus Lamassa das Stickereimuster auf Taf. III 11 und 12 als „Hautzeichnung eines
Wassertieres" erklärte, bemerkte er dazu: „All woman he look him belong
beach, he make him," die Weiber sehen die Tiere am Strande und fertigen das
Muster nach ihnen. Jonni aus Laur beschrieb mir bei der Erklärung des

[1]) Siehe die Einschränkung S. 51 und 95. Anm. 2.
[2]) Vgl. dazu Krämer, Ornamentik der Kleidmatten auf den Marshallinseln. Archiv für
Anthropologie. Neue Folge. Bd. II Heft 1 1904.

Speeres, dessen Verzierungen auf Abb. 21 S. 17 dargestellt sind, mit ungemein anschaulichen Gebärden, wie man dem Fisch den Bauch aufschlitzt, die Eingeweide herausnimmt, sie übersichtlich ausbreitet und dann ihre Windungen darstellt. Auf einem geschnitzten Bett aus Balañott (Abb. 12 S. 12) findet sich ein Winkelband, das *paño na kandass* genannt wurde, d. h. B i l d, A b b i l d u n g des Blattes der Kandaßpalme (einer Calamus-Art), und auf einem Bett aus Kait (Abb. 36 S. 26 und Taf. I 26) sehen wir eine ähnliche Schnitzerei, die man als *pañoll*[1]) *na langelepp,* A b b i l d u n g des Blattes der *lañelepp =* Palme (Abb. 35 S. 26) bezeichnete. Dieselbe Auffassung teilen die Barriai. So bezeichnete P o r e ein Motiv auf seiner Schale (Taf. IV 2 c) ausdrücklich als *tibora iaimul,* d. h. gemalter oder geschnitzter Taschenkrebs, und S e l i n sprach von den gemalten oder geschnitzten Zacken des Pandanusblattes *(mōe)* auf seinem Ruder (Taf. XII 2 a l).

Als ein klassisches Gegenstück von entzückender Anmut, das in weiteren Vitruv. Kreisen kaum bekannt sein dürfte, sei erwähnt, was Vitruv[2]) von der Entstehung der griechischen Säulen berichtet, indem er eine der reifsten Schöpfungen des griechischen Geistes auf die unmittelbare Beobachtung und Nachahmung der Natur zurückführt.

„Als J o n in Carien 13 Kolonien gegründet hatte, darunter Ephesus und Milet, begannen die Einwanderer den Unsterblichen Tempel zu bauen, wie sie es in Achaia gesehen hatten, und zwar zuerst dem panionischen Apollo. Als sie in diesem Tempel die Säulen aufstellen wollten, erinnerten sie sich ihrer Maßverhältnisse nicht mehr. Indem sie nun darüber nachdachten, wie sie die Säulen tragfähig und anmutig zugleich bilden könnten, verfielen sie darauf, das Maß eines Männerfußes zu ermitteln und an die Höhe des Mannes anzulegen. Sie fanden, daß beim Manne der Fuß den sechsten Teil der Höhe ausmachte und wandten dies auf die Säule an, indem sie den unteren Durchmesser s e c h s m a l auf die Höhe der Säule einschließlich des Kapitäls übertrugen. So begann die d o r i s c h e S ä u l e d a s V e r h ä l t n i s u n d d i e g e d r u n g e n e S c h ö n h e i t d e s m ä n n l i c h e n K ö r p e r s an Bauwerken darzustellen.

Hierauf errichteten sie auch der D i a n a einen Tempel. In dem Bestreben, ihm ein Aussehen von neuer Art zu geben, folgten sie denselben Spuren. Sie nahmen diesmal die weibliche Schlankheit zum Vorbilde und bestimmten zuerst die Dicke der Säule auf den a c h t e n Teil ihrer Höhe. Zu unterst legten

[1]) Warum einmal die Form *paño* und das andere Mal *pañoll* gebraucht wurde, weiß ich nicht.

[2]) De Architectura lib. IV. cap 1 § 6. Die Übersetzung der Stelle verdanke ich meinem Bruder Fritz. — Vgl. die Erklärung der Säulen aus Neu-Mecklenburg. S. 27.

sie wie eine Sohle ein Fußgesims, am Kapitäl brachten sie Schnecken an, die rechts und links herabhingen wie künstlich gedrehte Locken, schmückten die Stirn anstatt der Haare mit Wulsten und Fruchtgehängen und führten am ganzen Schafte Rillen herab wie die Falten am weiblichen Gewande. So bildeten sie bei der Erfindung der beiden Säulenarten in der einen den nackten schmucklosen Körper des Mannes, in der andern die zierliche Gestalt des geschmückten Weibes nach. Die Späteren, deren Urteil gewählter und feiner geworden war und die an schlankeren Maßen mehr Gefallen fanden, bestimmten die Höhe der dorischen Säule auf sieben, die der jonischen auf neun Durchmesser.

Die dritte, sogenannte korinthische Säule ahmt die Schlankheit einer Jungfrau nach, weil die Jungfrauen infolge ihres zarten Alters schlanker gebaut sind und erst gar geschmückt sich noch reizender ausnehmen. Das Kapitäl der korinthischen Säule soll auf folgende Weise erfunden worden sein. Eine schon heiratsfähige Jungfrau aus Korinth erkrankte und starb. Nach dem Begräbnis suchte die Amme die Kleinigkeiten, woran das Mädchen bei Lebzeiten gehangen hatte, zusammen, legte sie in ein Körbchen, trug sie zum Grabmal, setzte sie oben darauf und bedeckte sie mit einem Ziegelsteine, damit sie sich unter freiem Himmel länger hielten. Das Körbchen war zufällig auf eine Akanthuswurzel zu stehen gekommen. Da trieb die belastete Akanthuswurzel, als es Frühling wurde, ihre mittleren Blätter und Stengel unter dem Körbchen hervor. Sie wuchsen an den Seiten des Körbchens hinauf, wurden von der Last des oben liegenden Steines nach außen gedrückt und so gezwungen, sich oben umzubiegen und in Schneckenform zusammen zu rollen. Als Kallimachos an dem Grabe vorbeiging und das Körbchen mit den ringsum hervorsprossenden zarten Blättern sah, war er entzückt über die Art und Neuheit der Form und bildete nach diesem Vorbilde die Kapitäle, bestimmte die Maßverhältnisse und gab nach diesem Muster seine Gesetze für die Bauwerke im korinthischen Stile."

Leider konnte ich nicht ermitteln, aus welcher Quelle diese reizende Werkstattgeschichte stammt und wie weit sie sich zurückverfolgen läßt.

So nahe es läge, aus dem bisher Gesagten zu schließen, daß die Eingeborenen tatsächlich und von vornherein alle jene Gegenstände darzustellen beabsichtigten, deren Namen sie bei der Erklärung ihrer Kunstwerke angeben, so voreilig wäre dieser Schluß, und wir werden noch einen längeren Weg zurückzulegen haben, bis wir an die Beantwortung dieser Frage denken können.

Die erste Schwierigkeit ist die Tatsache, daß wir nirgends mehr auf der Erde die ersten Spuren künstlerischer Tätigkeit vorfinden.

Weitere Schwierigkeiten.

Für die Urgeschichte will ich nur kurz einige Aussprüche von maßgebenden
Forschern anführen. „Nach den erhaltenen Zeugnissen läßt sich die bildende
Kunst nicht bis zu den ersten Anfängen der Werkzeugindustrie zurückver-
folgen. Enorm lange Zeiträume, nach Mortillets bekannter Klassifikation das
Chelléen, das Moustérien und ein Teil des Solutréen, vergehen, ehe zur rein
praktischen sich die ästhetisch bildende Tätigkeit gesellt.[1]) Weiter zurück als
bis in die Diluvialzeit läßt sich die Existenz des Menschen überhaupt nicht
mit Sicherheit nachweisen. „In Frankreich,[2]) dessen diluviale Höhlenschichten
weitaus reichlichere Einschlüsse an (ornamentierten) Arbeiten enthalten als die
verwandten Fundstätten Österreichs, sind auch gerade die ältesten erhaltenen
Werke nicht von der Art, daß man sie gern als Zeugnisse eines absoluten An-
fanges betrachten möchte. Man weiß aber auch, daß die ältesten Spuren des
Menschen in Westeuropa viel tiefer zurückliegen, als die frühesten auf uns ge-
kommenen dekorativen und figuralen Arbeiten." Diese finden wir erst gegen
Ende der paläolithischen Zeit, der letzten Stufe des Solutréen, im Eburnéen,
so genannt nach der Elfenbeinschnitzerei, die damals bei den Mammut- und
Pferdejägern Westeuropas blühte.

Noch bedeutend jünger sind die ersten Spuren der Malerei, die Piette in
der Höhle von Mas d'Azil entdeckt hat.[3]) „Die Geschiebe, die man bemalte,
stammen aus dem Bachbett der Arise; es sind in der Regel längliche und flache,
graue oder weiße Quarz- und Schiefergesteine. Die Farbe ist Eisenoxyd,
welches talaufwärts an demselben Bache gefunden und mit Fett oder Harz ge-
mischt wurde; sie haftet noch jetzt außerordentlich fest an den Steinen. ... Die
Malereien, welche an einer oder beiden Geschiebeflächen angebracht sind, be-
stehen nur in Strichen und Flecken, welche für uns keinen Sinn haben, und
deren einstige Bedeutung wohl auch nie ermittelt werden wird. Sie bieten
keinerlei Abbildungen von Naturdingen,[4]) und mit Recht sagt daher Piette: „Wie
fern stehen diese plumpen Arbeiten den Skulpturen und Gravierungen der
glyptischen Periode." — „Daß auch bei Zuhilfenahme des prähistorischen
Materiales die Entstehung der ältesten künstlerischen Formen noch mehr
oder weniger im Dunkeln bleibt, wird keinen einsichtigen Beurteiler über-
raschen."[5]) Noch resignierter äußert sich Hein[6]): „Ein Zurückgehen auf den
äußersten Urbeginn der Kunstentwicklung ist historischerweise überhaupt
nicht mehr möglich."

[1]) Hoernes. Urgeschichte der Bildenden Kunst in Europa. S. 57.
[2]) Ebenda S. 30.　　　[3]) Ebenda S. 64.
[4]) Vgl. die Brandmalerei auf Durour, die die Zeichnung einer Schnecke darstellen soll
(Taf. XI 7 und 8). S. auch S. 22.
[5]) Hoernes l. c. S. VII.　　　[6]) Mäander, Kreuze usw. Wien 1891.

Unzu-
reichende
Beobachtung
von Kindern
u. Künstlern.

Man hat noch auf einem andern Wege versucht, die ersten Anfänge der Kunst aufzudecken, indem man die Zeichenversuche von Kindern beobachtete, wobei man von dem Gedanken ausging, daß das Kind nicht bloß körperlich sondern auch geistig den abgekürzten Entwicklungsgang der Menschheit durchlaufe. Die beiden ausführlichsten deutschen Werke über diesen Gegenstand sind Levinsteins „Kinderzeichnungen" und Kerschensteiners Buch „Die Entwicklung der zeichnerischen Begabung".[1]) Beide Werke lassen tiefe Einblicke in das Seelenleben des Kindes tun und sind ohne Zweifel auch von grundlegender Bedeutung für die Lehre von der Erziehung. Für unsere besondere Frage, in welcher Art sich die ersten künstlerischen Regungen überhaupt geäußert haben mögen, haben sie indes nur bedingten Wert. Der Grund hierfür liegt darin, daß, der veränderten Fragestellung entsprechend, auch die Versuchsanordnung anders war, als wir sie für unsern Zweck wünschen müßten. In Folgendem seien nur kurz die Hauptpunkte hervorgehoben:

1. Die Urkünstler — von denen es zu verschiedenen Zeiten und in verschiedenen Gebieten beliebig viele gegeben haben mag — haben einer Natur gegenübergestanden, in der sie höchstens durch ganz rohe Erzeugnisse von Menschenhand beeinflußt wurden. Ein Kind in dieser strengen Weise der Beeinflussung durch jegliche künstlerische Erzeugnisse zu entziehen, bedürfte unter unsrer heutigen Lebenshaltung einer ganz besonderen Aufmerksamkeit, die Schwierigkeiten würden sich mit jedem Lebensjahre mehr steigern und schließlich unüberwindlich werden.

2. Indem man dem Kinde bequemes Zeichenmaterial vorlegt, räumt man ihm alle technischen Schwierigkeiten aus dem Wege, die für den Urkünstler von grundlegender Bedeutung gewesen sein müssen.

3. Nicht nur, daß man dem Kinde Mittel in die Hand gibt, mit denen irgend ein Erzeugnis der Tätigkeit zustande kommen muß, man fordert es auch noch auf zu zeichnen oder gar, etwas Bestimmtes darzustellen. Der Urkünstler aber schuf unaufgefordert, allen Schwierigkeiten zum Trotz nach einem Werkzeuge suchend, aus einem unbewußten Drange heraus, und gleicht darin dem Talent oder Genie späterer Zeiten, dessen Anlagen auch bei den widrigsten äußeren Verhältnissen mit elementarer Gewalt hervorbrechen. Darum wäre eine hingebend genaue kritische Beobachtung einiger wirklich kunstbegabter Kinder für unsere Frage wahrscheinlich von entscheidender Bedeutung. Was bisher aus der Jugend großer Meister berichtet ist, erhebt sich nicht über die Anekdote. Auch Selbstbiographieen bildender Künstler, wie z. B. Cellinis

[1]) Beide 1905 erschienen.

Lebensbeschreibung und Feuerbachs Vermächtnis, geben uns keine brauchbaren Aufschlüsse. Solche ließen sich vielleicht schon jetzt erwarten, wenn man möglichst rasch dem Entwicklungsgang der beiden von Kerschensteiner entdeckten genialen Knaben nachspürte. Wenn es sich gar einmal fügte, daß ein Mann wie Preyer einen Rembrandt als Sohn hätte!

Aus diesen Gründen ist es nicht angängig, die Ergebnisse, die man bei der Beobachtung von Kindern erhalten hat, ohne weiteres auf die Urgeschichte und die Ethnographie zu übertragen. So heißt es z. B. in Kerschensteiners sonst so ausgezeichneten Buche auf S. 372: „Beim geometrischen Stil[1]) möchte ich überhaupt drei Arten unterscheiden. Zunächst sind jene ganz ursprünglichen Verzierungsversuche zu beobachten, wie wir sie bei den Bauernkindern fanden und wie wir sie fast bei allen primitiven Völkern antreffen. Er ist die Folge einer Verzierungslust bei völligem Mangel eines graphischen Darstellungsvermögens sowohl, als auch geeigneter Darstellungswerkzeuge. Eine zweite Art, die ebenfalls bei Kindern wie bei primitiven Völkern beobachtet werden kann, ist dadurch gekennzeichnet, daß das graphische Ausdrucksvermögen für konkrete Gesichtsvorstellungen, wenn auch noch dürftig, entwickelt ist, daß aber der Zeichner absichtlich abstrakt geometrische Motive, Dreiecke, Rauten, Rhomben, Quadrate, Kreise, Ovale, rythmisch gegliederte Linien etc. für seine Verzierungsversuche wählt. Endlich bemerken wir aber auch eine dritte Art des geometrischen Stiles, die jedoch bei den Kindern nicht zu finden ist, sondern nur bei primitiven Völkern: die ursprünglich naturalistischen Motive der Verzierungskunst werden immer schematischer, immer geometrischer, bis von späteren Generationen ihr Ursprung überhaupt nicht mehr erkannt wird. Den Streit der Kunsthistoriker, was am Anfange alles Kunstschaffens gestanden haben möge, möchte ich nach den Zeichenversuchen meiner 58000 Schulkinder dahin entscheiden, daß neben einer höchst primitiven Plastik sowohl jene erste Art des geometrischen Stiles als auch das Tier und Menschenschema gestanden haben wird. Es ist durchaus kein Grund vorhanden, nur eine einzige Quelle anzunehmen."

Nach einer kurzen Polemik gegen Riegl und Karl von den Steinen fährt er fort: „Über diese Quellen des Ornamentes geben uns, wie leicht begreiflich, die Zeichnungen unserer heutigen Kinder recht wenig Aufschluß. Wenn die

[1]) Anmerkung bei Kerschensteiner: Unter diesem Namen werden jene abstrakten Verzierungen zusammengefaßt, wie wir ihnen bei den Troglodyten Aquitaniens, auf den Gefäßen der Hallstattperiode, den Geräten der Bakairi-Indianer Brasiliens, den Erzeugnissen der Malayen auf den Togo- und Samoa-Inseln, in Deutsch- und Britisch-Neu-Guinea, dann aber auch bei den griechischen Doriern im Dipylonstile begegnen.

Kinder Gegenstände verzieren, sei es in Wirklichkeit, sei es in der Zeichnung, so ahmen sie einfach das nach, was sie gesehen haben, und je höher ihr zeichnerisches Können überhaupt ist, desto kühner werden sie in der Wahl der Motive."

Ich möchte die hier vorgetragenen Ansichten nicht im Einzelnen widerlegen, da es einer der Hauptzwecke meines Buches der Nachweis ist, daß es bei den Primitiven des Bismarck-Archipels weder „eine Verzierungslust bei völligem Mangel eines graphischen Darstellungsvermögens", noch „absichtlich abstrakt geometrische Motive", noch mit Sicherheit erwiesene „geometrische Umwandlungen ursprünglich naturalistischer Motive" gibt, und um wieviel mir gerade des Autors Schlußworte der Wahrheit näher zu stehen scheinen. Es ist im Interesse der Völkerkunde zu bedauern, daß sich bisher Ethnographen und Pädagogen noch nicht zu gemeinsamer praktischer Arbeit vereinigt, sondern sich immer nur über die Ergebnisse ihrer Forschungen unterrichtet haben, was niemals die forschende Tätigkeit selbst ersetzen kann, die grade dann so befruchtend wirkt, wenn man zwei getrennte Wissensgebiete gleichzeitig überblickt.

Ausgeprägte Lassen wir nun die Ethnographie zu Worte kommen. Schon eine
Kunst-Stile oberflächliche Betrachtung der sogenannten Naturvölker lehrt uns, daß wir sie höchstens im Vergleich mit uns als „primitiv" bezeichnen können, und daß sie an und für sich genommen ebenfalls eine uralte Kultur besitzen. Einer der besten Beweise dafür ist grade die Kunst dieser Völker, denn nur in einer sehr langen Entwicklung können sich so feste Kunststile ausbilden, wie wir sie namentlich in der Südsee finden. Der Stil jeder Gegend ist ebenso stark ausgeprägt als die europäischen Kunststile, so daß er ein untrügliches Mittel bildet, um Gegenstände unbekannter Herkunft zu bestimmen. So war es zum Beispiel möglich, als Heimat der bei King auf Neu-Mecklenburg gefundenen Trümmer eines großen Einbaums die Gegend von Berlinhafen zu bezeichnen, und zwar lediglich auf Grund der an den Schmalseiten befindlichen Schnitzerei. Stolpe[1]) hat, wie schon erwähnt, für Polynesien 6 ornamentale Hauptprovinzen unterschieden, nämlich:

in „1. Die Provinz Tonga-Samoa. Die Elemente, aus welchen die dortige
Polynesien. Ornamentik sich zusammensetzt, sind die grade Linie, die Zickzacklinie und deren Abart, die gezahnte Linie. Die Abwechslung in dieser einfachen Ornamentik wird durch verschiedene Kombinationen der genannten Elemente erreicht.

[1]) l. c. S. 21. Ich zitiere hier etwas ausführlicher, weil Stolpes Abhandlung nicht allgemein zugänglich sein dürfte.

2. Die Provinz Maori. Der charakteristische Zug der neuseeländischen Ornamentik ist die krumme Linie mit ausgesprochener Tendenz zur Spiralbildung, die bisweilen einen hohen Grad der Vollendung erreicht. Hierdurch unterscheidet sie sich von allen anderen polynesischen Ornamenten.

3. Die Provinz Rarotonga-Tubuai-Tahiti. Zwischen allen verschiedenen Elementen in der Ornamentik besteht ein organischer Zusammenhang, welcher zeigt, daß sie alle miteinander von demselben Prototyp, nämlich von einer menschlichen Figur herzuleiten sind.[1]

4. Die Provinz Manihiki. Die Ornamentik derselben beschränkt sich auf in verschiedenen Mustern ausgeführte Einlagen runder Perlmutterplatten in Holz und weicht sonach von derjenigen der nächsten Nachbarn völlig ab.

5. Die Provinz Marquesas. Statt eines gleichmäßig ausgebreiteten, ziemlich einförmigen Systems, das mit geringer Abwechslung ganze Flächen bedeckt, treffen wir hier eine Menge scharf differenzierter Zeichen, die mit verhältnismäßig großer Freiheit und Beweglichkeit durcheinander geworfen sind, oftmals große Flächen unbedeckt lassend. Außer dem menschlichen Antlitze in etlichen stark stilisierten, verschiedenen Formen, finden wir eine Menge selbständig zusammengestellter, konventioneller Zeichen, die, soviel wir wissen, sämtlich ihre besonderen Namen und ihre besondere Bedeutung haben.

6. Die Provinz Hawaii. Linearornamentik vorherrschend. Gerade Linien mit knotenartigen Anschwellungen, Zickzacklinien und Sterne oder parallele und sich kreuzende Linien mit Punkten in den durch die Kreuzung sich bildenden Vierecken; bogenförmiges und durchbrochenes Schnitzwerk auf Trommeln und gemalte Ornamente auf Tapadecken, sowie einzelne textile Ornamente auf Teppichen; das ist so ziemlich alles, was die Hawaiischen Inseln in ornamentaler Beziehung aufzuweisen haben."

Bei den in anbetracht der primitiven Boote ganz riesigen Entfernungen, die zwischen den einzelnen Gruppen der polynesischen Inselwelt liegen und der durch sie hervorgerufenen Abschließung gegen fremde Einflüsse, mag sich ein charakteristischer Stil noch in verhältnismäßig kurzer Zeit ausbilden. Viel längere Zeit muß dieser Vorgang aber in einem Gebiete beanspruchen, dessen Landschaften mannigfache Verkehrsbeziehungen aufweisen. Eine solche Gegend hat uns Haddon in seiner umfassenden Monographie „The Decorative Art of British New Guinea" erschlossen. Da er seine Ergebnisse, wenn auch gekürzt, in seiner gleichfalls schon erwähnten Evolution in Art allgemein zugänglich gemacht hat und ein Blick auf die entsprechenden Abbildungen

in Neu-Guinea.

[1] l. c. S. 32. S. dazu die Bemerkung auf S. 64 dieses Buches.

dieses Buches mehr leistet als eine Beschreibung, gehe ich nicht näher darauf ein.

Auch im Bismarck-Archipel können wir an der Hand unsrer Sammlung mehrere „Kunstprovinzen" unterscheiden. Natürlich kann unsre Einteilung keinen systematischen Wert beanspruchen, da das Material ganz zufällig zusammengekommen und nur für die Südwestküste von Neu-Mecklenburg vollständig ist.

Die wenigen Stücke, die von der Insel Durour stammen (Taf. XI), sind gekennzeichnet durch zwei naturgetreue Motive, die häufig wiederholten Fische und Haizahnwaffen, eine Anzahl von einfachen und gezackten graden und krummen Linien, ferner durch Zickzacklinien mit dazwischen liegenden Tupfen. Die Kultur von Durour hat die größte Ähnlichkeit mit der der Mattyinsel.

Ungleich reicher erscheinen die Bootstrümmern aus der Gegend von Berlinhafen (Abb. 91 und 92). Die beiden Stücke zeigen eine phantastische, in sich geschlossene, aber vollkommen unverständliche Komposition, von der später noch die Rede sein wird (S. 125).

Die Gegend von Friedrich-Wilhelmshafen ist vertreten durch zwei Bambus-Büchschen mit Liniensystemen, die zum größten Teil felderartig angeordnet sind, und zwei Haarkämme, die zwei weitverbreitete Motive aufweisen: zwei „Froschbeine" in der „Schwanzflosse eines Fisches". (Taf. V 6—9).

Die Kunst der Siassi-Inseln ist am klarsten in dem Bootmodell (Taf. VIII 1 und Abb. 101 S. 126) ausgesprochen. Es ist eine Vereinigung von Schnitzerei und Malerei. Die Schnitzerei besteht aus symmetrisch geordneten größeren und kleineren Vorsprüngen, die Malerei aus scharf gesonderten grad- oder krummlinigen Feldern. Das Modell weist eine fast bis ins Kleinste gehende Übereinstimmung mit zwei Bootmodellen auf,[1]) die aus der Gegend von Finschhafen stammen und von der Neu-Guinea-Kompagnie im Jahre 1888 dem Berliner Museum geschenkt worden sind. Das Boot spricht ebenso wie der Kamm mit der Fischflosse (Taf. V 5) für einen Zusammenhang mit der Kunst von Ost-Neu-Guinea.

Aus den künstlerischen Erzeugnissen der Barrial, der Gemüseschale (Taf. IV), dem Taroschaber und dem Kamm (Taf. V 1 u. 3), den Bootmodellen (Taf. VIII u. IX), den Rudern (Taf. XII) und den verschiedenen Bleistiftzeichnungen Selins, spricht eine überraschend reiche Kunstübung. Neben einer mehr oder weniger naturgetreuen Bildschnitzerei finden sich grad- und krummlinige fortlaufend ineinander verschlungene Motive, von denen einige sich häufig

[1]) Berliner Sammlung VI. 10535 und 36.

wiederholen. Die Kunst der südlichsten French-Insel Kumbu (Taf. VIII 2 und XII 4) hat mit der Kunst der Barriai die größte Ähnlichkeit.

Eine unzweifelhafte künstlerische Einheit bilden Neu-Lauenburg und die Landschaften Laur, Kandaß und Pugusch auf Neu-Mecklenburg.[1]) Diese Gleichheit erstreckt sich auch auf die Benennung einfacher Motive. So wird z. B. ein Dreieck in Kandaß und Pugusch *luñúss*, in Mioko *loñu* genannt, eine Spirale oder mehrere konzentrische Kreise heißen hier wie da *kiombo* (Taf. VII 12 und 13).

Verschiedenheiten sind natürlich vorhanden aber sie sind nicht größer als die dialektischen Unterschiede einer Sprache. Man vergleiche z. B. die beiden alten Kanustützen von Mualim auf Taf. I/II 23 und 24 mit den Haussäulen derselben Tafel oder die Bootverzierungen von Mioko (Taf. VI 5 und 6) mit denen von Kait und King (Taf. VI 3 und 4) und den Schild aus King (Taf. XIII 7) mit dem Marawot-Schilde von der Gazelle-Halbinsel (Abb. 85 S. 107). Ins Einzelne gehende Angaben sind schwer zu machen, weil künstlerische Erzeugnisse auf der Gazelle-Halbinsel und auf Neu-Lauenburg heutzutage schon äußerst spärlich geworden sind, und die Herkunfts-Bestimmung älterer Museums-Stücke an Genauigkeit viel zu wünschen übrig läßt. Begünstigt wurde diese Unsicherheit wohl von vornherein durch die Handelsbeziehungen der Eingeborenen, wodurch mannigfache Verschleppungen von Erzeugnissen von einem Ufer des Kanals auf das andere zustande gekommen sein mögen. Wahrscheinlich ist es überhaupt nicht mehr möglich, die Verhältnisse aufzuklären, wie sie zu den Zeiten der Entdeckungsfahrten, also gegen Ende des 18. Jahrhunderts bestanden haben, und wenn es gelingen sollte, so würde das Ergebnis der aufgewendeten Mühe nicht entsprechen.

Beschränken wir uns auf unsere Sammlung, so fallen uns als gemeinsam für die ganze Gegend zunächst die Bootverzierungen auf, d. h. die Bug- und Heckverzierungen der Einbäume und der Plankenboote. Bei den Einbaumaufsätzen sind 5 Hauptformen zu unterscheiden, die höchstwahrscheinlich auf dieselbe Grundform zurückgehen. Diese Hauptformen[2]) sind

1. der *kukú*-Aufsatz (Taf. VII 1 und 2). Während er auf der Gazelle-Halbinsel der häufigste war (Abb. 79 S. 78)[3]) und ihn auf Neu-Lauenburg etwa der

[1]) Im weiteren Sinne gehört auch die Küste Neu-Pommerns vom Kap Birara bis in die Blanchebucht hierher. Die sonstige Kultur dieser an den St. Georgs-Kanal grenzenden Küstenstriche ist ebenfalls nahe verwandt. Ihr gegenseitiges Verhältnis hat Graebner in der Monographie „Neu-Mecklenburg" ausführlich geschildert. [2]) S. auch S. 105.

[3]) Aus Abb. 79 geht hervor, daß grade auf Matupi auch kleine Boote ohne Aufsätze vorkommen. Die Bedeutung des nach abwärts gerichteten Vorsprungs habe ich nicht erfahren können. Dieses Bild und Abb. 86 S. 108, die beide bereits im Globus veröffentlicht sind, verdanke ich Herrn Röwer, damals in Simpsonhafen wohnhaft.

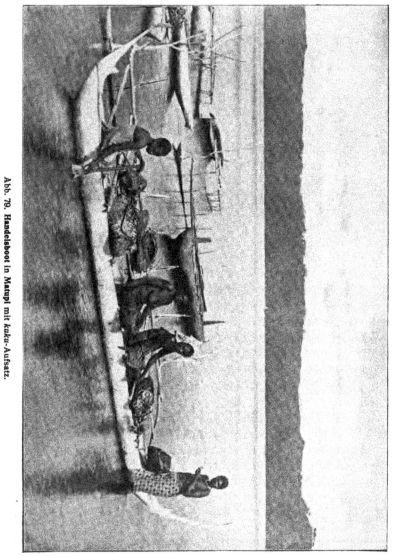

Abb. 79. Handelsboot in Matupi mit *kuku*-Aufsatz.

dritte Teil der Boote trug, war er in Kandaß sehr selten, und in Laur und Pugusch wurde er überhaupt nicht gesehen.

2. der *kie*-Aufsatz (Abb. 3 S. 7 und Taf. VII 3). Auf Neu-Lauenburg führten ihn etwa ein Drittel der Boote, in Laur war er die Regel, in Kandaß die Ausnahme und in Pugusch kam er nur auf Lambom vor, wo er *poñ-poñ* hieß.

3. der *null*-Aufsatz (Taf. VII 4—7 und Abb. 17 S. 14). Auf Neu-Lauenburg trugen ihn ungefähr ein Drittel der Boote, in Kandaß war er die Regel, in Pugusch herrschte er auf Lamassa ausschließlich und auf Lambom zur Hälfte, gemeinsam mit dem *kie*-Aufsatz.

4. der Aufsatz Taf. VI 4 war nur noch in Modellen vorhanden und zwar in King und Kait, also in Kandaß.

5. die Aufsätze Taf. VI 5 und 6 stammen aus Mioko, sollen aber früher auch in Kandaß angefertigt worden sein.

Von den neu-mecklenburgischen Landschaften steht Laur, wie auch in seiner sonstigen Kultur, etwas abseits. Allerdings hat es durch den Einfluß der Missionare seine Ursprünglichkeit schon am meisten eingebüßt. Trotzdem beweisen die Stickereien auf Taf. III, die schon genannten Bootaufsätze und die Verzierung der Bögen (Abb. 26 S. 19) und des Bohrers (Abb. 23 S. 18) die künstlerische Verwandtschaft mit den südlicher gelegenen Teilen der Insel. Plastische Erzeugnisse und Tanzmasken[1]) wurden in Laur nicht mehr gefunden. Im Übrigen ist der Charakter der Kunst in Laur, Kandaß und Pugusch derselbe: einfache grade oder krumme Linien, Spiralen, Kreise, Winkel oder Vierecke, meist einfach und klar nebeneinander gesetzt und lebhaft in Schwarz, Weiß und Rot gehalten. Pugusch unterscheidet sich von Kandaß eigentlich nur durch einen größeren Formenreichtum, z. B. an Säulen und Tanzhölzern.

Auffallend ist bei dieser weitgehenden Übereinstimmung die verschiedenartige Benennung gewisser einfacher Formgebilde. So heißt z. B. ein spitzwinkliges Dreieck in Laur *añissäna baiowa* = Haizahn oder *tot* = Schmetterling und in Kandaß und Pugusch *luñäss* = Entenmuschel.

Wie lange der Bismarck-Archipel schon besiedelt ist und wie alt die Kunstentwicklung an Ort und Stelle schon sein mag, darüber fehlt uns jegliche Kenntnis; es können schon viele Jahrtausende darüber hingegangen sein. Sobald die Zeit der vorgeschichtlichen großen Wanderungen der Polynesier vorüber war und sich der Zustand der Seßhaftigkeit ausgebildet hatte, war kaum eine Gegend der Erde so geeignet wie diese, scharf ausgeprägte Stilarten

Entwicklung hemmende Einflüsse.

[1]) Die bekannten phantastischen Masken und Schnitzereien von Nord-Neu-Mecklenburg fehlen im Süden vollständig. Vgl. Taf. XIII.

zu erzeugen. Da die Besiedlung der einzelnen Inselgruppen nur mit Hülfe von
Booten erfolgt sein kann und der Bau seetüchtiger Boote schon eine verhältnis-
mäßig hohe Kulturstufe voraussetzt, ist anzunehmen, daß die kühnen Seefahrer
auch schon eine Kunst hatten und einen gemeinsamen Formenschatz aus ihrer
Urheimat mitbrachten. Dann begann die Zeit der gegenseitigen Abschließung
und der getrennten Weiterentwicklung. Diese stieß aber auf Schwierigkeiten
ganz besonderer Art. Vielleicht ist Neu-Mecklenburg, wo ich auf einer Küsten-
strecke von 130 km nur 689 Einwohner traf,[1]) besonders ungünstig gestellt, aber
eine wirklich zahlreiche Bevölkerung hat wohl kaum jemals eine Südsee-Insel
ernähren können. Damit war im vornherein die Wahrscheinlichkeit sehr gering,
schöpferische Köpfe zu erzeugen. Diese allein aber führen die Kultur im all-
gemeinen und die Kunst im besonderen weiter. Dann traten der Entwicklung
der ohnehin spärlichen Talente äußere Schwierigkeiten hindernd in den Weg,
nämlich daß man über primitive Stein- und Muschelwerkzeuge und über die
Kenntnis von vier Farben nicht hinauskam. Außerdem bildete sich keine
Arbeitsteilung aus, sondern jeder mußte selbst für seinen Unterhalt sorgen und
auch alle übrigen Handfertigkeiten erlernen, die seinem Stamm bekannt waren.
Dazu kam, daß in einer kleinen Gemeinde von höchstens einigen hundert Köpfen
das Bedürfnis nach neuen Schöpfungen um so geringer sein mochte als der be-
fruchtende Verkehr und Kulturaustausch mit andern Gemeinwesen fast voll-
kommen fehlte, und daß überall auch der genialste Künstler an den überlieferten
Stil gebunden ist und desto weniger imstande sein wird, ihn seiner Eigenart ge-
mäß zu verändern, je mehr er täglich und stündlich im engsten Verkehr mit der
Gemeinde lebt und im Denken und Fühlen mit ihr eins ist. Und wenn einer ein
neues Motiv gefunden hatte, sagen wir die Darstellung der Spirallinie eines jungen
Farnschößlings, dann ist es verständlich, daß er damit zufrieden war und nicht
sofort nach neuen Vorwürfen suchte, grade so wie bei uns viele Künstler immer
dasselbe Stückchen aufführen. Endlich fällt schwer ins Gewicht, daß infolge von
Krankheit und Wunden das Durchschnittsalter ungemein niedrig ist, zum Bei-
spiel für Süd-Neu-Mecklenburg noch nicht 20 Jahre,[2]) so daß also auch die
schöpferischen Naturen wenig Aussicht haben, sich voll zu entwickeln, auf
die Höhe ihrer Leistungsfähigkeit zu gelangen und „Schule zu machen". Wenn
wir diese ungünstigen Umstände zusammenfassen, brauchen wir wohl gar keine
besondere „Verarmung"[3]) der heutigen Primitiven anzunehmen, um zu verstehen,
weshalb die Kunst der Südsee-Inseln über eine verhältnismäßig niedrige Stufe
nicht hinausgekommen ist.

[1]) S. Neu-Mecklenburg S. 15. [2]) Ebenda S. 18.
[3]) Hoernes l. c. Einleitung S. 7.

Über das Alter der Stilarten und das Zeitmaß ihrer Entwicklung fehlt uns jegliche Vorstellung, und erst eine große Anzahl vorgeschichtlicher Funde könnte vielleicht Licht in dieses Dunkel bringen. [1]) Indes läßt sich grade für den Süden von Neu-Mecklenburg aus dem Atlas der Korvette La Coquille, die in den Jahren 1822—25 unter dem Kommando von Duperrey die Welt umsegelte und dabei auch die Gegend am Kap St. Georg besuchte, nachweisen, daß schon zu dieser Zeit in Pugusch einige von den noch jetzt üblichen „Ornament-Motiven" üblich waren. Auf Taf. 19 2 und 3 des genannten Werkes sind Ruder aus Pugusch dargestellt. Die Muster selbst sind ebenso wie die Eingeborenen-Typen,[2]) stark „idealisiert" und deshalb nur mit Vorsicht heranzuziehen. Trotzdem ähneln die Spiralen des einen Ruders auffallend denen von Taf. X 3 b. Die Panpfeife gleicht bis auf die offenbar ungenau ausgeführte obere Bindung völlig den von der Gazelle und von mir gesammelten.[3]) Taf. 20 trägt die Unterschrift: Ile Birara (Nouvelle Irlande). Dieses Zusammenwerfen von Birara (Gazelle-Halbinsel) und Neu-Irland (Neu-Mecklenburg) ist um so bedauerlicher, als bei den vielen Ähnlichkeiten dieser Gebiete nicht mehr entschieden werden kann, wohin die Gegenstände gehören. Uns interessieren von dieser Tafel namentlich Nr. 8 und 9, zwei Grasringe aus ganz schmucklosem Geflecht und Nr. 18, eine Regenkappe. Leider geht auch hier sowohl aus der Farbengebung wie aus der Zeichnung der bunten Streifen hervor, daß die Kappe ungenau wiedergegeben ist. Die Vorderkanten machen den Eindruck eines Geflechtes, das bei der Kappe technisch unmöglich ist, mit den Strichen auf den bunten Streifen scheint irgend eine Zeichnung angedeutet zu sein. Doppelt überrascht es daher, daß auf dem oberen Rande der Kappe mit aller nur wünschbaren Deutlichkeit unser „Pfeifenmuster" (Abb. 60 S. 44) wiedergegeben ist. — Die ethnographische Stellung der Bootverzierung Taf. 23 Nr. 9 ist zweifelhaft, doch möchte ich im Hinblick auf die „Idole" auch an ihrer Treue zweifeln.

Eine weitere Schwierigkeit, aufzuklären, ob wir es mit wörtlichen oder mit übertragenen Bedeutungen zu tun haben, liegt darin, daß es uns an einem objektiven Maßstabe für die Begriffe „Naturtreue" und „Stilisierung" fehlt. Soweit ich die einschlägige Literatur übersehe, scheint man die Unterschiede dieser Begriffe für so selbstverständlich gehalten zu haben, daß man gar nicht näher auf sie eingegangen ist, und doch wäre mancher zwecklose Streit

[1]) Vgl. aber S. 131 unten.
[2]) Vgl. z. B. Taf. 24 mit den Bildern der Eingeborenen in Neu-Mecklenburg. Die Betrachtung eines alten Reisewerkes belehrt wie nichts anderes über den unschätzbaren Wert der Photographie.
[3]) Neu-Mecklenburg S. 130.

erspart worden, wenn man zuvor erörtert hätte, was als naturgetreu und was
als stilisiert anzusehen ist. Die Entscheidung darüber hängt durchaus von der
Persönlichkeit des Beschauers ab. Statt abstrakter Erörterungen will ich einige
Beispiele geben. Ein Bild, das nicht zuletzt seine „Naturtreue" weltberühmt
gemacht hat, ist der Dürersche Holzschuher in der Berliner Galerie, und von
den Einzelheiten des Bildes genießen die Augen noch einen besonderen Ruf.
Nun vertiefe man sich einmal in die Regenbogenhaut eines lebenden Menschen-
auges! Unsre abendländischen Sprachen haben sie nach dem zartesten Farben-
spiele der Natur benannt, und der Glanz ihrer Sammetfalten wird noch da-
durch verklärt, daß sie uns aus einer hellen Flüssigkeit entgegenschimmert wie
ein Vergißmeinnicht-Stern, der in einem klaren Wiesenbache untergetaucht ist.
Wie roh ist bei genauem Zusehen die viel gerühmte Darstellung gegenüber
ihrem Vorbilde! Dann trete man in derselben Galerie vor Rembrandts er-
schütterndes Selbstbildnis aus dem Jahre 1668 und schaue ihn aus nächster
Nähe an. Wie, diese schweren dunklen Farbenflecke, die grob und sinnlos
durcheinander zu laufen scheinen, sollen Augen darstellen? Aber wir brauchen
uns nur wenige Schritte von beiden Bildern zu entfernen, und es bannen uns
zwei Augenpaare, so ausdrucksvoll und unvergeßlich, wie sie uns im Leben
sehr selten begegnen. Dem Einen erscheinen ein griechischer Torso und
eine kleine Rembrandtsche Radierung naturgetreu, der Mehrzahl aber eine
Wachsfigur und ein grellbunter Öldruck. Fast in jedem Jahrhundert unserer
vergleichsweise kurzen europäischen Kunstentwicklung hat der Begriff der
„Naturtreue" gewechselt. Sehr schön führt dies Wölfflin[1]) für die italienische
Kunst aus. „Vasari hat über Masaccio ein Wort, das trivial klingt: Er habe er-
kannt, sagt er, daß die Malerei nichts anderes sei als die Nachahmung der
Dinge, wie sie sind. Man kann fragen, warum das nicht ebensogut von Giotto
hätte gesagt werden können. Es liegt wohl ein tieferer Sinn in dem Satz. Was
uns jetzt so natürlich scheint, daß die Malerei den Eindruck der Wirklichkeit
wiedergeben solle, war es nicht immer. Es gab eine Zeit, wo man diese For-
derung gar nicht kannte, deswegen nicht, weil es von vornherein unmöglich
schien, auf der Fläche die räumliche Wirklichkeit allseitig zu reproduzieren.
Das ganze Mittelalter hat so gedacht und sich mit einer Darstellung begnügt,
die nur Anweisungen auf die Dinge und ihr Verhältnis im Raum enthielt, aber
durchaus nicht mit der Natur sich vergleichen wollte. Es ist falsch, zu glauben,
ein mittelalterliches Bild sei jemals mit unseren Begriffen von illusionärer
Wirkung angesehen worden. Gewiß war es einer der größten Fortschritte der

[1]) Die Klassische Kunst S. 8.

Menschheit, als man anfing, diese Beschränkung als ein Vorurteil zu empfinden, und an die Möglichkeit glaubte, trotz ganz verschiedener Mittel in der Wirkung doch etwas zu erreichen, was dem Eindruck der Natur gleichkäme. Einer allein kann solche Umbildungen nicht vollziehen, auch eine Generation nicht. Giotto hat manches getan, Masaccio aber hat soviel dazugefügt, daß man wohl sagen kann, er zuerst sei durchgebrochen zu der „Nachahmung der Dinge wie sie sind". — Nehmen wir an, ein Bild von Jakob Ruisdael und das eines modischen Freilichtmalers stellen eine Landschaft aus dem nämlichen niederdeutschen Gau dar. Ein Unbefangener, der das nicht weiß, würde sicherlich nicht auf den Gedanken kommen, daß beiden Malern dasselbe Stück Natur als Vorbild gedient hat. Über gewisse Bilder der letzten Jahre müssen wir uns erst aus dem gedruckten Ausstellungverzeichnis belehren, was sie darstellen sollen, weil man sonst im Zweifel bliebe, ob man ein „Blühendes Mohnfeld" oder „Blutspuren im Schnee" oder „Emmentaler Kühe" vor sich hat. In besonders schwierigen Fällen läßt den nicht eingeweihten Laien, für den ein Hund und ein Schaf noch zwei verschiedene Tiere sind, sogar der Katalog im Stich, wobei der weitere Verlauf der Angelegenheit vom Temperament des Beschauers abhängt. Trotzdem behaupten die Schöpfer so vielsagender Gemälde, auch sie malten naturgetreu, ja eigentlich allein naturgetreu, denn erst sie hätten es versucht, den reinen, unmittelbaren Eindruck wiederzugeben, den die Natur auf sie mache. Die psychologische Erklärung dieser Erscheinung ist in einer Beobachtung von Lange enthalten, die Levinstein[1]) anführt: „Interessant ist es, daß das Kind trotz der großen Proportionsfehler und sonstigen Verzeichnungen, die es begeht, doch durch sie in Illusion versetzt wird. Das bestätigt nur, daß der Genuß am Bilde nicht von seiner objektiven Übereinstimmung mit der Natur sondern von der subjektiven Ähnlichkeit mit dem Vorstellungsbild, das sich der Beschauer von ihr macht, abhängt." — Ich selbst erinnere mich einer alten Frau, die alle ihre Kinder und Kindeskinder bis auf eines verloren hatte. Als auch ihr letzter Enkel aus voller Gesundheit heraus gestorben war, behütete sie die Kritzeleien, die das Bübchen mit Kreide auf eine Wachstuchdecke gemalt hatte, mit unendlicher Liebe, wiederholte jedem Besucher die Erklärungen, die der Kleine zu seinen Zeichnungen gegeben hatte, und gegen die schönsten Gemälde wären sie ihr nicht feil gewesen. Erst wenn wir jegliche Kunst als ein bloßes Symbol der Wirklichkeit auffassen, erklären sich mühelos alle Verschiedenheiten und Widersprüche im Urteil über das, was naturwahr und schön ist.

1) l. c. S. 54.

Besonders schlagend erhellt die Verschiedenheit der subjektiven Auf-
fassung aus einem Versuche, der von General Pitt-Rivers stammt und von
Balfour erweitert wurde.[1]) Er hatte eine Schnecke gezeichnet, die auf einem
Zweige kroch und ließ dieses Blatt in der Weise nachzeichnen, daß jede folgende
Person immer nur die Wiedergabe des Vorgängers als Vorlage erhielt. Im Ver-
lauf von 12 bis 15 Nachzeichnungen, trennte sich allmählich das Gehäuse von
der Schnecke und wurde zu einer Art Buckel auf dem Zweige. Schließlich
verwandelte sich die Zeichnung vollkommen. Der Künstler war auf dieser
Stufe der Wiederholung überzeugt, daß die Zeichnung einen Vogel darstelle
und sah die ursprünglichen Fühler der Schnecke als einen gegabelten Vogel-
schwanz an. Die äußersten Enden der Reihe glichen sich nicht im geringsten,
obwohl in keinem Falle zwei benachbarte Zeichnungen sehr unähnlich waren.

Die richtige Perspektive erscheint uns als Vorbedingung der Naturwahr-
heit eines Bildes, aber sicherlich war man schon vor der Entdeckung der
Perspektive überzeugt, naturgetreu zu malen, wie das bekannte Geschichtchen
von Xeuxis und Parrhasios beweist. Von den in irgend eine „Manier" ver-
fallenen Künstlern aller Zeiten ist es den später Lebenden ohne weiteres klar,
daß sie „stilisiert" haben, aber jenen Künstlern selbst und ihren bewundernden
Zeitgenossen erschienen grade die „manierierten" Werke als Natur oder noch
mehr, als verbesserte Natur. Das japanische Ideal von Frauenschönheit ist
allbekannt, aber welcher Europäer vermag zu sagen, ob die unbeeinflußten japa-
nischen Meister die Frau wirklich so sahen oder ob sie das Geschaute erst
nachträglich in ihren charakteristischen Stil ummodelten? Ist die Frage also
schon bei unsern Stammesverwandten und bei fremden Völkern mit einer hoch
entwickelten Literatur, die uns ihr Denken und Fühlen offenbart, nicht objektiv
zu entscheiden sondern in ihrer Beantwortung lediglich vom Gefühl des Be-
schauers abhängig, so müssen wir uns jeglichen Urteils enthalten, was
für die „Wilden" naturgetreu und was „stilisiert" ist, da wir, ehrlich
gestanden, über ihr höheres Seelenleben, von dem die Kunst einen Teil aus-
macht, so gut wie gar nichts wissen. Sind wir von den Eingeborenen erst ein-
mal auf die Fährte gebracht, dann springt uns, wie bei einem Vexierbilde,
manches Gebilde mit verblüffender Deutlichkeit immer wieder in die Augen,
was uns vorher als unverständliches Liniengewirr oder als „abstraktes Ornament"
erschien, wie z. B. der große Fisch in der Mitte des Bodens von Pores Schale
(Taf. IV 1 e) oder die Haizahnwaffen auf den von Durour-Insulanern beschnitzten
Rudern (Taf. XI 1 b).

[1]) Nach Haddon l. c. S. 311.

Das jüngste Erzeugnis der Kunst ist das Plakat, das sich die Aufgabe stellt, bei billigster Herstellungsweise auf möglichst weite Entfernung selbst noch im tosenden Lärm unsrer Großstädte die Aufmerksamkeit der Vorüberhastenden auf sich zu ziehen und für einen Augenblick zu fesseln. Dieser Zweck nötigt den Künstler, bei der Darstellung nur das unumgänglich Notwendige zu berücksichtigen und seine Gestalten in einem bisher nicht gekannten Grade zu vereinfachen. Hier offenbart sich besonders klar, wie fließend die Übergänge zwischen naturgetreuer und stilisierter Wiedergabe sind, und es wäre eine ebenso scherzhafte wie dankbare Aufgabe, moderne Plakate und Kunstwerke der „Wilden" einander gegenüberzustellen. An fruchtbaren Anregungen würde es für beide Teil nicht fehlen.

Aber nicht nur der Umstand kommt in Betracht, daß unsre subjektive Kunstauffassung von derjenigen unsrer Gegenfüßler abweicht, sondern w i r leben ja auch objektiv in einer anderen Welt wie sie, und viele Dinge, die ihnen alltäglich oder notwendig oder lieb sind, kennen wir überhaupt nicht, so daß wir also auch nicht wissen können, wann und wo man sie darzustellen beabsichtigt. So sind z. B. die Verschlußdeckel der Schnecke Turbo pethiolatus (Taf. VII 12) auch bei uns ziemlich bekannt, weil sie ihrer Gestalt und ihres grünlichen Glanzes wegen gern als Augen von Südsee-Tanzmasken, (auch als Jackenknöpfe für Tropenanzüge) verwendet werden, aber welcher weiße Mann außer vielleicht einigen Zoologen hat darauf geachtet, daß auf der flachen Unterseite durch den Ansatz des Muskelfleisches eine Spirallinie entstanden ist. Die Bewohner von Kandaß und Pugusch kennen keine Tanzmasken mit eingesetzten Augen, aber die Schnecke ist, in ihrem eigenen Gehäuse gekocht, ein Leckerbissen für sie, und als Vorbild der von ihnen dargestellten Spiralen und konzentrischen Kreise bringen sie dem Fragenden den Verschlußdeckel mit der Spirale, die ebenso wie die Schnecke selbst *kiombo* heißt. Daß der Barriai Pore auf seiner Schale (Taf. IV 1 f) einen Tanzschmuck darstellen wollte, können wir schon deshalb nicht wissen, weil wir bisher noch keine Kunde davon hatten, daß die Barriai solchen Schmuck besitzen, ja wir können sogar aus der künstlerischen Darstellung auf ethnographisch noch unbekannte Stücke schließen, z. B. eben auf den Tanzschmuck, den die Barriai und die Siassi-Insulaner im Oberarmband tragen (Taf. IV 1 f und Taf. VIII 1 bb). P o r e hat auf einem Ruder (Taf. XII 1 b) dargestellt, wie ein Mann einen Fisch greift und vor seinen Mund hält. Der Vorwurf erscheint so seltsam, daß man geneigt sein könnte, ihn ähnlich zu erklären, wie den „Kampf eines Skorpions mit einem Taschenkrebse" (s. S. 35), und doch ist jene Art des Fischfangs bei den Barriai üblich, wie ich selbst beobachtet habe [1]); „Eines Tages kamen S e l i n und ich

[1]) Globus l. c. S. 208,

an einer Süßwasserlache vorbei. Plötzlich wirft er Tasche, Messer und Herbarium weg, springt ins Wasser, taucht unter — und im nächsten Augenblick zappelt ein Fisch vor meinen Füßen. Erst nachher begriff ich, was geschehen war. Selin war vor den Fisch gesprungen, hatte ihn zwischen seine Hände schwimmen lassen, diese zusammengedrückt, den Fisch noch unter Wasser hinter die Kiemen gebissen und ihn aufs Trockne geschleudert." Offenbar erfordert diese Art zu Fischen eine große Geschicklichkeit, und vielleicht ist sie grade deshalb in der bildenden Kunst der Barrial verherrlicht. Diese wenigen Beispiele mögen genügen, um zu zeigen, daß zur Beurteilung der Kunst eines Stammes die Kenntnis seines ganzes Kulturbesitzes erforderlich ist.

Unmittelbare Beobach-tung.

Nun bleibt uns nur noch ein Weg, um zu entscheiden, ob die heutigen Bewohner des Bismarck-Archipels stilisieren, oder ob ihre Kunstmotive der Natur entspringen: Die unmittelbare Beobachtung solcher Künstler. Es ist bereits früher erwähnt, daß die Kunstwerke der Sammlung nicht Originale in unserem Sinne des Wortes sind sondern Wiederholungen überkommener Vorwürfe, deren Alter völlig unbekannt ist, und ich selbst habe niemals ein Muster machen sehen, was nicht auch alle übrigen Stammesgenossen kannten. Ist es also das Bewußtsein des ursprünglichen Vorgangs oder bloße Selbsttäuschung, wenn die Leute angeben, sie schüfen ihre Kunstwerke unmittelbar nach Vorbildern, die ihnen die Natur liefere? Erkennen wir das unmittelbare Schaffen nach der Natur als richtig an, dann liefern die angeführten Aussprüche eine ungezwungene psychologische Erklärung des Kunstschaffens, der nur hinzuzufügen ist, daß gegenwärtig aus mannigfachen Gründen, die S. 80 angedeutet sind, die Nachahmung gegebener Vorbilder vorgezogen wird. Betrachtet man die Angaben als Selbsttäuschung, dann setzt man voraus, daß die jetzt herrschenden Bedeutungen erst nachträglich in die Kunstschöpfungen hineingesehen worden sind. In diesem Falle aber würde nicht nur die Psychologie des ursprünglichen Schaffens vergessen worden, sondern folgerichtig auch eine neue Auslegung des veränderten seelischen Vorganges aufgekommen sein, und diese Wandlung müßte allenthalben nicht bloß versucht worden sein sondern sich auch allgemeine Geltung verschafft haben. Zu so gewaltsamen Folgerungen nötigt die Annahme eines Bedeutungwechsels! Meine Auffassung schließt natürlich keineswegs aus, daß ein ursprünglich der Natur abgelauschtes Bildmotiv nachträglich auch in ein technisch entstandenes Muster „hineingesehen" wurde.

Für mich ist es hauptsächlich der Umstand, daß ich diese Angaben erhielt, ohne daß ich danach fragte, der Tonfall, worin man davon als von etwas ganz Selbstverständlichem redete, und die Unabhängigkeit der Aussagen, woraus

ich schließe, daß ihnen der so überaus naiv geschilderte seelische Vorgang wirklich zu Grunde liegt. Einige andere Aussprüche stützen meine Auffassung wenigstens mittelbar. Jonni, ein sehr intelligenter Mann aus Laur[1]) hatte für mich einige Gegenstände beschnitzt. Als ich ihn nach der Bedeutung fragte antwortete er mir das eine mal: This fellow belong Aitogarre, me look him belong him, me no sabe (ich habs dem Siassi Aitogarre abgeguckt, ich weiß nicht, was es bedeutet) und das andere mal: Me no sabe, Buka he make him, me look him (ich weiß nicht, ein Buka hats gemacht und dem hab ichs abgesehen). Als ich in Lamassa nach der Bedeutung des Musters auf dem breiten Oberarmbande aus Doklan (Taf. X 11) fragte und als ich Seliku[2]) aus Lamassa das von dem Barriai Pore beschnitzte Ruder (Taf. XII 1) zeigte, erhielt ich die gleiche Antwort: Me no sabe! Belong other fellow place (ich weiß nicht, das stammt aus einer anderen Gegend). Die Leute sind also keineswegs sofort mit dem „Hineinsehen einer Bedeutung" bei der Hand! Einen unmittelbaren Beweis aber scheint mir Selins Zeichnung eines Menschen (Abb. 44 S. 30) zu sein. Als ich ihn aufforderte, einen Mann darzustellen, zeichnete er bei dieser beabsichtigten Naturnachahmung das Gesicht in genau derselben Form, die z. B. auf seinem Ruder (Taf. XII 2) wiederkehrt und für die Kunst der Barriai überhaupt typisch ist. Wäre es nicht bequemer für ihn gewesen, die Augen durch Punkte oder Kreise anzudeuten als in dieser umständlichen, starr überlieferten Form? Dagegen ließe sich nur einwenden, daß die Barriai, sich selbst überlassen, überhaupt nicht daran denken, einen Menschen darzustellen und daß Selin, plötzlich vor diese ihm fremde Aufgabe gestellt, durch den Sprachklang verleitet, eben das „Matada", das heißt das Augenmuster, in das beabsichtigte Gesicht hineinzeichnete.

Die Geschicklichkeit der einzelnen ist natürlich ungleich. So habe ich z. B. von den Einbaumaufsätzen alle Übergänge gesehen von steifer unbeholfener Linienführung bis zu dem schönen freien Schwung, der die Aufsätze 1—6 auf Taf. VII auszeichnet. Mañin aus King, der den Schild Nr. 7 auf Taf. XIII geschnitzt hat, aber leider auf tragische Weise zu Grunde ging,[3]) bevor er noch mehr für mich arbeiten konnte, war entschieden künstlerisch begabter als die andern Männer aus King. Wie weit sich eine besondere Begabung dem altüberlieferten Stil gegenüber behaupten oder gar schöpferisch auftreten kann, darüber habe ich nichts beobachtet. In King und Lamassa sah ich je einen neugedichteten Tanz aufführen, doch kann das „Neue" darin nicht bedeutend ge-

[1]) Näheres über ihn s. Neu-Mecklenburg S. 21.
[2]) Näheres über ihn und seine tragikomische Geschichte s. Neu-Mecklenburg S. 109.
[3]) Neu-Mecklenburg S. 115.

wesen sein, denn der Gesamteindruck war derselbe wie bei den hergebrachten
Werken dieser Art: es handelte sich, wie auch bei uns gewöhnlich, um Epigonen-

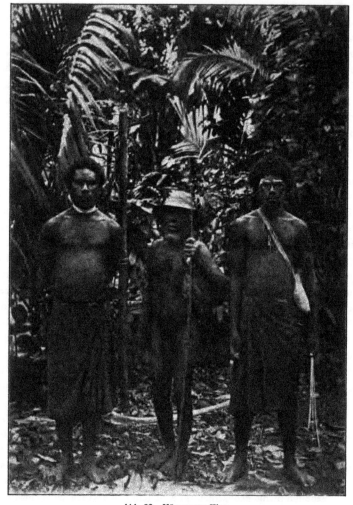

Abb. 80. Männer aus King.

Tongilam (S. 117). Rambon (S. 58). Mañin (S. 87).

schöpfungen. Aber eben so wenig wie bei uns das Volk die Volkslieder
gedichtet hat sondern einige wenige wirkliche Dichter, deren Namen leider

verschollen sind, grade so wenig wird in der Südsee der ganze Stamm die Kunst fördern. Ich denke es mir als eine der reizvollsten, wenn auch schwierigsten Aufgaben der ethnographischen Forschung, in die Psychologie des Individuums einzudringen, namentlich solcher Köpfe, die ihre Umgebung überragen Dieses Unterfangen ist keineswegs so hoffnungslos wie Grosse.

Abb. 81. Tompuan und Pallal aus Lamassa.

glaubt.[1]) Ausblicke der Art, wenn auch in den bescheidensten Anfängen, haben sich mir beim Studium der Barriai[2]) ergeben. Vielleicht könnten Beobachter wie Parkinson oder Missionare, die jahrelang unter einem Stamme leben, schon

[1]) l. c. S. 12.　　[2]) Globus l. c.

heute wichtige Aufschlüsse liefern, ob noch jetzt neue Vorwürfe zu den über
kommenen hinzuerfunden werden. Die geringe Wahrscheinlichkeit aber, daß in
einem Südseestamm ein Genie oder auch nur ein überragendes Talent auftritt,
und daß es ihm gelingt, seine Eigenheit zur vollen Reife zu bringen, ist bereits
früher erörtert. — Aus diesem Grunde
möchte ich auch folgende Angabe nur
mit äußerster Vorsicht aufnehmen.
„Von den Stämmen in Victoria (Austra-
lien) berichtet Brough Smyth[1]): Bei
der Verzierung ihrer Mäntel kopierten
sie die Natur. Ein Mann sagte Bulmer,
daß er seine Ideen aus der Beobach-
tung von Naturgegenständen schöpfte.
Er hatte die Marken auf einem Holz-
stücke kopiert, die von einer Larve,
die man Krang nennt, herrühren; und
von den Schuppen der Schlangen und
der Zeichnung der Eidechsen leitete
er neue Formen ab." Hier mögen die
Bilder von einigen unsrer Künstler
Platz finden.

Vorläufiges
Ergebnis.

Abb. 82. Selin. Pore.

Das Ergebnis unsrer bisherigen Aus-
führungen ist also leider sehr gering
und läßt sich folgendermaßen zusam-
menfassen: Ob die von den Bis-
marck-Insulanern angegebenen
Bedeutungen ursprünglich oder
übertragen sind, läßt sich nicht
allgemein entscheiden. Nur von
Fall zu Fall und unter Berück-
sichtigung aller Nebenumstände
läßt sich angeben ob die eine
oder die andere Annahme wahr-
scheinlicher ist. Auch Rück-
schlüsse auf den Ursprung der Kunst überhaupt erheben sich nicht
über einen mehr oder weniger hohen Grad von Wahrscheinlichkeit.

[1]) Grosse l. c. S. 117.

Es liegt uns nun ob, diese Einzelheiten zu untersuchen, und wir beginnen damit, die **einfachsten Formgebilde**, die in unsrer Sammlung vorkommen, der Reihe nach zu betrachten.

1. **Punkte oder Farbenflecke** finden wir als Meerleuchten auf **Selins** und **Pores** Booten (Taf. IX 4 a und 5 a), als Zeichnung der Schnecke Conus litoralis (Taf. XI 8) auf der Keule und mehreren andern Stücken aus Durour (Taf. XI 7 und Abb. 29 S. 22), endlich nach der Deutung eines Buka als Sterne auf einem Schilde aus King.

2. **Die graden Linien** tragen stets die Spuren des Kampfes der unvollkommenen Hülfsmittel mit dem spröden Material an sich und sind daher niemals ganz regelmäßig.[1]) Sie sind vertreten als Kokoswurm auf einem Stocke aus Kait (Abb. 19 S. 15), als See bei Wind und Regen, als Fasernetz an den Blattscheiden der Kokospalme und als Alang-Alanggras auf einem Büchschen aus Beliao (Abb. 83 S. 101), als Dachtraufe[2]) auf **Pores** Ruder (Taf. XII 1 a d), als Zähne auf einem Bett aus King und als Korallenäste auf **Manins** Schild (Taf. XIII 6 und 7), als Oberarmband auf einer Tanzaxt aus Kalil (Abb. 48 S. 33), als Hautzeichnung des Fisches *tintablañ* auf einem Totenkahn aus Lambom, als Nase auf einigen Tanzhölzern aus Lamassa (Taf. II 12, 13 und 15), ebenda als Tatauierung an den Schläfen und endlich als Ziernarben an zwei Spazierstöcken aus Kait (Abb. 19 S. 15).

3. **Bogen und unregelmäßig gekrümmten Linien** begegnen wir als Mond im ersten und im letzten Viertel auf einem Bett aus Balañott (Abb. 12 a S. 12), als Galipnuß unter den Tatauiermustern von Abb. 30 S. 23, als Nachahmung einer Tanzbemalung auf einer Tanzkeule aus Lamassa (Taf. II 17), als Perlmuttmuschel auf Bootaufsätzen aus Watpi auf Neu-Lauenburg und Waira (Taf. VII 1 und 2), als Bogen auf **Selins** Boot (Taf. IX 4 c b) und als Fischeingeweide auf einem Speere aus Laur, der vermutlich aus Neu-Hannover stammt (Abb. 21 S. 17).

4. **Schlangen- oder Wellenlinien** erblicken wir als Meereswellen auf **Selins** und **Pores** Booten (Taf. IX 4 a und 5 a).

5. Ungemein häufig ist die **Zickzacklinie** zunächst als der schwebende Fregattvogel, das *daula*-Motiv, dessen Vorkommen schon auf S. 10 besprochen worden ist. Außerdem finden sich Zickzacklinien als Schlangen oder Eidechsen auf einem Büchschen aus Beliao (Abb. 83 S. 101) auf den Kämmen aus Barrial und Siassi (Taf. V 3 und 5), auf **Aitogarres** Boot (Taf. VIII 1 d), auf **Pores** Boot

[1]) Am besten ersichtlich auf Abb. 83 S. 101.

[2]) Ein interessantes Gegenstück bei Haddon l. c. S. 120: ein Regenwolken-Ziegel von den Tusayan-Indianern, auf dem der Regen durch schräge grade Linien dargestellt ist.

(Taf. IX 4 c d) und Schale (Taf. IV 1 h), auf Kalogas Ruder (Taf. XII 4 a c) und
auf dem Bett aus King (Taf. XIII 6). Hier ist die Malerei an dem aufgesperrten
Rachen und der roten Zunge als wirkliche Schlange kenntlich. Ferner bedeutet
die Zickzacklinie auf einer Regenkappe aus Kalil Fischgräten (Taf. III 3), als
Schwimmholz eines Netzes aus Wunamarita eine Schlingpflanze (Taf. X 7), auf
Selins Ruder die Zacken des Pandanusblattes (Taf. XII 2a) und Pores Ruder
die Saugnäpfe eines Seetieres (Taf. XII 4 b). Die eingebrannten Zickzacklinien
auf einer Kokosrapel aus Durour (Abb. 53 S. 37) wurden *palu* genannt, doch
habe ich leider die Bedeutung dieses Wortes nicht ermitteln können.

6. Die Spirale[1]) hat stets nur 1 oder 2 Windungen, ist also nicht sehr
entwickelt. Sie kommt am häufigsten vor als Verschlußdeckel von Turbo
pethiolatus (S. 20), nächstdem als Farnsproß (S. 26) und als Schmetterlingsfühler
auf einem Bootaufsatz aus Lamassa (Taf. VII 6) und einem Ruder aus Kait
(Taf. XII 1 b h). Das sehr schöne Spiralgehäuse der Schnecke *gompúll* (Abb. 30
S. 23) ist in der Tatauierung an der Nase und am Kinn eigentlich nicht mehr
als Spirale zu bezeichnen.

7. Dem Kreise begegnen wir als *kiombo,* d. h. der Spirale des Ver-
schlußdeckels von Turbo pethiolatus auf dem Schilde aus King (Taf. XIII 7).[2])
Wie leicht übrigens eine Spirale mit feinen Linien und mit vielen engen Win-
dungen als ein System konzentrischer Kreise erscheinen kann, zeigt ein Blick
auf Taf. VII 13, den Verschlußdeckel einer anderen Schnecke. In Wirklichkeit
ist der Eindruck noch viel täuschender als auf dem Bilde. Das würde eine
überraschend einfache Erklärung zu Haddons Ausspruch sein[3]): „Die Spirale
hat eine starke Neigung, zu konzentrischen Kreisen zu entarten.'' Wider alles
Erwarten wurden Kreise nur in Lamassa als „Augen" bezeichnet und zwar auf
den Tanzstäben (Taf. II 12, 13 und 15). Dabei ist zu berücksichtigen, daß
matana auch noch Loch, Spitze, Brustwarze, After, Masche und anderes be-
deutet.[4]) Den Stirnschmuck aus der Nautilus-Schale (Abb. 54 2 S. 39) deuten
Kreise auf einem Tanzstab aus Lamassa (Taf. II 15) und auf einer Maske aus King
an (Taf. XIII 3). Die wahrscheinlich eingebrannten, vielleicht auch mit Kalk
geätzten Flecke auf einer Stirnbinde aus Lamassa (Taf. X 13), die als *añoll-
kiombo* gedeutet wurden, stehen infolge ihrer Herstellungstechnik in der Mitte
zwischen Kreisen und einfachen Tupfen.

[1]) Goodyear leitet die Spirale der Melanesier von den Indern ab und sagt: den Polynesiern
fehlt die Spirale vollkommen (nach Haddon l. c. S. 67)!!
[2]) Über Ammoniten als prähistorische Spiralmuster s. Wörmann l. c. S. 38.
[3]) Haddon l. c. S. 93.
[4]) Über die Seltenheit des wirklichen Augenornamentes in meiner Sammlung s. S. 32.

8. Winkel und zwar immer nur spitze finden sich als Blätter einer Caryota- und einer Calamuspalme auf einem Bett auf Kait (Abb. 36 S. 26) und einem aus Balañott (Abb. 12 S. 12) als Krebsspuren auf einer aus Umuddu stammenden und einer von einem Barriai bestickten Regenkappe (Taf. III 3 und 16), wahrscheinlich als Haikiemen (*garrgarra na báiowa*) auf einem Bogen (Abb. 26 S. 19) und auf dem Schwimmholz einer Haifalle[1]) aus Laur, endlich als Männerarme und als Gräten des Fisches *lal* auf einem Schilde aus King (Taf. XIII 8). Die verschiedenen Winkel, mit Ausnahme der als Männerarme bezeichneten, weisen keine charakteristischen Unterschiede auf. Ob es sich um Willkür in der Benennßung oder um Feinheiten in der Ausführung handelt, die unserm Auge entgehen, vermag ich nicht zu sagen.

9. Entsprechend den Winkeln sind auch die vorkommenden Dreiecke meist spitzwinklig und beinahe stets gleichschenklig. Wir treffen das Dreieck als Haizahn auf dem Bohrer und einem Bogen aus Laur (Abb. 23 und 26 S. 18 und 19), als Entenmuschel (Taf. VII 11) vielfach in Kandaß und Pugusch, wie S. 20 ausgeführt ist, als Schmetterling, der mit gefalteten Flügeln dasitzt, auf einem Bootaufsatz (Taf. VII 3), einem Bogen (Abb. 26ı S. 19) und einem Ausleger (Abb. 24 S. 18) sämtlich aus Kalil, als Blatt einer kleinen Farnart auf einem Brett von der Gazelle-Halbinsel (Abb. 87 S. 108), als Kopfschmuck der Leute von Siassi auf einem Kamm (Taf. V 5c) und bei den Barriai als Zacken von Tridacna gigas (Taf. V 13), worüber schon auf S. 20 gesprochen ist.

10. Von Vierecken läßt sich das Rechteck nur auf Aitogarres Boot (Taf. VIII 1 bb) als Oberarmschmuck und auf Selins Boot (Taf. IX 5 bɾ) als Stirnschmuck nachweisen, doch bildet es hier schon den Übergang zu Tupfen oder einfachen Farbflecken. Die Bezeichnung der Rechtecke auf dem Schilde (Taf. XIII 8) konnte ich nicht erfahren, doch entspricht ihnen vielleicht auf dem Vorbilde eine Beflechtung mit Rotang.

11. Die Raute findet sich als die Frucht *talisse* (Taf. III 19) in Laur, Kandaß und Pugusch verbreitet (s. S. 25), ferner als Kopf des Fisches *lal* und als *mámbe*, d. h. geflochtenes Schlußstück mancher Muschelgeldschnüre auf einem Schilde aus King (Taf. XIII 8). Die Bemalung eines Tanzfisches aus Lamassa erscheint auf Taf. I 21 als Rauten, doch ist jede Raute aus zwei Dreiecken (Entenmuscheln) zusammengesetzt, die von der etwas erhabenen Mittelrippe ausgehen.

12. Das Kreuz fehlt vollständig. Daß die Darstellung auf Mañins Schilde (Taf. XIII 7 b) nicht als solches zu betrachten ist, geht schon aus der „Augen-

¹) Neu-Mecklenburg Abb. 61 S. 66.

darstellung" auf der anderen Seite des Schildes (7 a) hervor, wo dem „Kreuze"
eine „Sternfigur" entspricht. Obwohl ich nicht angeben kann, was die Füllung
der Kreise bedeuten soll, (denn das Ganze wurde als *kiombo* bezeichnet) zeigt
das Beispiel doch, wie sehr wir uns hüten müssen, „Muster" zu sehen, die
unserm Auge zwar geläufig, den Primitiven aber fremd sind.

13. Ebenso fehlt der Mäander, wenn man nicht grade die Kopfbänke auf
Pores Ruder als eine ungefähre Andeutung davon betrachten will.[1])

Nach diesen Darlegungen würde es nicht mehr befremden, wenn wir
fänden, daß die Kunst mancher Stämme lediglich aus einfachsten Formgebilden
bestünde und somit „naturgetreu" wäre, obwohl sie völlig den Eindruck von
„geometrischer Ornamentik" machen würde. Man brauchte nur anzunehmen,
daß sich die primitiven Künstler unter dem Einfluß der unvollkommenen Werk-
zeuge und des widerspenstigen Materials sich nach unendlichen Mißerfolgen
darauf beschränkt hätten, diejenigen Erscheinungen der Außenwelt darzustel-
len, die sich durch die stets gelingenden und darum sich gleichsam von selbst
empfehlenden einfachsten Formgebilde ausdrücken ließen. Dabei gelang es etwa
dem einen Künstler einen Haifischzahn, dem andern einen sitzenden Schmetter-
ling, dem dritten eine Entenmuschel, dem vierten die Zacken der Riesenmuschel,
dem fünften, einem nordamerikanischen Indianer, ein Zelt wiederzugeben: das
Bild, das Kunstwerk erhielt bei allen dieselbe Form, jene, die wir Dreieck
nennen, und war doch dem Inhalt, also dem Wesen nach unendlich verschieden.
Wie erklärt sich dann aber, daß z. B. in der Kunstprovinz Neu-Mecklenburg fast
alle einfachsten Formgebilde zu finden sind, während in Tonga-Samoa nur grad-
linie Formgebilde auftreten und auf Neu-Seeland fast ausschließlich die krumme
Linie herrscht? Dies ist eines der dunkelsten Kapitel der sogenannten primi-
tiven Kunst. Keine der vorhandenen Theorien reicht aus, und zwar stößt die
Herleitung der Vorwürfe aus der Technik und ihre Auffassung als Rückbildungen
höherer Darstellungen auf genau dieselben Schwierigkeiten wie die unmittelbare
Ableitung aus der Natur. Vielleicht böte eine im großen Stile durchgeführte
vergleichende Untersuchung der einfachsten Formgebilde den Schlüssel zur
Lösung des Rätsels. Es wäre zu ermitteln, wo und unter welchen äußeren
Bedingungen der sogenannte ornamentale Stil vorkommt, wo er rein auftritt,
und wo gemischt mit freierer Kunstübung (z. B. in der Höhlenkunst der Dor-

[1]) Vorstehende Gruppierung ist bis zu einem gewissen Grade willkürlich. So ist es bei
manchem Gebilde zweifelhaft, ob man es zu den Winkeln oder zu den Dreiecken zählen soll.
Manche grade Linien hätten ebenso gut bei den Vierecken Platz finden können, z. B. die See
bei Wind und Regen und das Fasernetz von den Büchsen aus Beliao. Ein Beweis mehr, daß
unsere Abstrakta und jene Konkreta sich nicht decken!

dogne). Besonders schwierig dürfte zu erklären sein, warum sich unter äußerlich so gleichartigen Verhältnissen und bei naher Rassenverwandschaft der Stämme wie in Polynesien so scharf verschiedene Stilarten ausgeprägt haben. Sollte dies auf einige frühe Genies zurückzuführen sein, gegen deren überwältigendem Einfluß sich keiner der später Lebenden mehr durchsetzen konnte? Und wie ist dieser Beschränkung oder Armut gegenüber der ungebändigte Formenreichtum der Siassi-Insulaner und der Barrial zu deuten, der vielleicht noch viel größer ist als er nach den wenigen Stücken unsrer Sammlung zu sein scheint. Hier verliert sich alles im Nebel der Mutmaßung.

Trotzdem ergeben sich aus unsrer Analyse der einfachsten Formgebilde Stil der eineinige grundsätzliche Folgerungen, die uns ein gutes Stück weiter führen. Wenn fachsten Formgebilde. erst einmal, vermutlich im Laufe einer sehr langen Entwicklung eine Anzahl einfachster Formgebilde entstanden sind, die sich auch mit den dürftigsten Hülfsmitteln bequem und darum auch von allen Unbegabten wiedergeben lassen, kann man sich leicht vorstellen, daß ihre stete mechanische Wiederholung selbst Freude macht und außerdem grade durch ihre Regelmäßigkeit erfreuliche Werke hervorbringt. Vortrefflich sagt Haddon[1] von ihnen: „Gewisse einfache Muster wurden grade wegen ihrer Einfachheit endlos wiederholt und zwar ohne nennenswerte Veränderung. Wie einfache chemische Verbindungen sind sie fest, weil sie nur aus wenigen Elementen bestehen und diese fest aneinander gebunden sind." Damit ist die ursprünglich sinnvolle Darstellung zu einem bedeutungslosen Ornamente geworden, einer Münze gleich, die im beständigen Umlauf ihr einstiges Gepräge eingebüßt hat. Unter einem Ornament sollte man also streng genommen nur ein solches einfachstes Formgebilde verstehen, das seine ursprüngliche Bedeutung verloren hat oder einer, bis jetzt für die Kunst früher Stufen nicht nachgewiesenen halb unbewußten, halb beabsichtigten Zusammenstellung einfacher Linien seine Entstehung verdankt.[2] Darum ist es eine grobe Irreführung durch die Sprache, von einem „geometrischen Stile" der Primitiven zu reden, und ich schlage dafür die Bezeichnung „Stil der einfachsten Formgebilde" vor. Unsere „einfachsten Formgebilde" haben mit „geometrischen Figuren" eben so wenig zu tun wie die „Materialeinwirkungen" mit den wirklichen „Linien". Die einfachsten Formgebilde bleiben bei aller Einfachheit konkret, die geometrischen Gebilde aber sind Schöpfungen der Abstraktion. Das Wesen und die Eigen-

[1] l. c. S. 310.
[2] Diese mag neben der Vereinfachung natürlicher Vorbilder in der hochentwickelten Ornamentik der Kulturvölker die Hauptrolle spielen.

schaften der geometrischen Gebilde bestehen nur in besonders veranlagten
Köpfen, und den allermeisten Menschen der Vergangenheit und der Gegenwart
sind sie genau so unbekannt wie ihnen die einfachsten Formgebilde vertraut sind.
Ein Schmetterling ist von der Reliefschnitzerei auf dem Bootaufsatz aus Kalil
(Abb. 3 S. 7) nicht weniger verschieden als dieses Gebilde von einem Dreieck,
über dessen Eigenschaften uns die Lehrbücher der Mathematik Aufschluß
geben, und die Gleichsetzung so unähnlicher Dinge erklärt sich nur aus einer
ungenauen Betrachtung und einer noch viel ungenaueren Benennung. Welche
Unklarheit auf diesem Gebiete herrscht wird grell beleuchtet durch einen Aus-
spruch, den Riegl[1] nach Semper und Conze anführt: „Die gradlinigen geo-
metrischen Figuren sind ursprünglich nicht auf dem Wege künstlerischer Er-
findung sondern durch die Technik auf dem Wege einer generatio spontanea
hervorgebracht." Das ist eine wissenschaftliche Bankerotterklärung, und auf
dieser Grundlage ist eine ganze Theorie aufgebaut worden, die weite Ver-
breitung gefunden hat.

Bekunstung. Nicht minder streng ist die Bezeichnung „Ornamentik" für die Kunst der
Primitiven zurückzuweisen, weil dieses Wort einem alten Vorurteil seine An-
wendung verdankt und die Betrachtung der primitiven Kunstschöpfungen von
vornherein in eine falsche Bahn drängt. Was die Sprache unsrer Kunstwissen-
schaft unter „Ornamentik" versteht, kommt in der Kunst der Primitiven, wenn
überhaupt, nur in ganz beschränktem Maße vor. Ja wenn es sich um einen
bloßen Streit um Worte handelte! Aber nichts erschwert Klarheit und Einsicht
mehr, als wenn für zwei ganz verschiedene Dinge derselbe Name gebraucht
wird. Der scheinbar einfachste Ausweg, nämlich statt ornamentieren „verzieren"
zu setzen, hat seine Bedenken. So kann ein Speer mit Schnitzereien aber auch
mit Federn, Haarbüscheln, Zähnen, Muscheln und dergleichen „verziert" sein.
Für einen treffenden Ersatz von ornamentieren halte ich das Wort „bekunsten."
Es ist so allgemein gehalten, daß es bemalen, beschnitzen, ritzen, beflechten und
alle andern künstlerischen Tätigkeiten in sich faßt, und es enthält kein Urteil
darüber, ob naturgetreue oder stilisierte Darstellungen oder Ornamente im
eigentlichen Sinne des Wortes vorliegen. Die Vorsilbe drückt aus, daß die Kunst
an den Gegenständen etwas Nebensächliches ist, und daß ihr Gebrauchswert
im Vordergrunde steht. Zum Vorwurf könnte man dem Worte nur machen,
daß es zwar statt Ornamentierung „Bekunstung" zu sagen gestattet, aber keinen
Ersatz für „Ornament" zuläßt, und daß es eben neu ist und darum befremdlich
klingt. „Ornament" läßt sich durch Vorwurf, Motiv, im einzelnen Falle wohl

[1] l. c. S. 10.

auch durch Bemalung, Schnitzerei oder sonstwie umschreiben, und diese kleine Unbequemlichkeit ist jedenfalls dem Gebrauch eines falschen Wortes vorzuziehen. Mit dem ungewohnten Klange einer Neubildung aber wird das Ohr rasch vertraut, wenn das Wort nur richtig gebildet ist. — Auch im Englischen und im Französischen wird man auf einen passenden Ersatz für *ornament* und *ornement* sinnen müssen.

Des weiteren geht aus der Analyse hervor, daß denen von uns durch abstrakte Betrachtungsweise gewonnenen einfachsten Formgebilden die verschiedensten Vorbilder zu Grunde liegen können und daß der Weg vom Vorbilde zu dem ihm entsprechenden einfachsten Formgebilde sehr verschieden weit ist. Vergegenwärtigen wir uns noch einmal, wie nach unsrer Annahme ein Kunstwerk überhaupt zustande kommt: über das gewöhnliche Maß gesteigerte klare Auffassung eines Gegenstandes, unbewußt sich vollziehende Scheidung von dessen Inhalt und Form, und Festhalten der Form mit irgend welchen Hülfsmitteln. Das deckt sich ungefähr mit dem, was Schopenhauer, auf Kant fußend, im 49. Kapitel des 3. Buches seines Hauptwerkes sagt: „Die aufgefaßte Idee ist die wahre und echte Quelle jedes echten Kunstwerkes. In ihrer kräftigen Ursprünglichkeit wird sie nur aus dem Leben selbst, aus der Natur, aus der Welt geschöpft, und auch nur von dem echten Genius oder von dem für den Augenblick bis zur Genialität Begeisterten. . . . Eben weil die Idee anschaulich ist und bleibt, ist sich der Künstler der Absicht und des Zieles seines Werkes nicht in abstracto bewußt, daher kann er von seinem Tun keine Rechenschaft geben: er arbeitet, wie die Leute sich ausdrücken, aus bloßem Gefühl und unbewußt, ja instinktmäßig."

Natürlich dürfen wir dabei nicht an die höchsten und freiesten Werke der Kunst, die dem Philosophen offenbar bei seinen Worten vorgeschwebt haben, sondern müssen uns den Hergang wohl so denken, wie Koch-Grünberg[1]) (und Levinstein) ihn schildern: „Bei allen Zeichnungen der Indianer, besonders bei denen, die Menschen und Tiere darstellen, ist das Charakteristische des betreffenden Vorbildes stark hervorgehoben. Der Geist des Naturmenschen ist noch keineswegs mit modernem Kulturballast beschwert. Er ist ein vorurteilsfreier, scharfer Beobachter und trifft daher auch in seinen Zeichnungen stets das Charakteristische."

„Wie das Kind, so macht auch der Naturmensch zuerst Bilder, nicht um etwas genau nachzumachen oder ein rein ästhetisches Gefühl zu äußern, sondern um einen Gedankengang auszudrücken" (Levinstein S. 46). Was ihn

(Marginalie rechts:) Entstehung des Kunstwerkes.

[1]) Anfänge der Kunst im Urwald. Berlin 1905. S. X.

Emil Stephan, Südseekunst.

grade am meisten interessiert, was ihm im Augenblick wichtig erscheint, worüber
er sich „aussprechen" will, das hebt er stark hervor, anderes für ihn grade un-
wesentliches vernachlässigt er, oder läßt er ganz weg. . . . „Jeder Teil des Bildes
wird für sich allein aufgefaßt, jede Einzelheit hinzugefügt, sobald sie nötig ist,
und so entsteht das Bild" (Levinstein S. 75). Die richtige räumliche Anordnung,
die Proportionen werden nebensächlich behandelt, wenn nur überhaupt da ist,
was das Interesse des Zeichners grade am meisten erweckt."[1]

„Das Bestreben des naiven Künstlers, alles das zu zeichnen, was in Wirk-
lichkeit vorhanden ist, — nicht bloß das was man von einem Standpunkte
aus sieht — spricht sich auch in der so häufigen gemischten Körperstellung
der Figuren aus."[2]

„Was für den Zeichner grade von Interesse ist, das wird berücksichtigt,
mit Lust und Liebe gezeichnet, das übrige wird vernachlässigt oder überhaupt
weggelassen."[3]

„Das Knochengerüst des Körpers wird häufig gezeichnet. Die Fische
lassen mit Vorliebe die Gräten, bisweilen auch das Rückgrat sehen."[4]

Zeichnende Gebärde. Hier wäre zu erwähnen, daß Karl von den Steinen[5] die „zeichnende Ge-
bärde" als die Vorläuferin der eigentlichen Kunst betrachtet. Ich selbst habe
die „zeichnende Gebärde" niemals beobachtet und es scheint mir, daß sie sich
nur bei manchen Stämmen findet, genau so wie das lebhafte Gestikulieren beim
Sprechen. Unsrer Erklärung gemäß würde man übrigens scharf zu scheiden
haben zwischen dem verdeutlichenden Umfahren eines anwesenden Dinges
und dem bloßen Andeuten eines abwesenden Gegenstandes. Das Umfahren
ist ein einfaches Hinweisen und hat mit der Kunst gar nichts zu tun. Beim An-
deuten eines abwesenden Dinges ist das für die Kunst Wesentliche, nämlich die
Scheidung zwischen Form und Inhalt, schon vollzogen, und die „zeichnende
Gebärde" unterscheidet sich vom wirklichen Zeichnen nur dadurch, daß der
Finger in der Luft keine sichtbaren Spuren hinterläßt und außerdem durch
äußerst wirkungsvolle, dem Wesen der Kunst aber fremde Mittel unterstützt
werden kann, z. B. durch Nachahmung von Stimme, Haltung und Bewegung
des Wesens, das vergegenwärtigt werden soll.

Natur als ein-
zige Quelle
der Kunst
genannt. Wir haben gesehen, daß alle in unsrer Sammlung vertretenen Bismarck-
Insulaner, deren Stammes-Sitze etwa 1300 km auseinanderliegen und nur zum
Teil in Verkehr stehen, unabhängig voneinander und als etwas Selbstverständ-
liches die Natur als einzige Quelle nennen, aus der ihre Kunst geschöpft ist,
und aus anderen Erdteilen berichten andere Reisende genau dasselbe. Statt

[1] Koch-Grünberg l. c. S. 2. [2] Ebenda S. 11. [3] Ebenda S. 18. [4] Ebenda S. 23.
[5] l. c. S. 243.

vieler anderer Zeugnisse [1]) sei auch hier wieder nur das angeführt, was Koch-Grünberg über die Indianer von Zentral-Brasilien sagt[2]), unter denen er zwei Jahre gelebt hat: „Jedes der Muster, die sie auf der Rindenbekleidung ihrer Hauswände, auf ihren Geräten, ihrem Schmuck, ihrem Körper anbringen, trägt einen bestimmten Namen, der zumeist, dank einer entfernten Ähnlichkeit, mit Tieren oder Pflanzen oder wenigstens mit einzelnen besonders charakteristischen Teilen oder Abzeichen von diesen in Beziehung gesetzt wird."

Nach alldem kann es nicht mehr bezweifelt werden, daß der Weg von der Natur zum einfachsten Formgebilde möglich ist, und wir haben nur im Einzelnen zu prüfen, wo er gegangen sein könnte und wie lang die zurückgelegte Strecke ist. Bei dieser Prüfung müssen wir uns stets vor Augen halten, wie unmaßgeblich unser gegenwärtiger Begriff von Naturtreue ist: Die Bücher von Koch-Grünberg, Levinstein und Kerschensteiner enthalten in ihren Indianer- und Kinderzeichnungen nach der Natur eine Fülle von treffenden Beispielen, die unsere mehr kunstgeschichtlichen Betrachtungen ergänzen.

Nach meiner Anschauung deckt sich Gegenstand, Darstellung und Name z. B. in folgenden Fällen: Wiedergabe des Meerleuchtens und der Sterne durch Farbenflecke, (Taf. IX 4 a und 5 a und Taf. XIII 7) der Zeichnung der Conus-Schnecke durch Tupfen in Brandmalerei (Taf. XI.7 und 8), der Dachtraufe durch zwei parallele grade Linien (Taf. XII 1 a d), des Fasernetzes an den Blattscheiden der Kokospalme durch gekreuzte Linien (Abb. 83 A e S. 101), der Hautzeichnung eines Fisches durch rote Streifen (auf einem Totenkahn aus Lambom), der Zeichnung auf dem Verschlußdeckel von Turbo pethiolatus und eines Schmetterlingsflügels als Spirale (Taf. VII 12 und 6) und der Krebsspuren im Sande (Abb. 57 S. 42). Diese letzteren konnten aus Mangel an einem geeigneten Apparat nicht photographiert werden, aber ich kann versichern, daß die ineinander geschobenen Winkel der Stickerei die Spuren überraschend getreu wiedergeben. Die psychischen Vorgänge bei diesen Kunstschöpfungen scheinen mir so einfach wie überhaupt denkbar, und ich stehe daher nicht an zu behaupten, daß wir hier Beispiele dafür vor uns haben, wie zu aller Anbeginn die Kunst überhaupt entstanden sein könnte, wo.mit aber keineswegs gesagt ist, daß diese Darstellungen wirklich die ältesten sind.

(Randnotiz: Bedeutung wahrscheinlich ursprünglich)

Von den anderen einfachsten Formgebilden erscheinen manche als mehr oder weniger weit getriebene Vereinfachungen der angeblich zu Grunde liegen-

(Randnotiz: vielleicht ursprünglich.)

[1]) S. Haddon, Karl von den Steinen, Ehrenreich und viele andere. [2]) l. c. S. 63.

7*

den Vorbilder. So z. B. grade Linien als Kokoswürmer auf einem Spazierstock
aus Kait (Abb. 19 S. 15), als Zähne auf dem gemalten Bett aus King (Taf. XIII 6),
verschlungene Linien als Fischeingeweide auf einem Speer (Abb. 21 S. 17), die
Zickzacklinie als schwebender Fregattvogel (S. 10—12), eine Reihe Winkel als
verschiedene Palmblätter (Abb. 12 S. 12 und Abb. 36 S. 26), oder als Männer-
arme (Taf. XIII 8), das Dreieck als Haizahn (S. 18), Entenmuschel (S. 20), oder
Schmetterling (S. 18), und die Raute als Frucht (S. 25), oder als Kopf eines
Fisches (Taf. XIII 8). In diesen und manchen andern Fällen muß es vorläufig
dem Belieben jedes Beschauers überlassen bleiben, ob er die von den Ein-
geborenen angegebenen Namen wörtlich oder übertragen auffassen will. Er-
innern wir uns, daß wir einen engen und wirklich bewiesenen Zusammenhang
zwischen irgend einer Technik und unsern einfachsten Formgebilden nicht zu-
geben, und daß wir auch die Verkümmerungs-Theorie in ihren äußersten Kon-
sequenzen nicht anerkennen konnten, so liegt auch hier die Wahrscheinlichkeit
vor, daß die angegebenen Bedeutungen nicht erst nachträglich in die auf unbe-
kannte Weise entstandenen Motive hineingesehen worden sind, sondern daß
sie so entstanden sind, wie der Sprachgebrauch angibt, und entweder von vorn-
herein als einfachste Formgebilde die Natur künstlerisch wiedergaben oder erst
nach und nach mit zunehmender Gewöhnung an das Motiv zum konventionellen
Schema entarteten, an dem aber der alte, einst voll berechtigte Name haften
blieb. Erörtern wir beide Möglichkeiten an einem bestimmten Beispiel, dem
daula-Motiv aus Neu-Mecklenburg. Es sei etwa durch Binden (Abb. 7 S. 10)
oder durch Flechten (Abb. 73 S. 62) mit technischer Notwendigkeit ein Ge-
bilde entstanden, das irgend einem hervorragenden Kopfe (denn die Schwierig-
keit der ersten Erfindungen kann man sich gar nicht groß genug vorstellen)
über das grob materielle Interesse hinaus als etwas ganz von dem Gegenstande
und seinem Gebrauchswerte verschiedenes neues Etwas, nämlich als „Muster"
bewußt wurde. Ob er das Bedürfnis und die Fähigkeit hatte, diese neue Vor-
stellung mit einem Namen zu belegen, bleibe dahingestellt. Wir stehen gegen-
wärtig wenigstens vor der Tatsache, daß in die aus einem technischen Erzeugnis
herausgesehene Vorstellung eine grundverschiedene neue Vorstellung, nämlich
die eines Fregattvogels hineingesehen worden ist. Also muß irgend ein anderer
guter Kopf einmal die Beobachtung gemacht haben, daß ein hoch in den Lüften
schwebender Fregattvogel auf dem blauen Hintergrunde gleichfalls eine Zick-
zacklinie darstelle, und die Ähnlichkeit mit dem ihm bereits bekannten Muster
muß ihm und in der Folge auch seinen Stammesgenossen so einleuchtend und
offenkundig erschienen sein, daß sie nunmehr jede Zickzacklinie, als *daula* be-
zeichneten. Dieser geniale Beobachter, dem zum ersten mal die Umrißlinie

des hoch fliegenden Fregattvogels bewußt wurde, muß gelebt haben, und vom Bewußtwerden dieser Linie bis zu ihrer Darstellung ist auch bei den dürf-

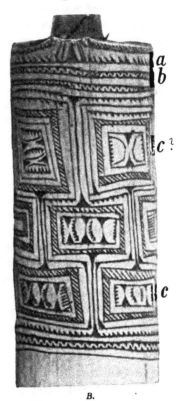

A. B.

Abb. 83. A. VI. 23 614. Natürl. Größe. Bambus-Büchschen aus Beliao bei Friedrich-Wilhelmshafen (Neu-Guinea).

A. a. mot = Schlange.
 b. Die einfach schraffierten Felder timm mujánn = windbewegte See.
 c. (Die dunklen Ecken der Felder) massujann = stilles tiefes Wasser.
 d. (Die doppelt schraffierten Felder timm kitták, Regen auf See, auch See, die ein leiser Windhauch erzittern macht.
 e. niu immutt = Fasernetz an den Blattscheiden der Kokospalme.
 f. Alang-Alang-Gras (s. Taf. V 10).

B. a. Name und Bedeutung nicht erfragt.
 b. mot = Schlange.
 c. (Die Felder mit den gekrümmten Zickzacklinien) Felsen, an denen die Brandung in die Höhe schlägt.

tigsten Hülfsmitteln nur ein kleiner Schritt. Daraus erhellt die Möglichkeit, daß ein und dasselbe Muster einmal wörtlich als unmittelbare Nach-

ahmung der Natur aufzufassen sein, (z.B. das *daula*-Motiv auf einer Keule
wie Abb. 11 S. 12) und das andre mal eine übertragene Bedeutung haben
kann, (etwa auf dem Oberarmband Abb. 73 S. 62). Die unmittelbare Herleitung
der künstlerischen Formen aus der Natur erklärt mühelos ihre außerordentliche
Mannigfaltigkeit, während die aus der Technik entspringenden Vorwürfe ent-
sprechend dem toten Material eng beschränkt sind. Nur wenn sich alle künst-
lerischen Vorwürfe eines Stammes auf technische Vorbilder zuführen lassen,
dürfen wir annehmen, daß sich mit ihrer anschaulichen Auslegung die künst-
lerische Kraft dieses Stammes erschöpft, oder daß er das Bedürfnis, unmittelbar
nach der Natur zu schaffen gar nicht empfunden habe. Wo dies nicht zutrifft,
wie z. B. bei den von uns betrachteten Stämmen, halte ich es für richtig, die
Deutungen im Allgemeinen als ursprünglich und nur bei den tech-
nisch von selbst und neben dem Hauptzweck des Erzeugnisses ent-
standenen einfachsten Formgebilden als übertragen anzusehen.

Diese Auffassung findet meiner Ansicht nach eine gewichtige Stütze durch
die beiden äußerlich ganz unscheinbaren Bambus-Büchschen aus Beliao, die
hier so vorzüglich wiedergegeben sind, daß man die Stücke selbst kaum vermißt.

Welcher Weiße würde in diesen offenbar rein „geometrischen Ornamenten"
ein ganzes Landschaftsbild erblicken? Die Deutungen der Leute aus Beliao
überraschten mich derart, daß ich die Büchschen an mehreren Tagen ganz ver-
schiedenen Männern in Friedrich-Wilhelmshafen, in Beliao und auf einer der
kleineren Inseln zeigte, aber stets hörte ich die gleichen Bezeichnungen. Und
noch seltsamer, daß die Stücke nicht von einer Insel im offenen Meere oder
von einem Orte an der freien Küste von Neu-Guinea sondern aus der Insel-
welt an der Mündung eines Flusses stammen, wo allein die von den Eingeborenen
angegebenen Naturerscheinungen alle beisammen zu sehen sind. An einer
offenen Küste schlägt wohl die Brandung in die Höhe, wie an der äußeren
Inselreihe bei Friedrich-Wilhelmshafen, aber die See ist immer etwas bewegt
und das stille tiefe Wasser fehlt. Zuweilen kräuselt eine leichte Brise die
dunkelblaue Fläche, und häufig wird ihr blanker Spiegel vom rauschenden
Tropenregen zu Millionen tanzender Splitterchen zerschlagen. — Wenn diese
Bedeutungen erst in die Muster „hineingesehen" worden sind, dann ist das
eine bewundernswerte dichterische Leistung. Die zu ihr erforderliche Kraft
der Phantasie ist wahrlich nicht geringer als die, die der bildende Künstler
nötig hatte, wenn die künstlerische Darstellung das erste gewesen sein sollte,
und die gleiche feine, aufmerksame Naturbeobachtung muß in beiden Fällen
vorausgegangen sein. Nehmen wir an, der Künstler habe die Natur unmittelbar
nachgeahmt, so liegt die erstaunliche Leistung eines genialen Impressionisten

vor, die keiner von uns vermutet hat, die wir aber doch verstehen können, nach-
dem wir den Schlüssel dazu bekommen haben. Betrachten wir die Deutung als
übertragen, so sind die Schwierigkeiten nicht geringer und das Problem ist nur
verschoben: Die Deutung ist dann, wie gesagt, eine dichterische Schöpfung
von ursprünglichster Genialität und doch auch ganz naiv aus der Anschauung
geboren, also derselben Quelle, die wir für die Zeichnung voraussetzten. Den
Beweis für den rein ornamentalen Charakter der Motive und ihre Entstehung
aus der Technik können wir jenen zuschieben, die aus lieber alter Ge-
wohnheit sofort mit einer solchen Behauptung bei der Hand sind, und ich
gebe dabei noch zu bedenken, daß auch nachzuweisen wäre, warum sich auf
unsern Bambus-Büchsen grade d i e technischen Motive ein Stelldichein ge-
geben haben, aus denen man nachträglich die für die Landschaft bei Beliao
charakteristischen Züge herauslesen konnte. Es ist klar, daß sich eine über-
tragene Bedeutung nur verbreiten und halten kann, wenn der von dem Erfinder
hineingelegte Sinn jedem andern Stammesgenossen sofort einleuchtet und in
ihm stets wieder wachgerufen wird, sobald er die Bezeichnung hört. So war es
bei den Mustern unsrer beiden Büchsen,[1]) und ich möchte daraus schließen,
daß den Eingeborenen zum mindesten beide Wege gleich gangbar waren, um
zu den vorliegenden Kunstschöpfungen zu gelangen. Als einziger Grund für
das Sträuben, die Deutungen der Eingeborenen als ursprüngliche gelten zu
lassen, kann also nur die „mangelnde Naturtreue" angegeben werden, aber dieser
Mangel braucht nach unsern früheren Ausführungen lediglich für unser anders
geschultes Auge zu bestehen. Ich selbst vermag bei Betrachtung der Abb. 83
A d und e S. 101, außer einer etwas größeren Regelmäßigkeit bei d, keinen Unter-
schied zu entdecken, und doch soll d „See bei Regen" und e das „Fasernetz in
den Blattscheiden der Kokospalme" bedeuten. Nehmen wir beide Bedeutungen
als ursprünglich, dann haben wir ein Beispiel für die bemerkenswerte Tatsache,
daß zwei ganz verschiedene Naturbeobachtungen an demselben Orte und
auf demselben Stücke denselben künstlerischen Ausdruck finden. Halten wir
die Bedeutungen für übertragen, dann ergibt sich, daß dasselbe Muster am
nämlichen Ort von den gleichen Leuten mit zwei ganz verschiedenen Namen
bezeichnet wird. Zu beiden Möglichkeiten ließe sich bemerken, daß diese
„Gleichheit" vielleicht nur für unser Auge besteht. Es ist z. B. eine bekannte

[1]) Aus der Ruhe und Sicherheit, mit der mir an verschiedenen Tagen verschiedene
Bewohner mehrerer Inseln die gleichen Deutungen angaben, geht meines Erachtens hervor,
daß die Muster schon längere Zeit bekannt sein müssen. Das Berliner Museum besitzt noch
eine ganze Anzahl Bambus-Büchsen aus Neu-Guinea, die einen ähnlichen Stil aufweisen, aber
leider sind keine Angaben zu den Stücken vorhanden.

Tatsache, daß Indianer mit Sicherheit die Pfeile jedes einzelnen Stammes-
genossen zu unterscheiden wissen, selbst wenn der geschulte Blick eines Ethno-
graphen keine Unterschiede wahrnehmen kann. Wenn unsre Betrachtung auch
nicht zu einem bestimmten Ergebnis geführt hat, so dürfte sie doch gezeigt
haben, wie viel Vorsicht beim Vergleich „gleicher" oder auch nur „ähnlicher
Muster" geboten ist.[1])

Bei nicht so einfachen künstlerischen Formen ist die Entscheidung, ob
ihre Bedeutung ursprünglich oder nur hineingesehen ist, nach dem jetzigen
Stand unsrer Kenntnisse überhaupt unmöglich, und eine Lösung dürfte nur von
einem bedeutend tieferen Eindringen in das Seelenleben der Insulaner zu er-
warten sein. An einigen besonders bezeichnenden Beispielen mögen die vor-
liegenden Schwierigkeiten erläutert werden.

Bedeutung
ungewiß. Die wesentlichen Teile der Haussäulen (Taf. I 1—6) tragen die gleichen
Namen wie die Hauptteile des menschlichen Körpers. Wenn sie nun Menschen
vorstellen sollen, wie die Säulen 7—9 es doch klipp und klar tun, wie erklären
sich dann die Verkümmerung der ursprünglichen Gestalt und die dem Körper
fremden Zutaten? Oder hat sich der Vorgang umgekehrt abgespielt: strebte
man nur nach einer gewissen Gliederung des anfänglich unbehauenen Baum-
stammes, den man als Pfeiler wählte, und brachte man dann die auf irgend einem
Wege erreichte Gliederung lediglich durch eine bildliche Ausdrucksweise in
Beziehung zu den eigentlichen Bildsäulen, die einen Stil für sich bildeten? Auch
die weitere Frage, ob diese plastischen Werke älter sind als die Reliefs und die
Malereien — natürlich jeweils die ersten, ursprünglichen Stücke jeder Art —
muß leider unbeantwortet bleiben.

Noch unklarer sind die Tanzstäbe und der Häuptlingsstab aus Lamassa
(Taf. II 10—14). Vielleicht ließe sich ihre Reihe ebenso wie die der Säulen
von der Süd-Ost-Küste Neu-Mecklenburgs her vervollständigen und auf diese
Weise feststellen, aus welcher Grundform sie entstanden sind und was sie zu
bedeuten haben.

Die Stickereien (Taf. III 1—15) sind, wie wir gesehen haben (S. 43 und 45)
weder ein notwendiger Bestandteil der Regenkappen noch entspricht jedes
Muster einer bestimmten Stichart. Ferner ließ sich nachweisen, daß das Pan-
pfeifenmuster schon um 1820 in genau derselben Weise in Gebrauch war und
daß das Krebsspurenmuster in überraschend glücklicher Weise seinem Vor-
bilde im nassen Strandsande abgelauscht ist. Da meines Wissens bisher noch
kein Forscher auf den künstlerischen Wert primitiver Stickereien aufmerksam

[1]) Vgl. S. 64.

geworden ist, dürfte vorläufig, trotz Tompuans Zeugnis (S. 68) nicht zu ent-
scheiden sein, ob die Bedeutung der Stickereien ursprünglich oder übertragen ist.

Abgesehen von ihrem ethnographischen Interesse haben die Bootaufsätze
eine hohe künstlerische Bedeutung, weil auf ihre Anfertigung alle Sorgfalt ver-
wendet wird, die eines der wichtigsten Besitztümer der Eingeborenen, das Boot,
beansprucht. Hervorgegangen ist der Aufsatz ohne Zweifel aus dem Bestreben
die ungedeckten Einbäume dadurch
seetüchtiger zu machen, daß man vorn
und hinten die Bordwand erhöhte und
so den Wellen das Hineinschlagen ins
Boot erschwerte. Damit war, ent-
sprechend den spitz zulaufenden En-
den der Einbäume die Grundform der
Aufsätze gegeben: eine hölzerne Gabel
von einer gewissen Seiten- und Vorder-
höhe.[1])

Abb. 84. Schema eines einfachen Einbaum-
aufsatzes.

Alles was darüber hinausgeht ist freie künstlerische Gestaltung, die aber
fast für jede Landschaft zu einer charakteristischen Form geführt hat.[2]) Aus
Watpi und Waira stammen die Aufsätze Taf. VII 1 und 2. Ihre besonderen
Merkmale sind der oberste Teil des Aufsatzes, der als „Schere eines Krebses"
(Taf. VII 10) bezeichnet wird und am Winkel die verschieden verzierte An-
schwellung, die in eine Spitze, die „Bauchflosse eines Fisches" ausläuft. Die
zweite Art ist in Abb. 3 S. 7 und auf Taf. VII 3 dargestellt und soll den Kopf eines
Strandvogels wiedergeben. Einmal auf die Deutung aufmerksam gemacht, erkennt
man den Vogelkopf sofort, es ist sogar erstaunlich, mit welcher genialen Ein-
fachheit der Vorwurf erfaßt und wiedergegeben ist. Es ist ja nicht schwer,
sich vorzustellen, daß ein Künstler auf einem ursprünglich rohen, grade auf-
gerichteten Aufsatze einmal einen Strandläufer sitzen sah und so zur künst-
lerischen Umgestaltung des technisch notwendigen Bootbestandteiles veranlaßt
wurde. Aber das ist luftiges Fabulieren, das uns sofort im Stich läßt, wenn wir
nach dem Ursprung und der wirklichen Bedeutung des „Schmetterlings" fragen,
der am unteren Teile des aufsteigenden „Vogelhalses" sitzt. Vielleicht war er
ursprünglich nur eine Verstärkung dieser durch Stöße besonders gefährdeten
Stelle. Drittens begegnen wir einer auf schlankem Halse aufgesetzten runden
Kuppe, die als Kopf bezeichnet wurde, von der man aber nicht sicher anzugeben
wußte, ob sie einen Menschen- oder einen Vogelkopf bedeuten sollte. (S. S. 32).

[1]) Näheres s. Neu-Mecklenburg S. 75. Die Schilderung der Eingeborenen-Boote durch
Ob.-Lt. z. See Klüpfel.　　[2]) S. S. 77.

(S. Taf. VI 7, VII 4—7 und Abb. 17 S. 14, wo die einzelnen Teile erklärt sind). Ich möchte mich eher für einen Vogelkopf entscheiden, besonders im Hinblick auf einen Aufsatz aus King (Taf. VII 5). Die Andeutung des Feder- oder Haarschmuckes kann sich vollständig verlieren. Wenn sich die Eingeborenen trotzdem unter dieser Kuppe einen Kopf, besonders aber einen Menschenkopf vorstellen, wie es tatsächlich der Fall ist, obwohl nur noch die Rundung des Schädels, das spitze Kinn und im günstigsten Falle die Haartracht der Stirn und Schläfe an einen solchen erinnern, so ist dies ein neuer Beweis dafür, wie weit die Begriffe von Naturtreue auseinander gehen können. Das Überraschendste an phantastischem „Hineinsehen" leistete aber T o m p u a n, der Häuptling von Lamassa,[1] der den Einbaumaufsatz Taf. VII 6 als ganze menschliche Figur deutete, wie die Tafelerklärung im Einzelnen angibt. Auch auf dieser Art von Einbaumaufsätzen ist die Stelle, wo der wagerechte Teil in den aufsteigenden übergeht, stets verziert. Am häufigsten ist ein nach innen spitz zulaufendes Band, das allgemein als ein bestimmter kleiner Fisch bezeichnet wurde. — Jetzt nicht mehr übliche, aber nach der Aussage eines Mannes in King früher gebrauchte Aufsatzformen sind in Modellen auf Taf. VI 3 und 4 dargestellt. Bei 3 ist der oberste Teil noch eben als „Krebsschere" zu erkennen (Taf. VII 1 und 2), bei 4 als runder Vogelkopf (wie Taf. VII 4—7). Über die Bedeutung der übrigen Teile wußten auch die ältesten Leute aus King nichts mehr anzugeben. Die aus Mioko stammenden Aufsätze (Taf. VI 5 und 6), deren Erklärung in keiner Weise befriedigt, leiten bereits zu den Aufsätzen der Plankenboote über (Taf. VI 1 und 2).

Die Aufsätze der Plankenboote erhöhen nach Klüpfels Ausführungen die Seetüchtigkeit der Boote nicht, müssen also als reine Zierat aufgefaßt werden, bei der man sich allerdings wohl an die Form der Einbaumaufsätze anlehnte. Nur mit ihrer Hülfe sind sie noch als Vogelköpfe zu erkennen. Auf den soeben noch angedeuteten Schnabel ist ein Netzwerk gesetzt, das am vorderen und oberen Rande an einem geschwungenen, mit Zacken besetzten Reif endet. Der eine Aufsatz trägt ein Männchen, angeblich einen bösen Geist, der andere ein Känguruh. Auf das Verstehen der Verzierung mußten wir ja schon bei viel einfacheren Gebilden verzichten. Vielleicht gäbe auch hier eine längere Reihe Monaufsätze von der Ostküste Neu-Mecklenburgs befriedigenden Aufschluß.

Auf einem Ruder aus Kait (Taf. X 5) erblicken wir verwickelte Kompositionen, die sich durch die Deutung in verschiedene Einzelobjekte auflöst. Ob die Gesamtkomposition planmäßig aus ihnen zusammengesetzt ist oder erst nachträglich und ohne Rücksicht auf ihre wirkliche Entstehung in die Einzelobjekte zerlegt worden ist, das vermag kein Scharfsinn eines Weißen zu ergrübeln.

[1] S. Abb. S. 89.

Das uns zweifellos „geometrisch" erscheinende Muster auf 5b wurde als ein Paar Fische gedeutet, und wenn wir das erst wissen, kann es auch von uns zur Not als solches erkannt werden. — Für die Beurteilung der Ruder, die Kaloga, Selin und Pore geschnitzt haben (Taf. XII), fehlt uns jeder Anhalt, weil unsere Kenntnis der Insel Kumbu (Mérite) und der Landschaft Barriai so ziemlich alles zu wünschen übrig läßt.

Abb. 85. Marawot-Schilde von der Gazelle-Halbinsel.
Nach Meyer-Parkinson.

Betrachtet man die beiden Seiten von Mañins Schild (Taf. XIII 7a und b), den Marawot-Schild von Meyer-Parkinson[1]) (Abb.85 s. ob.) und das zu Ehren eines

[1]) Parkinson beschreibt in den Publikationen aus dem Kgl. Ethnographischen Museum zu Dresden Bd. X S. 6 den Marawot als das Fest der Mannbarkeitserklärung der Jünglinge und die Gegenstände, die dabei gebraucht werden. Zu Taf. XVIII bemerkt er: „Schilde auf dem Rücken zu tragen bei den Marawot-Tänzern, Lagelage genannt. — Marawot-Schild von der Gazelle-Halbinsel, Rokrok genannt. Oberseite des Brettes schwarz, weiß, rot. Gesichts- und Augenornamentik. Unterseite unverziert. Gegenstück und von derselben Provenienz. Ornamentik nur unwesentlich abweichend." — Rokrok heißt der Frosch. Ob dieses Wort gemeint ist und in welcher Beziehung es im bejahenden Falle zu den Schilden steht, vermag ich nicht anzugeben.

Toten bemalte Brett von der Gazelle-Halbinsel (Abb. 86 u. 87 s. unt.), so wird man die Malereien zunächst für eine mehr oder weniger geschickte Gliederung des zur Verfügung stehenden Raumes und für die bunt bewegte Ausfüllung der geschaffenen Felder halten, die rein nach geometrischen Grundsätzen und allenfalls nach den Gesetzen der Symmetrie erfolgt ist. Und nun sitzen drei Leute aus King, darunter der Schöpfer des Werkes, um mich herum und erklären mir mit der ruhigen Sicherheit, womit man über selbstverständliche Dinge spricht, die „geo-

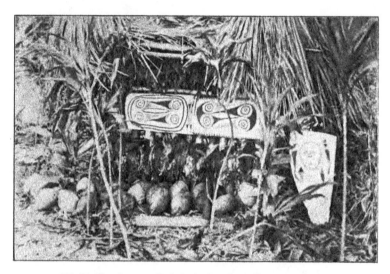

Abb. 86. Häuschen zum Gedächtnis eines Toten (Gazelle-Halbinsel).

Abb. 87. Erklärung zu Abb. 86.

a. *gombolo wawa* = Farnschößling.
b. *tonono pap* = Hundenase (angeblich roter Streifen über Stirn und Nase beim Tanz. Vgl. Taf. V 12).
c. *daula* = Fregattvogel.
d. *tupuan* = Schmuck beim Dukduk-Tanze.
e. *gimgimmiss* = ein kleines Farnblatt.

metrischen Felder" stellten Vogelflügel, Korallenäste, Schlangen, das Horn eines großen Käfers, den Rückenschulp eines Tintenfisches und andere Dinge aus der sie umgebenden Natur dar.[1] Wie ist die Verzierung nun wirklich entstanden? Daß der Künstler nicht die einzelnen Stücke vor sich ausgebreitet und sie in der dargestellten Weise geordnet hat, etwa wie ein Stillebenmaler die schönen

[1] S. Tafelerklärung zu XIII 7 a und b.

Dinge, die sein Auge erfreuen, erhellt schon aus den unnatürlichen Größen-
verhältnissen der angeblichen Vorbilder. So ist z. B. der Rückenschulp des
Tintenfisches eine gute Spanne lang, während das Horn des Käfers so hoch wie
ein Fingernagel und der Schneckendeckel so groß wie ein Jackenknopf ist,
Proportionen, die die Darstellung nicht im mindesten berücksichtigt. Graebner
faßt im Anschluß an den vorstehend abgebildeten Marawot-Schild von der
Gazelle-Halbinsel die bemalten Schnitzereien als Rückbildungen von Gesichtern
auf, einer Ansicht, von der ich mich trotz der Veröffentlichung v. Luschans[1])
über die Gesichtornamentik der neubritanischen Schilde nicht überzeugen kann,
obwohl ich keine bessere Erklärung zu bieten vermag. Das Brett aus dem Toten-
häuschen von der Gazelle-Halbinsel (Abb. 86 S. 108) ist höchstwahrscheinlich
auch als die Nachbildung eines Schildes anzusehen, vielleicht sind sogar zwei
und rechts unten noch ein dritter Schild wiedergegeben. Die Malerei auf dem
wagerechten Brette hat eine unverkennbare Ähnlichkeit mit den Marawot-
Schilden und der Schildnachahmung aus Kandaß (Taf. XIII 7). Auch Turan
aus Matupi sah aus der Bemalung alles andere heraus nur kein „Gesicht," und
man müßte auch in diesem Falle zur Erklärung annehmen, daß eben überall
und gleichmäßig die ursprünglichen Bedeutungen der Vergessenheit anheim
gefallen seien. Stellen wir uns auf den Standpunkt der Eingeborenen, so lehren
uns die Schilde auch, daß gegenwärtig mehr Muster auf ihnen gesehen werden,
als ursprünglich wohl beabsichtigt waren. Das kommt daher, daß den aus-
gesparten Teilen, die zunächst künstlerisch bedeutungslos waren, späterhin
eine selbständige Bedeutung unterlegt wurde. So lange wir aber über die Ent-
stehung der Schilde nichts wissen, können wir auch nicht entscheiden, was
ursprünglich angelegt und was zu gleicher Zeit nebenher ausgespart worden ist.

Noch verwickelter liegen die Verhältnisse da, wo sich selbst die Er-
klärungen der Eingeborenen widersprechen, wie z. B. bei dem bemalten Bett
aus King (Taf. XIII 6). Tongilam[2]) erklärte die Malerei wie folgt: An den
Seiten liegen 2 Schlangen (tañgdo Abb. 88), [bemerkenswert sind die roten
Zungen] 1 bedeutet einen Mund mit Zähnen, 2 ein Gesicht, in dem a die Stirn,
b das Kinn, c die Ohren und das dunkle (im Original rote) Feld Nase und Mund
vorstellen. Andere erklärten 2 wohl auch für ein Gesicht, legten aber die ein-
zelnen Teile des Gesichts anders aus. 3 nannte Tongilam rasch und sicher

[1]) Verhandlungen der Berliner anthropologischen Gesellschaft 1900 S. 498. — Unter dem
Augendreieck verstehe ich das Dreieck, das gebildet wird von den Endpunkten der Lidspalte
und dem tiefsten Punkte des unteren Randes der Augenhöhle. Bei mageren Menschen tritt es
deutlich hervor. Ein symmetrisches Dreieck nach oben wurde von den Barriai als Darstellung
einer Tanzmaske bezeichnet. (Taf. IV 3c und XII 2a.)

[2]) S. S. 88.

„Nabel", ein anderer „Herzgrube". Die weitere Erklärung gab man mit Lachen und verlegenem Schnalzen der Zunge auf. Schließlich ließ T o n g i l a m den Maler selbst rufen. Er nannte die gebrochenen Linien Schlangen, 1 einen Mund und das andere bedeute gar nichts (belong notting). Erst später besann er sich und erklärte 2 und 3 wie T o n g i l a m, 4 als Geschlechtsteile, 5 als Knie und 6 als Füße. — S e l i n, der daneben stand, nannte alles *tibore*, gemalt, konnte

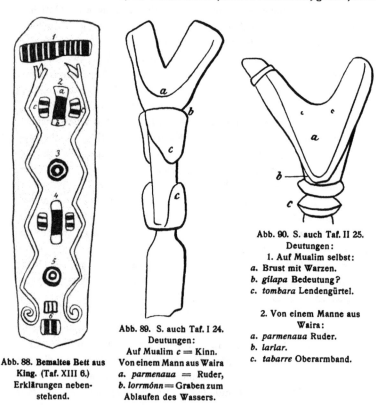

Abb. 88. Bemaltes Bett aus King. (Taf. XIII 6.) Erklärungen nebenstehend.

Abb. 89. S. auch Taf. I 24.
Deutungen:
Auf Mualim *c* = Kinn.
Von einem Mann aus Waira
a. parmenaua = Ruder,
b. lorrmónn = Graben zum Ablaufen des Wassers.

Abb. 90. S. auch Taf. II 25.
Deutungen:
1. Auf Mualim selbst:
a. Brust mit Warzen.
b. gilapa Bedeutung?
c. tombara Lendengürtel.

2. Von einem Manne aus
Waira:
a. parmenaua Ruder.
b. larlar.
c. tabarre Oberarmband.

aber nichts unterscheiden und teilte somit meinen eigenen Standpunkt. Ebenso bin ich bei den folgenden Stücken, den Kanustützen (Abb. 89 und 90) und den Bootstrümmern, außer Stande, auch nur den Versuch einer Erklärung zu machen, und beschränke mich darauf, die erhaltenen Deutungen nebeneinander zu setzen.

Hinsichtlich dieser Reliefdarstellungen verdient hervorgehoben zu werden, daß die Leute in King ihnen ebenso ratlos gegenüber standen wie S e l i n den

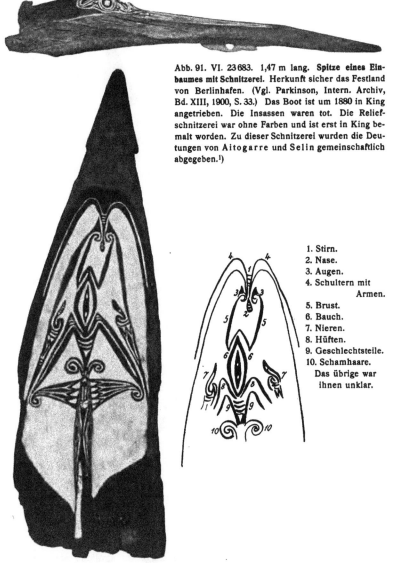

Abb. 91. VI. 23683. 1,47 m lang. **Spitze eines Einbaumes mit Schnitzerei.** Herkunft sicher das Festland von Berlinhafen. (Vgl. Parkinson, Intern. Archiv, Bd. XIII, 1900, S. 33.) Das Boot ist um 1880 in King angetrieben. Die Insassen waren tot. Die Reliefschnitzerei war ohne Farben und ist erst in King bemalt worden. Zu dieser Schnitzerei wurden die Deutungen von Aitogarre und Selin gemeinschaftlich abgegeben.[1])

1. Stirn.
2. Nase.
3. Augen.
4. Schultern mit Armen.
5. Brust.
6. Bauch.
7. Nieren.
8. Hüften.
9. Geschlechtsteile.
10. Schamhaare.
Das übrige war ihnen unklar.

[1]) Hier sei darauf hingewiesen, daß die Gesamt-Anlage der obigen Komposition eine unverkennbare Ähnlichkeit mit der Bemalung eines durch v. Luschan bekannt gewordenen Schildes von Neu-Pommern hat, die von ihm als Gesicht gedeutet wird (Abb. 9 der mehrfach erwähnten Verhandlungen usw.).

Malereien des eben erwähnten Bettes, während die mit Neu-Guinea viel näher
verwandten Leute, der Barriai S e l i n und der Siassi-Insulaner A i t o g a r r e so-

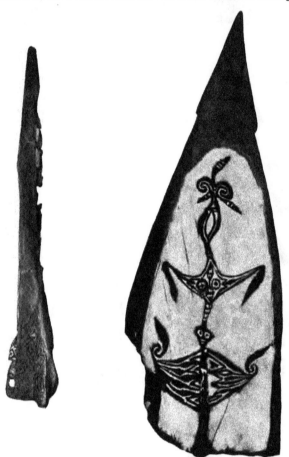

Abb. 92. VI. 23684. 1,33 m lang. Wie Abb. 91. Die schadhafte Schnitzerei an der
Unterseite der Einbaumspitze dient zum Anhängen von Faserbüscheln.
A i t o g a r r e von den Siassi-Inseln und S e l i n aus Barriai „deuteten" die Schnitzerei
folgendermaßen (s. Abb. nächste Seite):

fort die Deutung unternahmen, wobei sie allerdings auf ähnliche Schwierig-
keiten stießen wie die Kinger bei ihrem Bett. Nach verschiedenem Schwanken
erklärten sie sich für die angegebenen Deutungen. Vielleicht sind von Pöch,

der 1904 die Küste von Deutsch-Neuguinea bereist hat, in Kürze Aufschlüsse über diese seltsame Kunst zu erwarten.

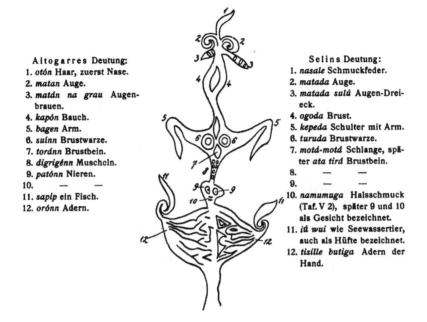

Aitogarres Deutung:
1. *otón* Haar, zuerst Nase.
2. *matan* Auge.
3. *matán na grau* Augenbrauen.
4. *kapón* Bauch.
5. *bagen* Arm.
6. *suinn* Brustwarze.
7. *toránn* Brustbein.
8. *digrigénn* Muscheln.
9. *patónn* Nieren.
10. — —
11. *sapip* ein Fisch.
12. *orónn* Adern.

Selins Deutung:
1. *nasale* Schmuckfeder.
2. *matada* Auge.
3. *matada sulá* Augen-Dreieck.
4. *ogoda* Brust.
5. *kepeda* Schulter mit Arm.
6. *turuda* Brustwarze.
7. *motá-motá* Schlange, später *ata tirá* Brustbein.
8. — —
9. — —
10. *namumuga* Halsschmuck (Taf. V 2), später 9 und 10 als Gesicht bezeichnet.
11. *iú wui* wie Seewassertier, auch als Hüfte bezeichnet.
12. *tisille butiga* Adern der Hand.

Die auf Taf. III 3 abgebildete Regenkappe aus Umuddu legte ich Eingeborenen aus verschiedenen Gegenden vor, die auf der „Möwe" dienten, und erhielt folgende Deutungen, die mit den Erklärungen der Taf. III und mit Abb. 57 S. 42 zu vergleichen sind.

Es wurde genannt:

Abb. 93.

c. von Jonni aus Laur *daule* Fregattvogel.
„ Káloga „ Kumbu *korrokórr na kalúga* ein Fisch.
„ Selin „ Barriai unbekannt.
„ Aitogarre „ Siassi *man kaine* Kasuar (vielleicht der Fuß).
d. von Jonni aus Laur *surrain* Fischgräte.
„ Káloga „ Kumbu *mattamatta* Schlange.
„ Selin „ Barriai *tuliaimul* Taschenkrebsspuren im Sande.
„ Aitogarre „ Siassi *mod-mod* Eidechse, Schlange.
e. von Jonni aus Laur *hiruánpano* Taschenkrebsspuren.
„ Káloga „ Kumbu *rrirrinái̇gáń* eßbares Seewassertier.
„ Selin „ Barriai *motámotá* Eidechse, Schlange.
„ Aitogarre „ Siassi *ogogodódugań* eßbares Seewassertier.

Zunächst ist bemerkenswert, daß jeder einzelne in den Mustern sofort etwas Konkretes sah. J o n n i [1]) erklärte die Muster anders als die übrigen Leute aus Umuddu, aber er war seit seiner Kindheit fast immer aus seiner Heimat

Abb. 94. Dukduk-Tänzer von Likkilikki.
(Nach Duperreys Atlas. Partie historique Taf. 24.)

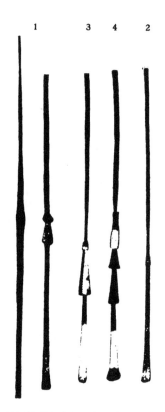

Abb. 96. VI. 23690—93. 1,96—2,29 m
lang. Tanzspeere aus Lamassa.

weg gewesen und hatte auch sonst viel von ihren Sitten und Gebräuchen vergessen. Ferner ist auffallend, daß sich bei zwei gänzlich verschiedenen Stämmen wie den Süd-Neumecklenburgern und den Barriai, die Krebsspuren als Vor-

[1]) Neu-Mecklenburg S. 21.

wurf finden, wenn auch durch verschiedene Stickereimuster ausgedrückt, wie ein Vergleich zwischen Nr. 3c und 15 zeigt.[1])

Die Dukduk-Gesichter, deren klarstes, allerdings verkehrt stehend, auf einem Tanzstab aus Lamassa abgebildet ist (Taf. II 12), habe ich so lange für leidlich naturgetreue Darstellungen gehalten, bis ich in Duperreys Atlas die Dukduk-Maske von Likkilikki sah (Abb. 94). Danach war das „Gesicht" der Tanzstäbe ursprünglich offenbar nichts weiter als die Darstellung des Kopfteils der Maske, und erst später ist das unter der Maske verborgene Gesicht in die

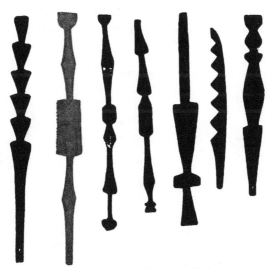

Abb. 95. VI. 23670. Schwimmhölzer eines Fischnetzes aus Wunamarita, Gazelle-Halbinsel. Vgl. Taf. X 7—9.

Form des Aufsatzes „hineingesehen" worden. Dazu verwandelte sich die Basis des Aufsatzes in die Stirn, die Spitze ins Kinn, die Seiten in die Wangenlinien und die Mittelrippe in die Nase. Ich halte diese Gegenüberstellung für recht geeignet, um zu zeigen, wie leicht aus einem ganz anders gearteten Vorbild ein „Gesicht" werden kann. Aber ist das nicht zugleich ein warnendes Beispiel dafür, wie rasch auch wir „Gesichter" sehen, wo gar keine vorhanden sind? Man betrachte an einem Herbsttage, wo der Wind beständig neue Wolken formt, den Himmel, und man wird bei einiger Phantasie in den luftigen Gebilden die

[1]) Die „Fährte des Taschenkrebses im Sande" fand Krämer auch auf den Matten der Marshallinseln, ebenso den Fregattvogel.

8*

deutlichsten Gesichter und Erscheinungen aller Art gewahren, wenn nicht gar
die ganze wilde Jagd vorüberstürmt. Die Nutzanwendung auf die ethnographi-
schen Kopf-Jäger liegt nahe. Wenn die Schilderung der vorliegenden Samm-
lung keinen weiteren Erfolg hätte, als den, daß man endlich davon abließe, die
künstlerischen Erzeugnisse fremder Länder, soweit sie nicht für sich selbst
sprechen, in unsern Museen deuten zu wollen, so würde dadurch schon viel
mühevolle und doch zwecklose Arbeit erspart werden. Wenn z. B. Kerschen-
steiner zu dem Ergebnis kommt[1]): „Auf den Geräten und Waffen der Be-
wohner von Deutsch- und Britisch-Neu-Guinea, von denen ich eine schöne
Sammlung im Museum zu Wien studieren konnte, habe ich viele, sehr schöne
primitive Verzierungen gefunden, niemals aber ein Pflanzenbild oder ein Orna-

Abb. 97. zu VI. 24091.	Abb. 98 zu VI. 23694.	Abb. 99 zu VI. 23696.
Bekunstung eines Speeres,	Bekunstung eines Speeres,	Bekunstung eines Speeres,
in Balañott erworben, ver-	in Lamassa erworben, un-	in Balañott erworben, „von
mutlich aus dem Inneren.	bekannter Herkunft.	Buschleuten gemacht".
„Die Striche bedeuten	Bedeutung der Zeichnung	Bedeutung der Zeichnung
Ziernarben".	nicht zu erfahren.	nicht zu erfahren.

ment, das auch annähernd an eine Pflanze erinnert hätte", so wird die Verbind-
lichkeit dieses Urteils allein durch die Büchschen aus Beliao und die Bemalung
von Aitogarres Boot aufgehoben, dessen nahe Verwandtschaft mit der Kunst
der Gegend um Finschhafen bereits erwähnt worden ist. Der weitaus größte
Teil der mühseligen Deutungsbestrebungen waren Versuche mit unzulänglichen
Mitteln, denn unsere Anschauung, unsere Logik und all unser Scharfsinn lassen
uns diesen Erzeugnissen gegenüber im Stich. Man sollte gute Nachbildungen
unsrer Museums-Stücke herstellen und sie sich draußen von klugen Einge-
borenen erklären lassen, aber rasch, ehe es zu spät ist!

[1]) l. c. S. 165.

Von einigen Stücken konnte ich die Bedeutung auch an Ort und Stelle Bedeutung
nicht mehr erfahren, und ich setze sie deshalb hierher, ohne eine Erklärung unbekannt
zu versuchen (Abb. 95—99 S. 114—16).

Nur die schrägen Striche auf dem ersten der drei
Speere wurden als Ziernarben gedeutet, wie sie halb-
schematisch auf Abb. 100 dargestellt sind.

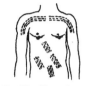

Von Darstellungen, bei denen sich mit Sicherheit sicher über-
sagen läßt, daß die Bedeutung nachträglich hineinge- tragen.
sehen ist, sind nur 2 vorhanden: die schon besprochene Abb. 100. Ziernarben von
Auffassung des Einbaumaufsatzes als Mensch (ohne Tongilam aus King. (Auf
Arme) [Taf. VII 6], während der Aufsatz seine Form, dem Bilde S. 88 nicht zu
mit Ausnahme des obersten Teiles, ganz sicher den erkennen.)
Erfordernissen des Bootbaues verdankt, und die Schnitzereien eines in Kait
erworbenen Ruders (Taf. X 6). Die eine Seite wurde als Kampf eines Skor-
pions mit einem Krebse erklärt, wobei α den Skorpion (a Schwanz, b Leib,
c Kopf) und β den Krebs (a Kopf) bedeutet. In der Tat stammt das Ruder aus
Buka und stellt einen Menschen in der dort üblichen Stilisierung vor.[1]) Die
andere Seite wurde in Kait als „Ziernarben vom Oberschenkel der Männer"
bezeichnet. Was sie in Buka bedeuten, ist mir nicht bekannt. Die Auffassung
des Bootaufsatzes als Mensch hindert nicht, daß auf den „Beinen" Schmetter-
lingsfühler und Schneckendeckel dargestellt werden.

Daß Deutungversuche an Kunstwerken unternommen werden, ist nur Verhalten
dann möglich, wenn die Leute von vornherein überzeugt sind, daß die Ver- beim Deuten.
zierungen etwas bedeuten. Dabei findet derselbe seelische Vorgang statt, wie
wenn wir uns ein unbekanntes Genre- oder Historienbild auslegen wollen, und
wir konnten bei den Bismarck-Insulanern ein vierfaches Verhalten gegenüber
von Kunstwerken beobachten:

1. Die Deutung wird unternommen, obwohl das Stück aus einer andern
 Gegend stammt. (Das Ruder aus Buka, Taf. X 6.)
2. Die Deutung wird versucht, obwohl man sich selber nicht klar ist.
 (Gemaltes Bett aus King, Taf. XIII 6.)
3. Die Deutung wird rundweg abgelehnt. (Das Oberarmband aus Doklán
 Taf. X 11.)
4. Die Deutung wird von Stammesverwandten versucht, von Stammes-
 fremden abgelehnt. (Die Bootstrümmer in King, Abb. 91 S. 111.)

Daß das Ergebnis ganz verschieden ausfällt, ist natürlich und hängt wohl

[1]) S. Ribbe l. c. S. 61.

grade so wie bei uns von Bildungsgrad, Nationalität, Temperament und Stimmung des Auslegers ab.

Zum Schlusse sei noch kurz auf die auch für unsere Anschauung naturgetreuen Darstellungen hingewiesen. Mit Ausnahme der in Flachschnitzerei ausgeführten Haizahnwaffen und Fische auf dem von einem Aua beschnitzten Ruder (Taf. XI 1 b und c), einer hochgeschnitzten Eidechse auf einem Ruder aus Kait (Taf. X 4 a) und einem ebenso ausgeführten Fisch auf einem Ruder aus Lamassa (Taf. X 2) handelt es sich stets um plastische Werke. Solche sind die Eidechse auf einem Kinderkahn aus Mioko (Taf. VI 7), einige Tanzhölzer aus Lamassa (Taf. VI 8—10), einen Leguan, einen Frosch, ein Känguruh und einen Hai (Taf. II 20) darstellend, die Haussäulen aus Lambom und King (Taf. I/II 7—10) und ein Tanzschmuck aus King (Taf. X 10) als Wiedergaben des menschlichen Körpers und die Bugfigur von Pores Boot (Taf. IX 4), ein fliegender Vogel. So roh die Ausführung im einzelnen ist, der Vorwurf ist auch für uns ohne weiteres erkennbar.

Zur Ästhetik der Bismarck-Insulaner.

Gleichgültig, wie die spätere Forschung die Frage nach der ursprünglichen Ästhetisches
Weltbild. oder der übertragenen Bedeutung der Kunstschöpfungen primitiver Stämme entscheiden wird, eines steht schon jetzt fest: Die Eingeborenen des Bismarck-Archipels kennen keine „abstrakten Verzierungen", keine „Ornamente" in unserm Sinn, ihre gesamte Kunst ist, heutzutage wenigstens, für ihre Anschauung und ihr Gefühl Naturdarstellung. Dürers Worte umkehrend, kann man von ihnen sagen: „Wahrlich die Natur steckt in ihrer Kunst; wer sie heraus kann reißen, der hat sie." Mag uns dies selbst nur unter fremder Anleitung und auch dann noch mit großer Mühe gelingen, die Eingeborenen aller untersuchten Stämme deuten ihre Kunstwerke als Wiedergabe der Natur stets mit derselben naiven Sicherheit, der offenbar nicht der leiseste Zweifel kommt, daß es überhaupt noch eine andere Auffassung geben könne. Daraus folgt, daß die Kunst der Bismarck-Insulaner auch ihr ästhetisches Weltbild darstellt. Wenn Graf Pfeil[1]) von diesen Insulanern schreibt: „Die Fähigkeit, merkwürdige Figuren zu erdenken und auf verschiedene Weise darzustellen, wird man nicht auf Rechnung des Schönheitssinnes setzen wollen", dann kann man sich ein so merkwürdiges Urteil nur dadurch erklären, daß ihm die reiche Kunstbetätigung der Eingeborenen beinahe völlig entgangen ist, wahrscheinlich deshalb, weil er seinen eigenen ästhetischen Maßstab, seinen europäischen Begriff vom „wirklich Schönen" für allgemein verbindlich hielt.

Der Versuch, das ästhetische Gefühl der Eingeborenen unmittelbar im Umgange mit ihnen aus dem Leben selbst festzustellen, scheiterte daran, daß das Pidgeon keinen besonderen Ausdruck für „schön" hat und daß es mir in

[1]) Studien und Beobachtungen aus der Südsee S. 154.

der kurzen Zeit von 7 Monaten nicht gelang, so weit in die Sprache der ver-
schiedenen Stämme einzudringen, um das Wort ausfindig zu machen, das ein
so vielfältig zusammengesetztes Werturteil ausdrückt. Das Wort „*good*" be-
zeichnet eben gut, nützlich, angenehm, süß, fleißig, treu, tapfer und offenbar
auch schön, und grade so war es mit dem Barrial-Wort *kemi*. Welche besondere
Schattierung des Urteils gemeint war, ließ sich aber in keinem Falle ermitteln.
Auch hier bleibt uns also wieder nur ein Umweg, um zum Ziele zu kommen.
Im allgemeinen[1]) wird man wohl sagen können, daß dargestellt wird, was ge-
fällt, und die Gesamtheit der künstlerischen Darstellungen wird dann einen
Rückschluß auf das gestatten, was für schön gehalten wird. Um eine Ästhetik
der einzelnen Stämme zu versuchen, ist das Material zu gering und auch zu un-
gleich vertreten, wir müssen uns also vorläufig mit einem zusammenfassenden
Überblick begnügen.

Art der Vor- Welche künstlerischen Vorwürfe in unsrer Sammlung vertreten sind, ist
würfe. auf S. 7—36 im einzelnen auseinandergesetzt. Am häufigsten sind Tiere aller
Art dargestellt. Davon sind die höheren Tiere in der Minderzahl, die Tiere
mittlerer Ordnung überwiegen, aber auch kleine niedere Tiere oder Teile davon
sind nicht vernachlässigt. Diese Tatsache bildet einen psychologisch inter-
essanten Gegensatz zu den Beobachtungen, die Koch-Grünberg[2]) bei den bra-
silianischen Indianern gemacht hat: „Während die größeren Tiere, besonders
alle Jagdtiere und Fische, von den indianischen Künstlern mit Vorliebe dar-
gestellt werden, wird das kleinere Getier fast ganz vernachlässigt. Es fehlt das
Interesse, das bei den Tieren, die dem Indianer die tägliche Nahrung liefern,
oder die ihm im Kampf um das Dasein entgegentreten, naturgemäß ein reges
sein muß. Dieses geringe Interesse äußert sich bisweilen in einer völligen
Unfähigkeit, Tiere darzustellen, die diesen Materialisten wertlos dünken, und
deren Körperformen sie sich infolgedessen nicht einprägen. — Entwirft der
primitive Künstler aus sich heraus Zeichnungen von niederen Tieren, so be-
vorzugt er in der Regel solche Tiere, die irgend eine besondere, meist unlieb-
same Rolle in seinem Leben spielen." Auch die Darstellung des Menschen und
einzelner Teile von ihm nimmt einen breiten Raum ein. Recht mannigfaltig
ist die künstlerische Darstellung des Schmuckes und der Gegenstände des täg-
lichen Gebrauchs. Sieht man von der für unser Auge unvollkommenen Aus-
führung ab, wird man geradezu an die unendlich liebevolle Darstellung des
Prunkes und des Hausrates auf den Bildern der frühesten deutschen Meister
erinnert. Am seltensten sind Naturvorgänge und Handlungen dargestellt. Von

[1]) Eine seltsame Einschränkung s. n. Seite. [2]) l. c. S. 33.

Gewächsen sind niemals eine ganze Pflanze oder ein vollständiger Baum nach-
gebildet, sondern immer nur einzelne Teile und auch diese selten. Koch-Grün-
berg hat in Brasilien eine ganz ähnliche Beobachtung[1]) gemacht: „Bei den vielen
Handzeichnungen finden sich nur sehr wenige Pflanzendarstellungen." Bei
reinen Jägerstämmen sollen Pflanzendarstellungen überhaupt fehlen; unsere
Stämme betreiben neben Jagd und Fischfang auch Ackerbau, ja sie pflanzen
sogar bunte Ziersträucher in der Nähe ihrer Hütten an.[2])

 Am meisten befremdet, daß das Weib selbst und alles, was an Darstellung
ihr Geschlecht erinnern könnte, in der Kunst weit auseinander des Weibes
liegender Gebiete des Bismarck-Archipels vollkommen fehlt. Auch fehlt.
die männlichen Geschlechtsteile sind nur zweimal dargestellt, auf einer Haussäule
aus einem Junggesellenhause auf Lambom (Taf. II 8) und das Glied allein als Knauf
eines Stockes von der Insel Durour (Abb. 47 S. 33). Auf der Säule treten die Teile
in keiner Weise hervor, dem Stocke könnte man allenfalls einen phallus-ähn-
lichen Charakter zusprechen. Über den Verkehr der Geschlechter denkt man
ganz naiv, und da, wo ich zu näheren Beobachtungen Gelegenheit hatte, im
südlichen Neu-Mecklenburg, traf ich folgende Verhältnisse an. Die Männer
gehen nackt, die sehr kleinen aber wohlriechenden Weiberschurze verhüllen
nicht, sondern schmücken nur, und breite Lendentücher aus Kattun werden
von Weibern wie von Männern ebenfalls nur als Schmuck und aus Eitelkeit
getragen, wenn Weiße ins Dorf kommen. Ich habe weder ein eigentliches
Schamgefühl gefunden, noch jemals Zeichen einer geschlechtlichen Aufregung
im öffentlichen Beisammensein der Bewohner eines Dorfes wahrgenommen.[3])
Aus mancherlei anderen Zügen, z. B. der ausgedehnten Anwendung von Liebes-
zaubern[4]) und dem Vorkommen von Ehebruch,[5]) geht hervor, daß die Weiber
den Männern dort ebensoviel Freude und Kummer machen wie anderswo.
Wie erklärt sich dann aber die Tatsache, daß das Weib der bildenden Kunst
eines ausgedehnten Gebietes nicht einen einzigen Vorwurf geliefert hat? Ob
dies auch für die Dichtkunst jener Inseln gilt, vermag ich leider nicht zu sagen.
Jedenfalls läßt sich der Satz von Wörmann[6]): „Das Weib steht am Anfang der
Kunst" in dieser Allgemeinheit nicht halten. Liebhabern scharfsinniger Hypo-
thesen ist damit ein weites Feld erschlossen. Hier sei nur die Tatsache fest-

[1]) l. c. S. 34. [2]) Neu-Mecklenburg S. 105.
 [3]) Während eines Mannschaftsfestes auf Mioko verlor ein Aua beim Wettlauf sein Lenden-
tuch. Unbekümmert um die zusehenden Frauen, unter denen sich auch weiße befanden, wollte
er zurücklaufen, um es zu holen.
 [4]) Näheres darüber s. Neu-Mecklenburg S. 123.
 [5]) Ebenda S. 109. [6]) l. c. S. 10.

gestellt und ihre psychologische Bedeutung für die allgemeine Kunstgeschichte hervorgehoben.

Darstellung innerer Organe. Einer uns fremden Auffassung entspringt die Darstellung von Körperteilen, die wenig oder gar nicht sichtbar sind, z. B. der Rippen auf S e l i n s Zeichnung (Abb. 44 S. 30) oder der Nieren, die A i t o g a r r e auf dem Bootsteil erblickte (Abb. 92₉ S. 113), ferner der Fischeingeweide auf einem Speer aus Laur (Abb. 21 S. 17) und auf einem Ruder aus Kait (Taf. X 5 b). Auf S e l i n s Fisch (Abb. 22 S. 17) sind auch die Knochen und das Fleisch dargestellt. Ob die Barriai bei seinem Anblick wohl dasselbe Behagen empfinden wie wir und noch viel mehr die alten Holländer bei einem Fischstück eines Abraham von Beijeren? Aus der Darstellung der Fischeingeweide (Abb. 21 S. 17) spricht vollends derselbe derbe Wirklichkeitsinn wie aus vielen holländischen Stillleben.

Landschaft. Das beinah vollständige Fehlen von Landschaftsdarstellungen vermag ich nicht zu erklären. Daß die Technik kein unüberwindliches Hindernis bietet, geht unter anderm schon aus einer Landschaft auf einer Bambuspfeife[1]) aus der Torresstraße hervor. Das Bild stellt in einer auch für uns verständlichen Weise eine mit Bäumen bestandene bergige Insel dar. Überhaupt liefert der Bambus mit seiner glatten Oberhaut, die sich auch mit Stein- und Muschelwerkzeugen linear ritzen und an den geritzten Stellen scharf umschrieben schwärzen läßt,[2]) eine der wenigen Möglichkeiten, wie sich eine Zeichenkunst in unserm Sinne hätte entwickeln können. Die nötige Beobachtungsgabe und die Fähigkeit, den empfangenen Eindruck festzuhalten, sind ebenfalls vorhanden, wie die Darstellung der See mit Meerleuchten (Boote der Barriai Taf. IX) und die Seestücke von Beliao (Abb. 83 S. 101) zeigen. Vielleicht liegt es daran, daß ihr Gefühl nur selten so weit gesteigert ist, um eine Pflanze oder einen Baum, geschweige denn ein Landschaftsbild im Ganzen künstlerisch zu erfassen. — Meine Beobachtungen über das Naturgefühl zweier Stämme des Bismarck-Archipels habe ich bereits an anderen Stellen folgendermaßen zusammengefaßt:

Naturgefühl. Inmitten einer großartigen Umgebung habe ich niemals auch nur eine Spur davon wahrgenommen. Als ich bei Umuddu ein Wildbachbett hinaufstieg, blieb ich an einer besonders schönen Stelle, wo der Bach im Urwaldschatten über moosbewachsene Felsen stürzte, stehen und rief aus: „This fellow he good!" womit ich sagen wollte: „Wie schön ist der Bach!" „Yes, he

[1]) Berliner Sammlung VI. 860. Abgebildet bei Haddon S. 124, doch muß berücksichtigt werden, daß die dort als glatte Linien gezeichneten Umrisse beim Original aus denselben feinsten Zacken bestehen, wie sie auf mehreren Speerverzierungen unserer Sammlung, z. B. Abb. 15 S. 13, vorkommen. [2]) S. S. 38.

good, me fellow me drink him!" war die naive Antwort, bei der mir unwill-
kürlich die Horazische Ode an den Bandusischen Quell einfiel.[1]) — Niemals
habe ich bei S e l i n oder einem anderen Südsee-Insulaner eine Spur von so-
genanntem Naturgefühl wahrgenommen. Man darf wohl annehmen, daß es
ihnen wirklich fehlt, denn S e l i n wenigstens, dem man jede Regung des Innern
vom Gesicht ablesen konnte, hätte sicherlich auch seine Freude an der Schön-
heit der Natur geäußert, wenn er sie empfunden hätte.[2]) Wohl gemerkt: ich
verstehe unter Naturgefühl nur jene empfindsamen Regungen, von der zarte-
sten Freude bis zur mächtigsten Erschütterung, die in einigen bevorzugten Ge-
mütern beim Anblick einer Landschaft entstehen. Auch bei uns ist ein echtes
Naturgefühl sehr viel seltener als es nach dem Geschwätz schöngeistiger
Literaten den Anschein hat. Ein längerer Verkehr mit Bauern, Jägern, Fischern,
Seeleuten, Philistern aller Bildungsstufen und Globetrottern läßt darüber gar
keinen Zweifel. — Mögen sich Menschen noch so nahe stehen, wenn sie fein
empfinden, können sie sich über ihr Gefühl vor der Natur nur durch Schweigen
verständigen. Am nächsten vielleicht den musikalischen Empfindungen ver-
wandt, bewegen sich die Stimmungen beim Naturgefühl an den Grenzen, wo
die Sprache kaum noch Worte findet, und die Bedeutung der Worte so schwe-
bend und unbestimmt wird, daß sie sich einer wissenschaftlichen, das heißt
nüchternen begrifflichen Untersuchung entziehen. Darum ist es so schwer,
historische und völkerpsychologische Betrachtungen über das sogenannte Natur-
gefühl anzustellen.

Halten wir uns an die Naturdarstellungen unserer Sammlung, die Land-
schaft bei Beliao und das Meerleuchten der Barrial. Ein Fluß kommt aus den
Gebirgen Neu-Guineas, teilt sich an der Mündung und umfaßt mit seinen
Armen einige kleine Inseln,[3]) die unter anderm mit Kokospalmen und hohem
Alang-Alanggrase bestanden sind. Wie bequem fährt und fischt es sich auf dem
glatten ruhigen Wasser, wenn von draußen die tosende Brandung herüber-
klingt! Wie wohlig, im Auslegerboot zu hocken, wenn die kühle Brise übers
Wasser streicht! Und wie lustig nimmt es sich aus, wenn man von der trocknen
Hütte aus zusieht, wie der schwere Regen fällt, und die dicken Tropfen auf
dem grauen Wasser herumhüpfen! — Die Barriai haben ihr Tagewerk getan.
Die Sonne ist hinter die hohen Vulkane des Westens gesunken, der Abend-
wind weckt die Wellen, und kaum entzünden sich am Himmel die Sterne, da
leuchtet unten

[1]) Neu-Mecklenburg S. 27. [2]) Globus l. c. S. 209.
[3]) Ob die Felder der Büchsen die einzelnen Inseln darstellen sollen, konnte ich nicht
ermitteln.

die Funkenpracht,
Die aus der Tiefe steigt,
Wenn sich die milde Tropennacht
Zur See herniederneigt.

Mögen die Landschaftsbilder von vornherein beabsichtigt oder erst nachträglich auf vorhandene Muster übertragen worden sein, in beiden Fällen haben die Eingeborenen die geschilderten Vorgänge beobachtet und anschaulich aufgefaßt: Was sie dabei e m p f i n d e n, das ist uns allerdings vollkommen verborgen. Trotzdem glaube ich, daß Graf Pfeil Unrecht hat, wenn er „dem stumpfen, gemütlosen Kanaken" (im Gegensatze zum Weißen und zum Neger) den „Sinn für das wirklich Schöne" rundweg abspricht.

Ebenso wenig weiß ich zu erklären, warum die Darstellung von Bewegung völlig und die Wiedergabe einer Handlung fast vollkommen (s. S. 35) fehlt. Zieht man andere primitive Völker, wie die Buschmänner oder die Eskimos oder prähistorische Stämme, wie die Renntierjäger der Dordogne zum Vergleich[1]) heran, so nimmt man dort mit Erstaunen eine höchst lebendige Darstellung von bewegten Gruppen wahr. Die bisher unternommenen Erklärungsversuche erheben sich nicht über die Stufe geistvoller Vermutungen.

Naive Auffassung der Kunst.
Abgesehen von den gemachten Beschränkungen entspricht also der Darstellungsbereich der Kunst der Bismarck-Insulaner dem unser eigenen Kunst und der Hauptunterschied liegt in der Art der Darstellung. Aber man ist eben im Begriff des perspektivischen Tafelbildes, wie es sich auch bei uns erst am Ende des Mittelalters entwickelt hat, völlig befangen und hat sich den Weg zum Verständnis der Südseekunst noch mehr versperrt, indem man sie, durch den ersten Augenschein verleitet, als Ornamentik, ja sogar als „geometrische" Ornamentik auffaßt. M a n s o l l t e ü b e r h a u p t n i c h t m e h r v o n d e r „O r n a m e n t i k d e r P r i m i t i v e n" s o n d e r n s c h l e c h t w e g v o n d e r „K u n s t d e r P r i m i t i v e n" s p r e c h e n, weil die technischen Ausdrücke unsrer Ästhetik bei ihrer Anwendung auf die Kunst der sogenannten Naturvölker eine falsche Auffassung gradezu herausfordern, wie dies eingehend begründet worden ist. E b e n s o i s t e s n o t w e n d i g, d a ß m a n d i e g e l e h r t e n B e d e n k e n, o b d i e B e d e u t u n g e n u r s p r ü n g l i c h o d e r ü b e r t r a g e n s i n d, e n d l i c h z u r ü c k s c h i e b t, u n d d i e A u f f a s s u n g d e r E i n g e b o r e n e n i n d e n V o r d e r g r u n d d e r B e t r a c h t u n g r ü c k t, denn die historische Entwicklung der Kunstformen ist vollkommen vergessen und n u r d i e h e u t e a l l g e m e i n v e r b r e i t e t e n a i v e A u f f a s s u n g d e r K u n s t i s t f ü r

[1]) Die mehrfach erwähnten Werke von Grosse, Wörmann u. a. enthalten eine Menge Beispiele. Vgl. auch Andree: Ethnographische Parallelen.

das Geistesleben des jetzigen Geschlechtes maßgebend. Die Südseekunst hat etwas vom Charakter unsrer Volksmärchen an sich, deren zartesten Duft man abstreift, wenn man sie mit trockener Gelehrsamkeit auf ihre mythologischen Grundlagen durchsucht. Unsere „Bildung" ist es auch, die uns daran hindert, die sicher vorhandene Schönheit und den ästhetischen Gehalt dieser Kunst zu erfassen, die noch in ganz anderem Grade naiv ist als die Schöpfungen der frühen deutschen und italienischen Meister. Man denke nur an das „Meerleuchten" der Barriai oder an die „Seestücke" von Beliao.

Wenn wir die künstlerische Komposition, das heißt die Vereinigung ein- Komposition. zelner Motive zu einer höheren ästhetischen Einheit betrachten wollen, dürfen wir nicht vergessen, daß wir es immer nur mit „angewandter" Kunst zu tun haben, das heißt einer Kunst, die stets als Schmuck von Gebrauchsgegenständen auftritt und das Problem der Raumdarstellung überhaupt nicht kennt.

Was Geschlossenheit des Aufbaues bei glücklichster Ausnutzung des verfügbaren Raumes betrifft, stehen wohl die Bootstrümmer aus Neu-Guinea (Abb. 91 u. 92) obenan, obwohl sie nicht einmal von strenger Symmetrie beherrscht werden. Hier handelt es sich offenbar nicht, wie in allen übrigen Fällen, um ein Aufhäufen von Einzelheiten, sondern um ihre Unterordnung unter eine beherrschende Idee. Im Übrigen können wir eigentlich nur von einem Aneinanderreihen von Einzelheiten sprechen, die mehr oder weniger gut den gegebenen Raum ausfüllen. Auch dabei sind entsprechend den früher aufgestellten Kunstprovinzen noch beträchtliche Unterschiede nachzuweisen. Bei den Darstellungen von Neu-Mecklenburg handelt es sich fast durchweg um eine so klare Gruppierung, daß die einzelnen Motive ohne weiteres erkannt werden können, wie z. B. auf dem Bett und den Schilden aus King (Taf. XIII 6, 7, 8), und dasselbe gilt von dem Brett aus einem Totenhäuschen von der Gazelle-Halbinsel. Noch weniger geschlossen sind die Schnitzereien der Leute von Durour auf den Rudern (Taf. XI). Im Gegensatze hierzu steht die Komposition der Siassi- und French-Insulaner und der Barriai, wie sie sich vornehmlich auf den Booten (Taf. VIII und IX), den Rudern (Taf. XII) und auf Pores Schale (Taf. IV) zeigt. Hier sind die einzelnen Motive, zum Teil in schönster Symmetrie (Pores und Selins Ruder Taf. XII 1 und 2), so eng miteinander verflochten, daß kaum zu sagen ist, wo das eine aufhört und das andere anfängt. Ihren Gipfel erreicht dieser Stil in Pores Schale, deren Liniengewirr mit den Lianen des Urwalds wetteifert, so daß sich das Auge erst nach längerem Hinsehen einigermaßen zurechtfindet. Maßvoller ist die Bemalung der Bootmodelle gehalten, deren Gesamteindruck die folgenden Bilder wieder-

geben (Abb. 101—103).[1]) Es verdient hervorgehoben zu werden, daß selbst bei
so streng symmetrischen Schöpfungen wie S e l i n s und P o r e s Ruder (Taf. XII
1 und 2) und ebenso bei P o r e s Schale (Taf. IV) der Raum nicht zuvor ein-
geteilt und die Zeichnung nicht vorher angelegt wurde, sondern daß der Künstler
sofort zum Messer griff und zu schnitzen anfing, unbekümmert wieweit und
wohin er kommen würde.

Farben.

Eine ebenso wichtige Rolle wie das Einzelmotiv und die Komposition
spielen für den ästhetischen Gesamteindruck die Farben. Man kannte[2]) ursprüng-

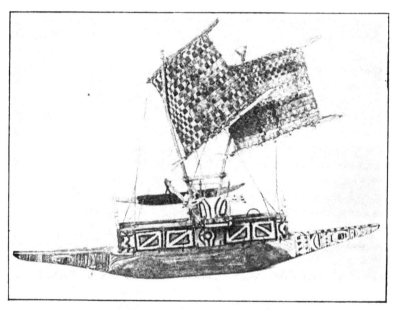

Abb. 101. VI. 23620. 83,5 cm lang, 55 cm hoch. **Bootmodell** von dem Siassi-Insulaner
A i t o g a r r e gefertigt. Einzelheiten Taf. VIII 1.

lich nur Schwarz, Weiß, Rot, in Süd-Neu-Mecklenburg auch Gelb, und hat erst
neuerdings von den Weißen Berliner Blau erhalten. Von einer realistischen
Farbengebung kann bei diesen Mitteln natürlich keine Rede sein. Doch ist
diese Armut nur durch die äußeren Verhältnisse hervorgerufen und nicht etwa
in einen mangelhaften Bau des Auges der Primitiven begründet? Dies scheint
z. B. Wörmann anzunehmen, der sagt[3]): „. . . wir fanden einen ziemlich gleich-

[1]) Vgl. dazu auch das Boot aus Beliao Abb. 52 S. 36.
[2]) S. S. 37. [3]) l. c. S. 80.

mäßigen Farbensinn, der sich am Anfang nur der vier Farben, schwarz, weiß, rot und gelb bediente und erst in fortgeschritteneren Gebieten oder unter europäischem Einfluß auch etwas blau oder grau zu sehen und wiederzugeben verstand." Nach meinen Untersuchungen[1]) liegen die Verhältnisse jedoch anders. Ich prüfte an den Barriai und auf Neu-Mecklenburg bei eingeborenen Weibern,

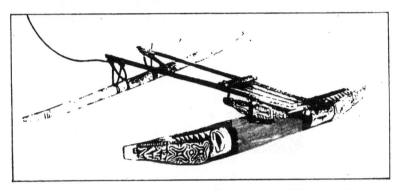

Abb. 102. VI. 23621. **Bootmodell** von dem French-Insulaner K á l o g a gefertigt.
Einzelheiten Taf. VIII 2.

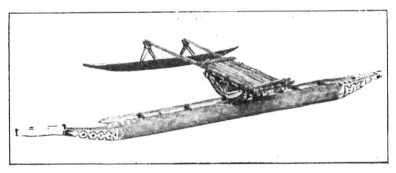

Abb. 103. VI. 23622. 112,5 cm lang, 12 cm hoch. **Bootmodell** von dem Barriai
S e l i n gefertigt. Einzelheiten Taf. IX 5.

die niemals ihre Insel verlassen hatten, mit Hülfe der Holmgreenschen Wollbündel den Farbensinn. Dabei ergab sich, daß die Leute feine Farbabstufungen rasch und sicher zu unterscheiden wußten, obwohl sie die betreffenden Farben

[1]) Ärztliche Beobachtungen bei einem Naturvolke Archiv f. Rassen und Gesellschaftsbiologie 1905 S. 808.

niemals in der sie umgebenden Natur gesehen hatten. Die Koralleninseln des Bismarck-Archipels sind nämlich sehr blumen- und darum farbenarm, ganz im Gegensatz zu anderen tropischen Gegenden, z. B. den Sunda-Inseln. Daraus folgt, daß das Farbenunterscheidungsvermögen nicht durch Übung erworben worden ist, sondern eine angeborene Fähigkeit des menschlichen Auges ist.

Der Barrial S e l i n tadelte die rote Farbe der Neu-Mecklenburger und sagte: *Pulo Barriai siñsiñna,* das Rot der Barriai duftet. Offenbar wollte er dasselbe ausdrücken wie wir mit dem Worte „duftet", und jedenfalls bewies er damit, daß er einen Unterschied in der Nuance und in der Güte der künstlichen Farben zu machen verstand. Wir stehen somit vor der Tatsache, d a ß u n s e r e P r i m i t i v e n b e i e i n e m v ö l l i g e n t w i c k e l t e n E m p f i n d e n f ü r d i e F a r b e G e f a l l e n f i n d e n a n e i n e r ä u ß e r s t r o h e n u n d d e r W i r k l i c h k e i t z u w i d e r l a u f e n d e n f a r b i g e n W i d e r g a b e d e r A u ß e n w e l t. Dieselbe Erscheinung konnten wir als den letzten Fortschritt der Kunst in den Ausstellungen der jüngsten Zeit auch bei uns recht häufig beobachten. Von einer gesetzmäßigen Vertretung der fehlenden Farben, vor allem von Grün und Blau, durch die vorhandenen Tinten habe ich nichts wahrgenommen, vielmehr wählte offenbar jeder die Farben nach Belieben.

Daher glaube ich, d a ß d i e F a r b e n e m p f i n d u n g u n d d i e i h r v o r - a u s g e h e n d e E r r e g u n g d e r N e t z h a u t e l e m e n t e a n s i c h s c h o n e i n e L u s t e m p f i n d u n g a u s l ö s t, g e n a u s o w i e j e d e a n d e r e n i c h t b i s z u r E r m ü d u n g g e t r i e b e n e T ä t i g k e i t d e s g e s u n d e n K ö r p e r s. D i e g e t r e u e W i e d e r g a b e d e r n a t ü r l i c h e n F a r b e n d u r c h d i e K u n s t i s t d a z u g a r n i c h t e r f o r d e r l i c h, wie nicht nur die Malerei der Primitiven sondern auch der „Galerieton" vieler Alter Meister und die Farbenverwechslung mancher moderner Maler zeigt.

Als ich in King die Bootstrümmer kaufen wollte (Abb. 91 S. 111), bemalte man flugs die naturfarbenen verwitterten Stücke, offenbar um sie „schöner" zu machen. Als der Barriai S e l i n, der Siassi A i t o g a r r e und der French-Insulaner K a l o g a ihre Bootmodelle schnitzten und malten, besorgten sie sich an Bord der Möwe Berliner Blau, und ich weiß nicht, ob es Zufall war, daß grade der geschickteste Künstler, der Barriai P o r e, darauf verzichtete, sein Werk mit fremden Farben zu schmücken.

Von dem Tone und der Leuchtkraft, die den Farben in ihrer Heimat eigen sind, kann man sich übrigens in unsern Museen keinen Begriff machen, da sie sich fast eben so schlecht halten wie die Farben einer großen Anzahl moderner Maler, denen es offenbar selbst unangenehm wäre, wenn ihre Werke auf die erstaunte Nachwelt kämen.

So schwer es ist, den Einzelheiten der Darstellung zu folgen, der künst- Gesamt-
lerische Gesamteindruck ist auch für uns sehr wohl faßlich. Betrachtet man eindruck.
z. B. die Boote aus Friedrich-Wilhelmshafen (Abb. 52 S. 36), von der Gazelle-
Halbinsel (Abb. 79 S. 78) und von Neu-Mecklenburg[1]) und die verschiedenen
Schilde (Taf. XIII 7 und Abb. 85), so wird man ihnen auch von unserm ästheti-
schen Standpunkte aus eine gewisse ausdrucksvolle Schönheit nicht absprechen
können.

Die Kunst der Bismarck-Insulaner ist streng auf den Stamm beschränkt Kunst auf
und steht in dieser Hinsicht auf einer Stufe mit ihrer Sprache, die auch den Stamm
schon wenige Stunden weiter nicht mehr verstanden wird. Die Nachbar- beschränkt.
stämme haben andere künstlerische Vorwürfe oder zum mindesten andere Be-
nennungen der einfachsten Formgebilde, wie in dem Abschnitt über die ver-
schiedenen Kunstprovinzen des Näheren ausgeführt ist. Auf die Erzeugnisse
der anderen Stämme sieht jeder mit Gleichgültigkeit oder mit offener Ver-
achtung herab. An anderer Stelle[2]) berichtete ich über den Barrial Selin:
„Mit unbeschreiblicher Geringschätzung betrachtete er die Gebräuche und
Einrichtungen (ebenso die Kunst) der Neu-Mecklenburger, schob die Unter-
lippe vor, schnalzte mit der Zunge und zuckte die Achseln. *Barriai ilaja?*
(Ist es bei den Barrial besser?) fragte ich, und er antwortete mit heiterem Stolze:
Satn! Barriai kemi! Da ist alles schlecht, bei den Barriai ist es gut!

Aus dem Kapitel „Was wird geschmückt?" erhellt, daß bei allen jenen Die anderen
Stämmen, die durch den Einfluß der Weißen noch nicht zu traurigen, des Künste.
Haltes der Überlieferung beraubten Zwittern herabgesunken sind, wie die An-
wohner der Blanchebucht, fast kein Gerät ohne künstlerischen Schmuck ist.
Es ist also keine übertriebene Behauptung, daß im Leben der
Bismarck-Insulaner die bildende Kunst eine viel größere
Rolle spielt als bei uns. Das Gleiche gilt für die anderen Künste, Tanz,
Musik und die mit beiden unauflöslich verknüpfte Poesie.[3]) Daß Männer nach
benachbarten Orten oder sogar nach anderen Landschaften fahren, um an einem
Tanze teilzunehmen, kommt häufig vor. Die Tänze stellen eine harmonische
Mischung von Poesie, Musik und Gymnastik dar. Sie sind eine durchaus
volkstümliche Kunst, der sich alle Erwachsenen mit leidenschaftlicher Fest-
freude hingeben. Es ist sogar möglich, daß der Tanz außer der Ergötzung den
Zweck hat, die sonst so faulen Männer durch die hohen Anforderungen, die er
an die körperliche Leistungsfähigkeit stellt, zum Kriege geschmeidig zu er-

[1]) Neu-Mecklenburg Titelbild. [2]) Globus l. c. S. 208.
[3]) Genaueres darüber und über das folgende bei Neu-Mecklenburg S. 125 ff. Über Musik
insbesondere die überraschenden Ergebnisse v. Hornbostels ebenda S. 131.

Emil Stephan, Südseekunst.

halten. Manchen Tag, wenn die Boote ans Land gezogen waren und der Rauch des rasch entzündeten Feuers vom Strande des rauschenden Meeres in den unbewölkten Himmel stieg, wurde die Welt Homers vor mir zur greifbaren Wirklichkeit. Jeder Erwachsene hat Haus und Herd und Weib und Kind und ist trotzdem verliebten Abenteuern nicht abhold. Teils wegen der Armut des Bodens, teils wegen der Faulheit der Männer lebt man keineswegs im Überfluß. Dicke Bäuche sieht man fast gar nicht, und Arme und Reiche unterscheiden sich in der Lebensführung nur durch ihr — Begräbnis. Berauschende Getränke sind unbekannt und von Genußmitteln sind nur Betelnuß, Betelpfeffer und Tabak in Gebrauch. Leibliche Genüsse sind es also nicht, die das Völkchen zum künstlerischen Schaffen begeistern. Krankheiten und Wunden hausen verheerend,[1]) und raffen die Meisten schon im blühendsten Alter weg. Wer diesen Leiden nicht zum Opfer fällt, bleibt in einer der häufigen Fehden oder geht in der Gefangenschaft einem qualvollen Tode entgegen. Das Leben dieser Südseestämme gleicht der Landschaft, die sie hervorbringt: Viel blendendes Licht und viel tiefer Schatten. Überfälle, bei denen ganze Dörfer vernichtet wurden, wie z. B. Likkilikki, gehören noch jetzt nicht zu den Seltenheiten. Diese allgemeine Unsicherheit hat die Leute grausam und heimtückisch gemacht und die äußerste Gleichgültigkeit gegen den Tod erzeugt. Damit verträgt es sich sehr wohl, daß sie kindlich heiter und stets zu Gelächter und Spiel und Tanz aufgelegt sind. Wir treffen hier auf der andern Hälfte des Erdballs eine ähnliche Mischung von Charakteranlagen und äußeren Umständen wie im Klassischen Hellas und im Italien des 15. und 16. Jahrhunderts, jenen menschlich furchtbaren Zeiten,[2]) denen trotz allem die Kunst bisher ihre edelsten Blüten verdankt.

Wir sind am Schlusse unsrer Betrachtung angelangt und müssen uns bei allem Neuen, das wir erfahren haben, doch eingestehen, daß uns zu einem wirklichen Verständnis der Kunst der untersuchten Stämme grade das Beste noch fehlt, nämlich die Einsicht in den geistigen Zusammenhang der Darstellungen. Wir wissen nicht, ob die krausen Zeichen auf Pores Schale Geschichten erzählen wie weiland der Schild des Achill, oder ob Finsch Recht hat, der im Anschluß an die Schnitzereien von Nord-Neumecklenburg sagt[3]): „Diese Naturkünstler suchen ja nicht in ihren Bildnereien tiefere Ideen mit symbolischer Bedeutung zum Ausdruck zu bringen, sondern ihre Grund-

[1]) Ärztliche Beobachtungen usw.

[2]) Vgl. Jakob Burckhardts Griechische Kulturgeschichte und Geschichte der Renaissance in Italien.

[3]) Ethnologische Erfahrungen usw. Annalen des K. K. naturhistorischen Hofmuseums. Wien III 1888. S. 133. Zitiert in Luschans Beiträgen zur Völkerkunde S. 76.

gedanken gehen über einen Mann, eine Frau, Vogel oder Fisch nicht hinaus; das übrige entwickelt sich dann bei der Arbeit, je nach Laune und zufälligen Eingebungen, von selbst." — Ein tieferer Gedanke, wie ihn der Kulturmensch so gerne herauslesen möchte, liegt aber diesen Bildnereien nicht zu Grunde."

Die Kunst der Primitiven ist für uns nicht mehr eine Betätigung des menschlichen Geistes, die ganz aus dem Rahmen dessen herausfällt, was wir Weißen darunter verstehen, und doch bedarf es noch vieler Arbeit, bis wir im stande sein werden, diese Art Kunst zwanglos in eine allgemeine Kunstgeschichte einzugliedern.

Aber es ist die höchste Zeit, daß geborgen wird, was noch zu bergen ist, denn mit der Erforschung der primitiven Stämme steht es nicht wie mit einer chemischen Analyse, bei der es gleichgültig ist, ob sie jetzt oder in hundert Jahren vorgenommen wird, ja bei der man mit Bestimmtheit sagen kann, daß sie sich um so leichter und genauer ausführen lassen wird, je länger man damit wartet. Wie die Geschwindigkeit des fallenden Steines immer größer wird, so gehen die Naturvölker immer rascher ihrem Untergange entgegen und noch vor ihrem leiblichen Rassentode welken ihre alten Fertigkeiten uud Kenntnisse dahin, wenn unsre eiserne Kultur wie ein giftiger Odem sie anhaucht.

Nationale Ehrenschuld.

In Matupi, das jetzt etwa 30 Jahre von Europäern besiedelt ist, erhält man überhaupt kaum noch eine künstlerische Arbeit, und wenn man nach ihrer Bedeutung fragt, so lautet die Antwort fast immer: „Me no sabe, me cut him notting" — ich weiß nicht, ich hab es eben geschnitzt, es ist nichts. Aber auch in weniger besuchten Gegenden verkümmert mit jedem kommenden Geschlechte die Überlieferung mehr und mehr. So konnte mir auf Lamassa nur noch der älteste Mann des Dorfes erklären, was die Haussäulen bedeuteten. Die Zahl der primitiven Völker, besonders solcher, die noch in der Steinzeit leben, beschränkt sich auf das Innere Süd-Amerikas und einige größere Inseln des Stillen Ozeans. Von den ersten Entdeckern und den älteren Reisenden sind die „Wilden" ganz unzulänglich beobachtet worden. Erst neueren Forschern verdanken wir genauere und kritische Nachrichten, aber trotzdem ist noch sehr Vieles in Dunkel gehüllt und der Geschichte der Menschheitentwicklung droht ein unersetzlicher Verlust, wenn es nicht schon in den nächsten Jahren aufgeklärt wird. Es liegt am Material der meisten Erzeugnisse dieser primitiven Kulturen, daß sie rasch den Einflüssen des Klimas zum Opfer fallen, und selbst wenn spätere Zeiten, wie wir es jetzt mit den Überresten früherer Jahrtausende tun, mit Gold aufwiegen wollten, was heutzutage noch für einige Pfennige zu erwerben ist, es wird vergebliche Mühe sein. Und im besten Falle bekäme man dann einige tote Stücke, deren dumpfe Sprache von jedem Forscher anders gedeutet

wird. Da draußen herrscht noch volles Leben, aber um das zu erfassen, dürfen wir uns nicht darauf beschränken von irgend woher ethnographische Gegenstände zu kaufen und unsere Museumsschränke immer mehr anzufüllen. Statt „Sammeln" sollte „Beobachten" das Losungswort werden, und einige Hefte voll sorgfältiger Aufzeichnungen sind ein viel wertvolleres Reiseergebnis als große Kisten voll eilig zusammengerafften Gegenständen, die man in der Südsee mit einem äußerst treffenden Namen als Kuriositäten bezeichnet. Gelehrte müssen hinausgehen um an Ort und Stelle die Schätze aufzulesen, die dort, und zwar grade in unserm Schutzgebiete, in reichster Fülle zu Tage liegen. Die deutsche Arbeit steht weit zurück hinter dem, was zum Beispiel die Engländer in Britisch-Neu-Guinea und die Amerikaner bei den Indianern geleistet haben, und die Gefahr ist nahe, daß die Nachwelt schwere und leider berechtigte Vorwürfe gegen uns erheben wird.

Möge mein Buch durch das, was es enthält, und noch viel mehr durch das, was es vermissen läßt, das Seine dazu beitragen, die Aufmerksamkeit der Behörden und reicher Freunde der Wissenschaft von neuem darauf hinzuweisen, daß im Bismarck-Archipel noch eine Fülle idealer Aufgaben der Lösung harren, und daß wir zugleich mit der Besitzergreifung jenes Gebietes der Zukunft gegenüber eine nationale Ehrenschuld übernommen haben, die rasch eingelöst werden muß, wenn sie nicht auf immer verfallen soll.

Register.

Beiheft

zu

Südseekunst

von

Emil Stephan

Enthaltend Tafel I—XIII mit Erläuterungen

Erklärungen zu Doppeltafel I/II.

Erklärungen zu Tafel III.

Tafel III.

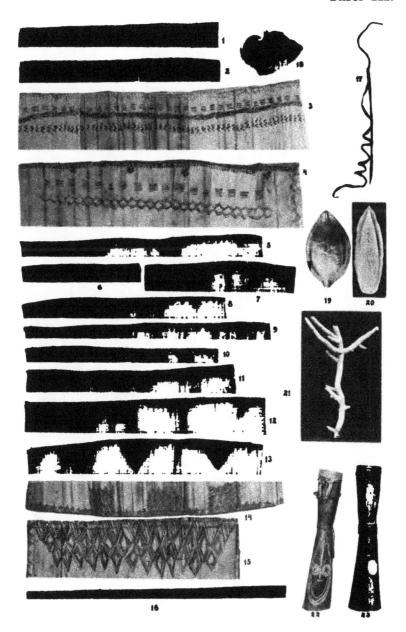

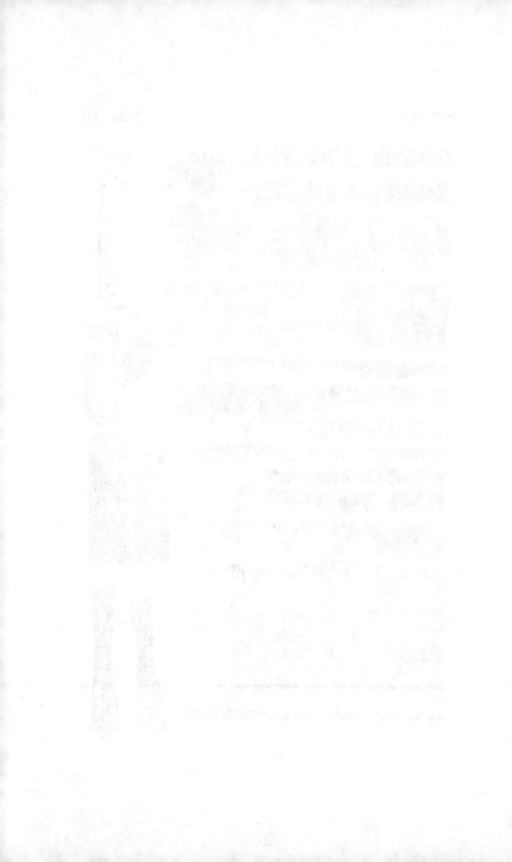

Erklärungen zu Tafel IV.

Tafel IV.

Nr. 1. Gemüseschale aus **Lambom.** 49 cm lang, 14 cm hoch. Schnitzerei von dem **Barriai** Pore.

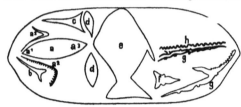

a. *āpap* ein Skorpion.

 a_1. *bolabolada* Mund.

 a_2. *baggera* Arme.

 a_3. *isse* Schwanz.

b. *inotkiǹa* Bedeutung?

c. *paráño* ein Seegewächs, wahrscheinlich eine Seescheide.

d. *kukulekko* ein kleiner Fisch (darin die Eingeweide).

e. *ia* ein großer Fisch.

f. ein Schmuck, der beim Tanze ins Oberarmband gesteckt wird.

g. *kanamúñama imatútul* ein Tier, das am Strande lebt. Es kommt „*barolélliai*" vor.

h. *mota-mota* eine Schlange.

Nr. 2.

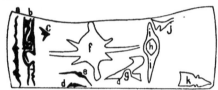

a. *simúlaamal* 5 kleine Tiere *(pike ābĕï* „es beißt in die Beine").

b. *pĕu pĕu* die Ranken einer Schlingpflanze.

c. *tibora iáimul* ein Einsiedlerkrebs.

d. *semaña-maña* s. Taf. XII 3.

e. *kanamáñama imatátul* s. Nr. 1 g.

f. ein Gerät unbekannter Art.

g. *pĕu pĕu gaman* ein Baumblatt.

h. *bakanda* eine Seemuschel.

i. *oráura* ein Meerfisch.

j. *beaña issi* die Schwanzfedern eines Vogels s. Taf. IX 4 b.

k. *kǎpe* Taroschaber, ähnlich *ǎpe* s. Taf. V 1.

Nr. 3.

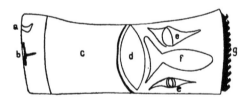

a. *gabundéko* eßbares Seegewächs (vielleicht Seegurke).

b. *burlarla* Fries in der Hütte.

c. *kǎwa* Kopfputz. Einzelheiten nicht zu ermitteln.

d. *talilippu* Bedeutung?

e. *semaña-maña* s. Taf. XII 3.

f. *ïluañ* der fliegende Fisch. Die roten Fortsätze sind die ausgebreiteten Flossen.

g. *matayǎge* Malerei am Auge (beim Tanze.)

Anm.: *ǹ* ist ein Laut, der zwischen *ñ* und *ng* steht.

1

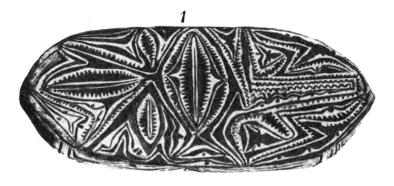

2

3

Erklärungen zu Tafel V.

Tafel V.

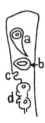

Nr. 1. VI. 23 626. 12 cm lang.
Kokos- und **Taroschaber** *äpe* der
Barriai, geschnitzt von Pore, aus
einem Schweinsknochen, der *äpe*
heißt.
a. Auge und unterer Rand der
 Augenhöhle.
b. *semaña maña* Ohrwurm.
 S. Taf. XII 3.
c. Mund.
d. Halsschmuck *namumuga* s. Nr. 2.

Nr. 2. VI. 23 637. 3 cm lang. Halsschmuck
namumūga aus **Barriai.** Geflochtene Schnur
24 cm lang, mit 2 Schneckenschliffen. Die
Schnecke selbst heißt *namumuga.*

Nr. 3. VI. 23 634. 14 cm lang. Kamm *pelleña*
aus **Barriai.** Aus Bambus mit Muscheln und
Obsidian geschnitzt. Die obere Reihe bedeutet
ta keřle keřle = Zacken, vgl. Taf. XII 2 a 1,
die Bedeutung der 2. Reihe war nicht fest-
zustellen, die 3. Reihe bedeutet eine Schlange
oder Eidechse *motá mota*, die 4. Reihe wurde
mit *titotoi* = schneiden bezeichnet, die Zacken
am Grunde der Zinken als *golomada íaua*, die
Zacken von Tridacna gigas. Nr. 13 dieser Taf.

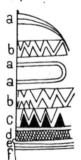

Nr. 4. VI. 23 633. 14 cm lang.
Kalkspatel *ram* aus **Barriai.**
Hergestellt wie Nr. 3.
a. *iläbola* Stirn.
b. *ibaña* Ohr.
c. *na tútui* Bedeutung?

Nr. 5. VI. 23 619.
Kamm *dóñann* v. **Siassi.**
Aus Bambus geschnitzt,
schwarz und rot bemalt.
a. *orónn* = Ader, An-
 schwellung.
b. *mod - mod* Schlange,
 Eidechse.
c. *ogäüa* Kopfschmuck
 beim Tanze.
d. *pañánn* Ziernarben im
 Gesicht.
e. = a.
f. *taránn* Bedeutung?

Nr. 6 u. 7. VI. 23 611 u. 12. 22 u. 21 cm lang.
Kämme *dúrbinn* aus **Bellao.** Aus Bambus
geschnitzt, rot und weiß bemalt.

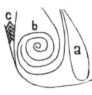

a. *garssókk* =
 Froschbeine.
 Bedeutung der Zacken
 nicht ermittelt.

Nr. 8. VI. 23 614. 27,5 cm lang. Kalkbüchse
aus **Bellao.** Bambus, die Verzierungen ver-
tieft geritzt. Erklärung Abb. 83 A S. 101.

Nr. 9. VI. 23 615. 33 cm lang. Bambusbüchse
aus **Bellao.** Erklärung Abb. 83 B S. 101.

Nr. 10. VI. 24 439. Ein Zweig von Alang-Alang-
Gras, Imperata Koenigii. Vgl. Abb. 83 A
S. 101.

Nr. 11. VI. 23 668. 12,6 cm hoch. Wassergefäß
tawa (= Wasser) aus **Matupi.** Eine Kokos-
nuß. Die Verzierung *matana keake*, wört-
lich! „Auge des Tages", die Sonne.

Nr. 12. VI. 23 669, wie Nr. 11.

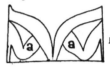

a. *togonopap* Bemalung
 der Nase *(pap* Hund,
 tógono bemalen).
b. *gombolo wawa* jun-
 ger Farnsproß.
c. *a gull* ein Fisch.

Nr. 13. VI. 23 640. Kleines Exemplar von Tridacna
gigas. Die Zacken *golomada íaua* dienen
bei den Barriai als Bezeichnung von Winkeln
und Dreiecken (s. Nr. 3 dieser Taf.).

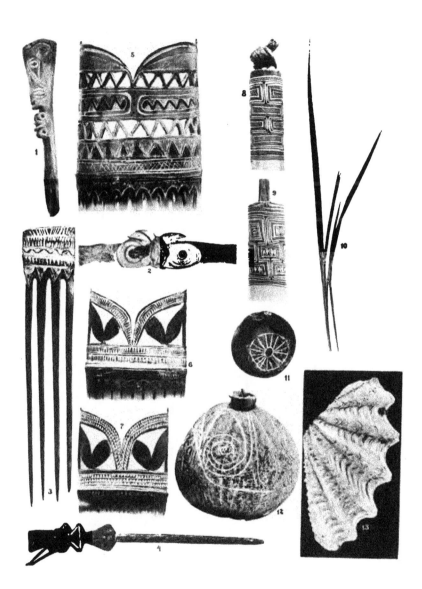

Erklärungen zu Tafel VI.

Tafel VI.

Nr. 1—7. Bootverzierungen.

Nr. 1. VI. 23 728. 1,05 m lang.
Monaufsatz *kom* aus **Watpi.** Die Figur heißt *turañon* und trägt auf dem Kopfe hohes Haar. Ein Mann, der eine Zeit lang bei Missionaren in die Schule gegangen ist, bezeichnete ihn als „Teufel, der im Busch wohnt".

Nr. 2. VI. 23 727. 1,49 m lang.
Monaufsatz (s. S. 106) *kom* aus **Lamassa.** Geschnitzt. Der ganze Aufsatz stellt einen Vogelkopf dar, der im Schnabel eine Troddel *karkin* und am Halse ein Büschel der Pflanze *sollo* trägt. Den Kopf des Vogels nehmen folgende Schnitzereien ein: ein kleines Känguruh *vüäkinn**), ein Jagdnetz *a umbene* und aufgesetzte Zacken *luñuss.* (Vergl. Taf. VII 11.)

Nr. 3. VI. 23 729. 0,26 m lang.
2 Modelle von **Einbaumverzierungen** *tambo-tambo* aus **Kait.** Das obere Ende vom Körper des Aufsatzes bedeutet die Schere eines Krebses *kalkalai na kuku* (Taf. VII 1 u. 2), die Zacken der Füllung *lokono kambañ*, Korallenäste. Die Bedeutung der Bogen war nicht mehr zu erfahren.

Nr. 4. VI. 23 726. 0,41 m hoch.
Modell einer **Bugverzierung** *pako-pakon* aus **Kandaß.** Der Kopf des Aufsatz. wie Taf. VII 4-7. Die Deutung der übrigen Teile ist verloren gegangen. Nach Tongilams Angaben seien diese Schnitzereien früher viel kunstvoller gewesen und auch weiterhin, z. B. nach Mioko verkauft worden.

Nr. 5. VI. 23 672.
1,10 m hoch.
Bugverzierung aus **Mioko.** — Ebenfalls ein Vogelkopf. Im übrigen:
a. *lokuo na kerreke* Hahnenfedern.
b. *rowa-rowa* ein Fisch; b_1 b_2 *äürr* seine Flossen.
c. *njam* Schnabel.
d. *loñu* Muschel = *lañuss.* Taf. VII 11.
e. *lokuo na pikka* Federn eines Vogels.
f. *kalañ* Perlmutt-muschel.
g. Bedeutung?

Nr. 6. VI. 23 672. 80 cm hoch.
Wie Nr. 5. Verschieden ist nur folgendes:
a. *matana kiombo* = Deckel von Turbo pethiolatus Taf. VII 12.
b. Schmetterlinge.

Nr. 7. VI. 23 720. Bugverzierung von einem **Kinderkanu** aus **Mioko** s. Abb. 17 S. 14. Die Eidechse *kanuk.*

Nr. 8—10 Tanzhölzer aus Lamassa.
Nr. 8. VI. 23 784. 86 cm lang.
Leguan *kailam.*

Nr. 9. VI. 23 783. 32 cm lang.
Frosch *kaupirr.* Wird wagerecht auf einem in den Bauch gesteckten Stäbchen getragen.

Nr. 10. VI. 23 785. 70 cm lang.
Känguruh *vuakinn.**)

*) Diese und ähnliche Sprachverschiedenheiten sind an Ort und Stelle aufgezeichnet und absichtlich beibehalten worden.

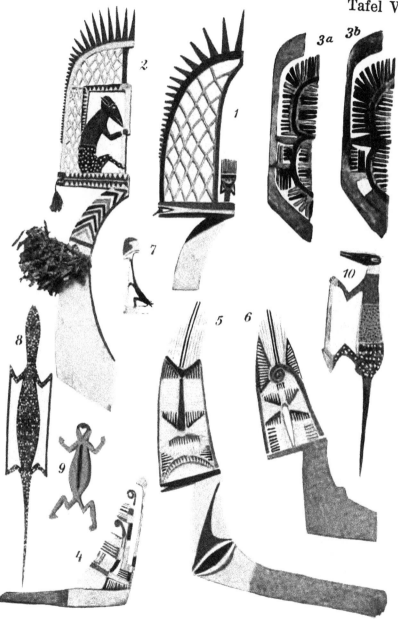

Erklärungen zu Tafel VII.

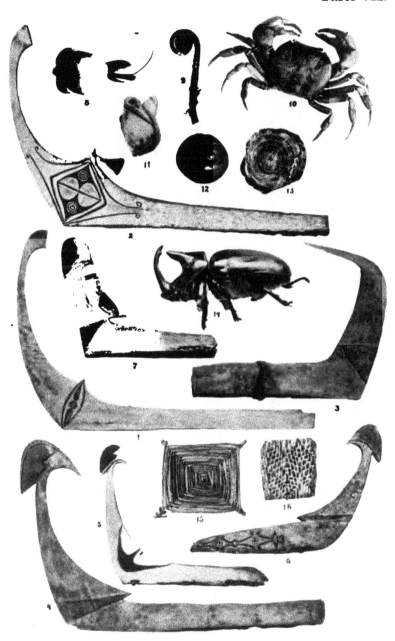

Erklärungen zu Tafel VIII.

Tafel VIII.

Nr. 1. VI. 23 620. Bootmodell, von dem Siassi Altogarre gefertigt. S. auch S. 126, Abb. 101.

Nr. 1a.
1/₃ n. Gr.

a. *ogopagán gomona* eine kleine Seemuschel.
b. *ogododo doñán* eine Korallenart.
c. *dada* Blatt von einem kleinen Baume.
d. *iñán* Fischkiemen.

Nr. 1b.
1/₃ n. Gr.

d. *sillíli* ein kleiner Strandvogel.
e· *sillíli bellil* sein wippender Schwanz.

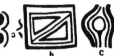

a. *mota maimái* eine Raupe od. Schlange.
b. *sapore bodeña* ein Stück Holz, das beim Tanze ins Oberarmband gesteckt wird.
c. *namamúi* ein Blatt.

Nr. 1c.
1/₃ n. Gr.

a. *úni* kleine Schlange.
b. *kerker* ein Frosch.
c. Beine. d. Arme. e. Leib.
f. Kopf.

1c.

Vorderer Kastenabschluß *sapóra* (in Friedrich-Wilhelmshafen *safóre*).

Nr. 1d.
1/₃ n. Gr.

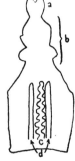

a. Kopf.
b. Hals und Halsschmuck.
c. *mod mod* = Schlange.
d. *orónn* = Ader.

Nr. 1e.
1/₆ n. Gr.

a. *bagína bal* Vogelflügel.

1 e = 1 a von oben gesehen.

Nr. 2. VI. 23 621. Bootmodell, von dem French-Insulaner Káloga gefertigt. S. auch S. 127.

Blatt von Manihot utilissima **Nr. 2a.**
(Tapioka). Die roten Zacken 1/₃ n. Gr.
danda = Tridacna gigas, die Doppelfigur zweier Fische.

Nr. 2b.
1/₃ n. Gr.

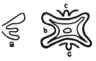

a. *wokatamandi* Frucht eines Baumes.
b. *lūi* Schwanzflosse eines sehr großen Fisches.
c. *ligandika* Schmarotzer (vielleicht eine Muschel auf der Haut von b).
d. *worroo ño* ein Frosch.

Plattformträger des Bootes. Bedeutungen der **Nr. 2c.**
Verzierungen? 1/₃ n. Gr.

Nr. 3. VI. 23 624. Bootmodell von dem Barriai Selin gefertigt.

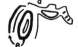

a. *lūli* Schwanzflosse eines Fisches. **Nr. 3a.**
b. *nasagga sagga* 1/₂ n. Gr.
ein Fisch.

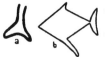

a. *semaña-maña* (s. Tafel XII 3). *f. l.* **Nr. 3b.**
b. *barkāūa itūa* „etwas aus 1/₃ n. Gr.
dem Meere". Auch der Sitz.

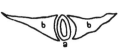

Malerei am Ausleger. Auf der **Nr. 3c.**
oberen Seite 1/₃ n. Gr.
semaña-maña.
(Taf. XII 3.)

a. Brust, b. Flügel eines kleinen Vogels *ðillin.* (Brust *itău tău*, Flügel *ibag bagge*).

Verzierung eines Balkens der Plattform. **Nr. 3d.**
Der kleine Fisch *nasagga (a)* wird 1/₂ n. Gr.
von dem großen Fische *kulupótt (b)*
gefressen.

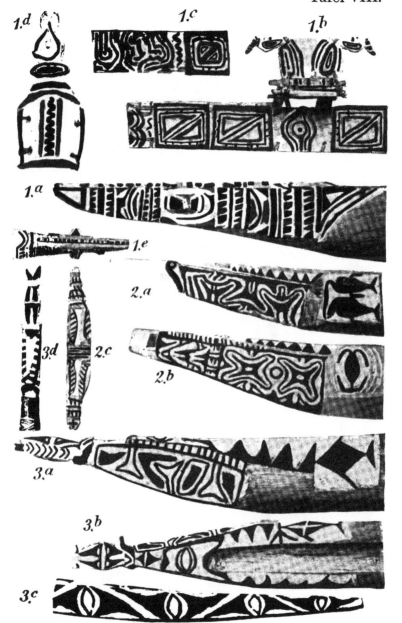

1.d 1.c 1.b 1.a 1.e 2.a 2.b 2.c 3.d 3.a 3.b 3.c

Erklärungen zu Tafel IX.

Tafel IX.

Nr. 4. VI. 23 623. **Bootmodell** von dem **Barriai Poré** gefertigt.

Nr. 4a.
1/₃ n. Gr.

Am Bug der Vogel *săŭmŭĭ*, ein Fischräuber.
Darstellung des Meerleuchtens *udla*. Die Wellen mit den leuchtenden Punkten.

Nr. 4b.
1/₃ n. Gr.

Bug von der anderen Seite.
a. *tamígogo* Seesterne.
b. *beaña issi*, der Steiß, vielleicht der geteilte Schwanz eines Vogels, der Kapioka frißt. Vgl. Taf. IV 2 j.

Plattformstütze (natürliche Größe)
(fehlt auf der Tafel).

Nr. 4c.
1/₃ n. Gr.

bobö ínurr. Der Schmetterling *inurr.*
Nach rechts davon sollen auf jeder
Seite noch 2 andere Schmetterlinge
dargestellt sein. .

Nr. 4e.

Nr. 4d.
1/₃ n. Gr.

man isse kalkal.
Schwanz des Vogels *kalkal.*

a. *pirau bobo* ein Tier, vielleicht auch das
Loch, das ein Käfer in Bäume bohrt.
b. Ein Bogen *páneña* mit c. Sehne *ŭáro.*
d. *motá mota*, Schlange.

Nr. 5. VI. 23 622. **Bootmodell** von dem **Barriai Selin** gefertigt. Vgl. Abb. 103 S. 127.

Nr. 5a.
1/₂ n. Gr.

Nr. 5a wie 4a *udla*, Meerleuchten. Die Zacken *golomada íaua* (Tridacna gigas s. Taf. V 13).

Nr. 5b.
1/₂ n. Gr.

a. *warkăŭa* ein Fisch.
b. *bebembēa* ein Tier aus der See (Fisch?).
c. *tamágogo* ein Seestern.
d. *sákull* Feder des gleichnamigen Vogels.
e. *udla* Meerleuchten.
f. *ináï* ein Stirnschmuck.

Nr. 5c.
1/₂ n. Gr.

semaña maña der Ohrwurm Taf. XII 3.
Die Zacken *golomada íaua* (Taf. V 13) von Tridacna gigas.

Nr. 5d.
1/₄ n. Gr.

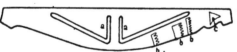

Plattformstütze.
a. *man ibag bagge* Vogelflügel.
b. *bolöipul* eßbares Tier (Wurm?)
aus dem Busche.
c. *kabuputt pogge* ein Fisch.

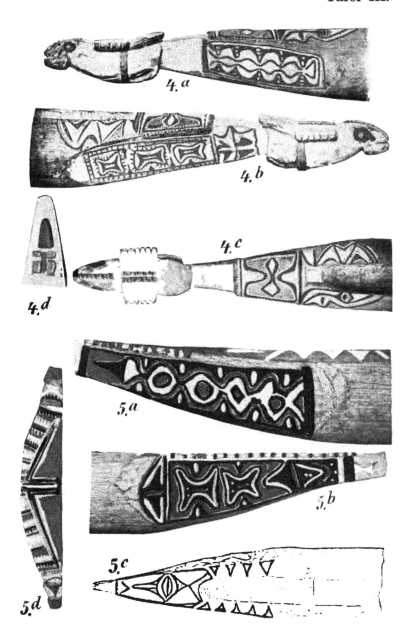

4. a

4. b

4. c

4. d

5. a

5. b

5. c

5. d

Erklärungen zu Tafel X.

Tafel X.

Nr. 1—6. Ruder.

Nr. 1. VI. 23731. 1,855 m lang. **Ruder** *voss* aus **Lamassa.** Hartes Holz *makurr*. Die Spirale *añoll* (= *kiombo*). S. Taf. VII 12. Spitze rot bemalt mit schrägem Abschluß. Bedeutung nicht zu erfahren.

Nr. 2. VI. 23730. 1,915 m lang, sonst wie 1. Der Fisch *siss vói*.

Nr. 3. VI. 23732. 1,64 m lang, sonst wie 1.
Seite a. Die rechtwinklige Teilung *aún butúsch* (Bedeutung nicht zu erfahren), die Zickzacklinien *daul*, Flügel des Fregattvogels, die Spiralen *añóll*, das „Netzwerk" *a umbene* = Netz.
Seite b. Spirale des Schneckendeckels *añoll* und Flügel des Fregattvogels.

Nr. 4. VI. 23734. 1,495 m lang. **Ruder** aus **Kalt.** Geschnitzt und bemalt. Sehr schlechte, flüchtige Arbeit, auf Bestellung gemacht.
Seite a. Die Dreiecke an der Mittelrippe *luñúss* = Schutzschilde der Entenmuschel (Tafel VII 11), darüber eine Eidechse, darüber *kiombo* (Taf. VII 12) und *daula* Fregattvogel.
Seite b. *luñúss* = Schutzschilde der Entenmuschel, darüber *daula* = Flügel des Fregattvogels.

Nr. 5. VI. 23733. 1,525 m lang, sonst wie 4.

Seite a. α. *toktok* Ziernarben an Gesäß und Oberschenkel der Weiber. β. Spirale von einem Schneckendeckel (*kiombo*). γ. *a kutón* ein Tier, das aus dem Meere kommt und sich am Strande sonnt. δ. *biñbiñitt* eine kleine Muschel. ε. *luñúss* Schutzschild der Entenmuschel. ζ. *daula* 2 Fregattvögel.
Seite b.

Zwei Fische *lolo siss* übereinanderstehend.
α. wurde anfangs als *kiombo* (Spirale ein. Schneckendeckels), später als zu den Eingeweiden (*bálano*) gehörig bezeichnet.

Nr. 6. 23685. 1,38 m lang. **Ruder** in **Kalt** erworben, stammt aber sicher aus **Buka.**
Seite a.

a. ein Skorpion (*bukálo*) im Kampfe mit β. einem Taschenkrebse (*kukú*), s. auch S. 117.
α. a. Schwanz,
b. Leib,
c. Kopf.
β. a. Kopf.

Seite b. *tintambáï* Ziernarben vom Oberschenkel der Männer.

Nr. 7—9. VI. 23670. 61—84 cm lang. **Schwimmhölzer** eines Fischnetzes aus **Wunamarita,** Gazelle-Halbinsel.

Nr. 7. Dicke Schlingpflanze *wino na katáï*.

Nr. 8.
Kralle des Vogels *tárañgau*, eines Fischräubers (Pandion haliaëtus).

Nr. 9. Am Holze ein Vogelschnabel.

Nr. 10. VI. 23819. 19 cm hoch. **Tanzschmuck** *mulukku* aus **King.** Menschliche Figur aus Bast, angeblich böser Geist, der im Busch haust. Statt des Kopfes ein Bügel mit Büscheln von Blattrippen und bunten Federn. Mit Kalk geweißt und mit schwarzen Tupfen *morrmorr* bemalt. (S. Abb. 50 S. 33.) Der untere Bügel wird ins Haar gesteckt.

Nr. 11. VI. 23846. 13 cm hoch, 10,4 cm breit. **Oberarmband** *dakámm*, stammt aus **Doklán** (unbekannter Ort), in **Lamassa** erworben, Muster dort unbekannt.

Nr. 12. VI. 24219. 63 cm lang. **Stirnbinde** *parrib* aus **Lamassa.** Wird zum Tanze frisch aus einem Kokosblatt geschnitten und nachher weggeworfen. Die Zacken *luñúss* = Schutzschilde der Entenmuschel (Taf. VII 11).

Nr. 13. VI. 24218. 53,5 cm lang, sonst wie 12. Die hellen Punkte auf den Zacken *añoll* (Spirale eines Schneckendeckels Taf. VII 12). Herstellungsart nicht zu erfahren.

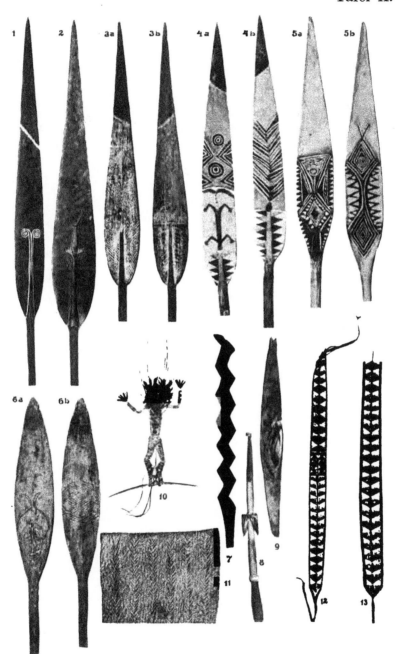

Erklärungen zu Tafel XI.

Tafel XI.

Nr. 1a.

Nr. 1. VI. 23677. 1,76 cm
lang. **Ruder aus Lamassa,**
beschnitzt von *Aríwua.*
aus **Aua.**
a. lǟpo Netz.
b. aríwua ein Seetier,
vielleicht Trepang.
c. fuatsi die Blütenrispe
v. Cordyline terminalis,
s. Nr. 2.
d. rara iǎlo Seestern oder
Seespinne, s. auch Nr. 6.
e. púlo Auge.
f. alli á lě wǎo Geflecht
aus Kokosblatt (Nr. 5).

Nr. 2. VI. 24442. *fuatsi* **Blütenstand** von Cordy-
line terminalis.

Nr. 3. VI. 23569. 24 cm lang. Haizahnwaffe
páiowo aus Aua.

Nr. 4. VI. 23593. 1,36 m Nr. 4.
lang. **Ruder aus Aua,**
von einem Manne aus Aua
beschnitzt.
a. alli á lě wǎo Geflecht
aus Kokosblatt, s. Nr. 5.
b. rara iǎlo Seestern oder
Seespinne.
c. alli alíwa Bedeutung?
d. ori ori Speer mit Wider-
haken.

Nr. 5. VI. 24441. *alli á lě wǎo* Geflecht eines
Aua-Mannes aus Kokosblatt. Eigentlich
Weiberarbeit, dieses daher ein schlechtes
Stück. Wird beim Tanze getragen.

Nr. 6. VI. 24440. 25 cm lang. *rara iǎlo* „See-
stern", aus Gras geflochten.

Nr. 7. VI. 23572. 43 cm lang. Keule *paě'woa*
aus Aua. Die Zacken *pūlu,* Bedeutung?
Die Punkte *anúto* = Flecken von Conus
litoralis s. Nr. 8.

Nr. 8. VI. 24443. 6½ cm hoch. *anúto* = Conus
litoralis. S. Nr. 7 und Abb. 29 S. 22.

Nr. 1b. *a. aríwua* ein Seetier,
vielleicht Trepang.
b. nía Fisch.
c. páiowo Haizahnwaffe,
s. Nr. 3.
d. Widerhaken des Speeres
ori ori. S. Abb. 51 S. 35.
e. ori ori ein „Speer" in
einer „Haizahnwaffe".
f. awui-awui Bedeutung?
g. alli alíwa Bedeutung?

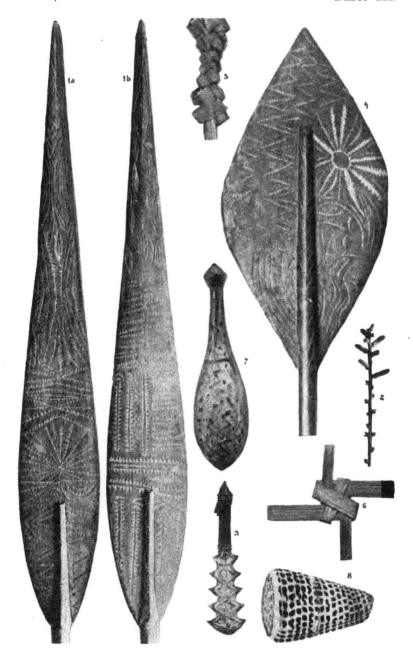

Erklärungen zu Tafel XII.

Tafel XII.

Nr. 1a.

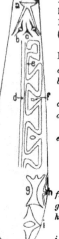

Nr. 1b.

Nr. 1. VI. 23 680. 1,73 m lang. **Ruder aus Kait.** Ein Teil der Schnitzerei (1b *i-k*) stammt aus **Kait**, alles übrige von dem **Barrial Pore** (vgl. Taf. IV).

a. *ogắuga* Bedeutung?
b. *semaña maña* Ohrwurm S. Nr. 3.
c. *matagáge* Bedeutung?
d. *ĕau* Wasser, die Dachtraufe.
e. *matambumbu* genaue Bedeutg.? höchstwahrscheinlich Schlafbänkchen, die unter den Kopf geschoben werden.
f. *gǐgima* Stern.
g. *tamágogo* Seestern.
h. *kanamáñama imatátul* Bedeutung?
i. = *b.*

a. Ein Fisch.
a_1 *illabola* Kopf.
a_2 Bauch
a_3 Rücken } Flosse *illābu*.
a_4 *iɖi* Schwanzflosse.
b. Ein Mann.
b_1 Auge *matada popŏua.*
b_2 Nase *nunudda.*
b_3 Unterer Rand der Augenhöhle.
b_4 Mund mit Zähnen, Zunge und Bart.
b_5 Die Arme *baggera*, die nach dem Fische greifen.
c. Bandartige Verzierung *ndara*, näheres nicht zu erfahren.
d. *buleimai* Brustschmuck.
e. *mota mota* e. Schlange.
f. *tamágogo* ein Seestern.
g. Die Zacken am „Auge" *ta kerlekerle golomada iaua* = Zacken von Tridacna gigas.

Verzierungen aus Kait:
h. Schmetterlingsfühler.
i und j. *kuronokiombo*, Deckel von Turbo pethiolatus, Taf. VII 12, in einem Seeigel.
k. *kambañ* Korallenäste.

Nr. 4b.　　　　　　**Nr. 4b**

Das dreimal wiederholte Motiv soll ein Meertier (Polyp?) *makawe* darstellen, die Zacken seine Saugnäpfe, *kinandara.* In der Mitte der Mund.

Nr. 4. VI. 23 678. 1,73 cm lang. **Ruder aus Kait,** beschnitzt von dem **French-Insulaner Káloga.**

Nr. 4a.　　　　　　**Nr. 4a.**

a. *ndjili* Luftwurzeln eines Baumes.
b. *ranamagúnn* Tier oder Pflanze aus dem Walde.
c. *motú-motá* Schlange.
d. *rirínna* Kopfknochen des Fisches *igáñ.*
e. *matana kakaparáya* Augen einer Tanzmaske.
f. *villi* Schnitzerei oder Malerei dieser Maske.

Nr. 2. VI. 23 679. 1,71 m **Nr. 2.** lang. **Ruder aus Kait,** beschnitzt von dem **Barrial Selin.**

a. Eine Gesichtsmaske.
a_1 *takerlekerle* die „gemalten" Zacken der Blätter von *mŏe* (Pandanus).
b. *kanamaṅama imatatul* vgl. Taf. IV 1 g.
c. Ein Fisch.
c_1 *idledlä* die zackigen Schuppen.
c_2 *itŭ̃a tŭ̃a* Wirbelsäule und Gräten.
c_3 *imógal* Eingeweide.
d. *matada tabore* Auge und unterer Rand der Augenhöhle.
e. *semaña maña* Ohrwurm (s. Nr. 3).

Nr. 3. VI. 24 434. **Nr. 3.** Ohrwurm Chelisoches morio F., *semañá maña* der Barriai.

Erklärungen zu Tafel XIII.

Nr. 1. VI. 23796. 36 cm hoch.

Nr. 1.

Hölzerne **Maske** *lorr* aus **Watpi** (*lorr* bedeutet auf der Gazelle-Halbinsel einfach **Schädel**).

Nr. 2. VI. 23795. 44 cm hoch.
Hölzerne **Maske** *lorr* aus **King** mit Haar aus *watos*. Angeblich böser Geist aus dem Urwalde.

Nr. 3. VI. 23793. 53 cm hoch.

Nr. 3.

Hölzerne **Maske** *lorr* aus **King**. Dach aus Bast *malu*. Angeblich bei einem Tanz zu Ehren der Sonne getragen.
 a. méseriñ = Haar.
 b. binokalañ Stirnschmuck s. Abb. 54_2 S. 39.
 c. naparí Stirnbinde s. Taf. X 12.
 d. Malerei beim Tanz *biñlúrr* (nach Bley „die Tränen zurückhalten").
 e. Malerei beim Tanz.
 f. luñuss = binbiñit Taf. VII 11.
 g. kapun daula. Flügel des Fregattvogels.

Nr. 4. VI. 23794. 37 cm hoch.

Nr. 4.

Hölzerne **Maske** *lorr* aus **Kait.** Dach aus Bast mit Kamm aus Pflanzenfasern.
 a. Ohr.
 b. nulúrr Tränen.
 c. talu ein Tier aus dem Walde.

Nr. 5. VI. 23797. 29 cm hoch.
Hölzerne **Maske** *lorr* aus **Lamassa.** Kopf mit Kattun bedeckt.

Nr. 6. VI. 23759. 1,55 m lang.
Bett *kambulu* aus dem Junggesellenhause in **King.** Das einzige bemalte Bett an der ganzen Küste. War mit einer genähten Bastmatte bedeckt. Über die Bedeutung der Malereien s. S. 110 Abb. 88.

Nr. 7. VI. 23774. 64 cm hoch.
Geschnitzter **Schild** *pinóno* aus **King.** Angeblich Nachahmung eines Salomonen Schildes. Von Mañin aus dem Gedächtnis geschnitzt. Vergl. S. 107 Abb. 85 u. 86.

 a. Griff oder Öse *bitino natu* = Nabel.
 b. kiombo Taf.VII 12.
 c. Horn des Kokoskäfers *pañǵóll* (Oryctes Rhinocerus) Taf.VII 14.
 d. Vogelflügel *arumembene piko.*
 e. Rückenschulp des Tintenfisches *wosso numunañ* Taf. III 20.
 f. Sterne.

Nr. 7a.

7a.
Raum zwischen *c* und *d* Korallenast *lokono kambañ* Taf. III 21.

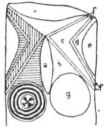

 a. wosso numunañ.
 b. pañóll.
 c. und *d. tañāo* eine Eidechse od. Schlange.
 e. galawa na kambañ = Stielplatte der Koralle.
 f. lokono kambañ Korallenäste.
 g. kiombo.

Nr. 7b.

7 b (vergl. 7a).

(Vergl. die andere Seite.)

Nr. 8. VI. 23773. 1,23 cm lang.
Geschnitzter Schild *palai* aus **King.** Von Palong Pulo gefertigt, s. S. 57.

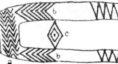

Nr. 8.

 a. daula Fregattvogel.
 b. sur na lal Gräte des Fisches *lal.*
 c. mámbe Geldfadenabschluß. Taf. VII 15 u. 16.
 d. lukulukún Männerarme.
 e. Kopf des Fisches *lal.*

Printed in Poland
by Amazon Fulfillment
Poland Sp. z o.o., Wrocław

89411459R00110